포스트모던 건축 기행

JAPANESE POST MODERN ARCHITECTURE

글 · 사진 이소다 쓰오 _ 그림 미야자와 히로시 _ 신혜정 옮김

북노마드

봉 인 된
20 년 의
뚜 껑 을
열 다

최근 사람들 사이에서 모더니즘 건축의 인기가 높아진다는 이야기를 곧잘 듣는다. 고도 경제 성장기에 건설된 청사나 문화시설의 재건축 시기를 맞아 시민들이 건물을 보존 활용해달라고 요청하는 민원을 제출했다거나 심포지엄이 열렸다거나 하는 보도를 듣는 경우도 많다. 『쇼와 모던 건축 순례 서일본 편』(2006년 발간), 『쇼와 모던 건축 순례 동일본 편』(2008년 발간)으로 모더니즘 건축의 매력을 알렸던 우리로서는 기쁠 따름이다.

그러나 포스트모던 건축을 보존해달라고 민원을 제출했다는 보도는 들어본 적이 없다. 일반 잡지에 실린 포스트모던 특집 기사도 보지 못했다. 건축 관계자들 사이에서도 포스트모던에 대해 진지하게 논하는 사람은 많지 않다. 비판도 긍정도 하지 않는다. 보고도 못 본 체한다. 관심이 없다기보다 봉인하는 것처럼 보인다.

가장 큰 이유는 포스트모던 건축의 절정기가 거품경제가 붕괴한 시기와 겹치기 때문일 것이다. 일반인도 건축 관계자도 그 시대를 꺼림칙하게 여긴다. 거품경제 시기에 큰돈을 들여 건축한 건물을 칭찬이라도 한다면 무슨 말을 들을지 모른다는 심리적 압박이 있는 것은 아닐까?

--

20년간 50건의 건축에서 무엇이 보일까?

--

대학에서 정경학부를 졸업한 필자는 1990년에 전공 분야가 아닌 건축 전문지에 배속되었다. 당시는 포스트모던 전성기였다. 솔직히 말하면 그때는 잡지에서 화제가 되는 건축이 어디가, 왜 좋다는 것인지 전혀 몰랐다. 그보다는 지나간 잡지에서 보는 모더니즘 건축의 단순한 아름다움에 매료되었다. 『쇼와 모던 건축 순례』도 그런 지점에서 탄생한 기획이다.

그러나 그로부터 20년이 지난 지금, 어느 정도 건축 지식이 쌓고 보니 당시에는 이해할 수 없었던 포스트모던이 무엇인지 궁금해졌다. 포스트모던이 어떻게 태어났는지 알지 못하면 모더니즘의 무엇이 문제시되었는지 알 수 없다. 포스트모던이 쇠퇴한 까닭을 모르면 앞으로 건축이 어디로 나아가야 할지 알 수 없다. 봉인된 20년의 뚜껑을 열지 않는 한, 역사는 이어지지 않는다.

이렇게 그럴듯하게 써보았지만 그런 편집자다운 사명감은 나중에 붙인 것이고 사실은 남들이 그다지 눈여겨보지 않는 건축을 돌아보고 싶었다. 장례식장으로 용도가 바뀐 'M2'나 거품경제의 상징으로 불리는 '호텔 가와큐' 내부를 찬찬히 보고 싶었다. 또는 준공 당시에는 전혀 이해할 수 없었던 '아오야마 제도전문학교 1호관'을 다시 들여다보면 어떨지 흥미로웠다. 건축 기행의 원동력은 어쩌면 얄팍한 탐닉 정신인지도 모른다.

이 책은 《닛케이 아키텍처日経アーキテクチュア》에 연재한 건축 기사 26건에다 새로 그린 '들르는 곳' 일러스트레이션 24건을 덧붙인 것이다. 1975년부터 1995년까지 준공한 건축을 대상으로 삼아 준공 연도순으로 늘어놓았다. 50곳 정도 찾아가면 무언가 보일지 모른다는 희망과 혹 그것이 불가능할지라도 이 시기를 대표하는 건축을 한번 훑어보는 것만으로도 의미 있지 않을까, 라는 생각을 담아보았다.

그럼 봉인된 20년의 뚜껑을 열어보자.

미야자와 히로시

1

Contents

아들 아버지

거울 유리에 착각!

2

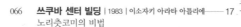

다행이다.
오리진은
건재하다.

레스토랑동

토네이도동

3

찾아보기

기행
지도

west
JAPAN
서일본

일러두기 | • 모색기 [1975-82 준공] | • 융성기 [1983-89 준공] | • 완숙기 [1990-95 준공]

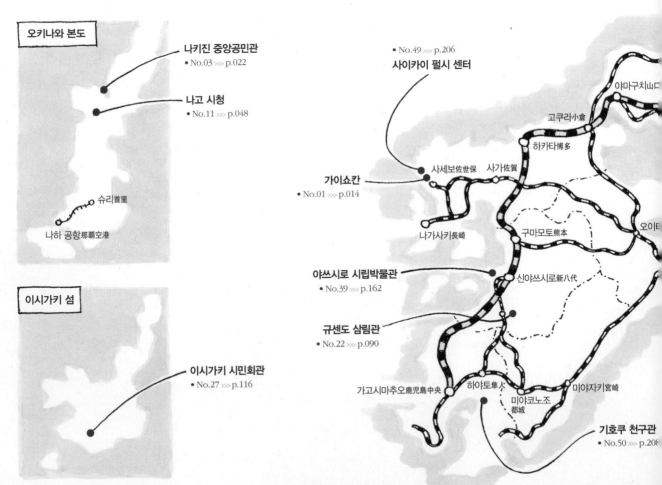

오키나와 본도

나키진 중앙공민관
• No.03 >>> p.022

나고 시청
• No.11 >>> p.048

슈리首里

나하 공항那覇空港

이시가키 섬

이시가키 시민회관
• No.27 >>> p.116

• No.49 >>> p.206
사이카이 펄시 센터

야마구치山口

고쿠라小倉

하카타博多

가이쇼칸
• No.01 >>> p.014

사세보佐世保 사가佐賀

나가사키長崎

구마모토熊本

오이타

야쓰시로 시립박물관
• No.39 >>> p.162

신야쓰시로新八代

규센도 삼림관
• No.22 >>> p.090

가고시마추오鹿児島中央 하야토隼人

미야자키宮崎

미야코노조
都城

기호쿠 천구관
• No.50 >>> p.208

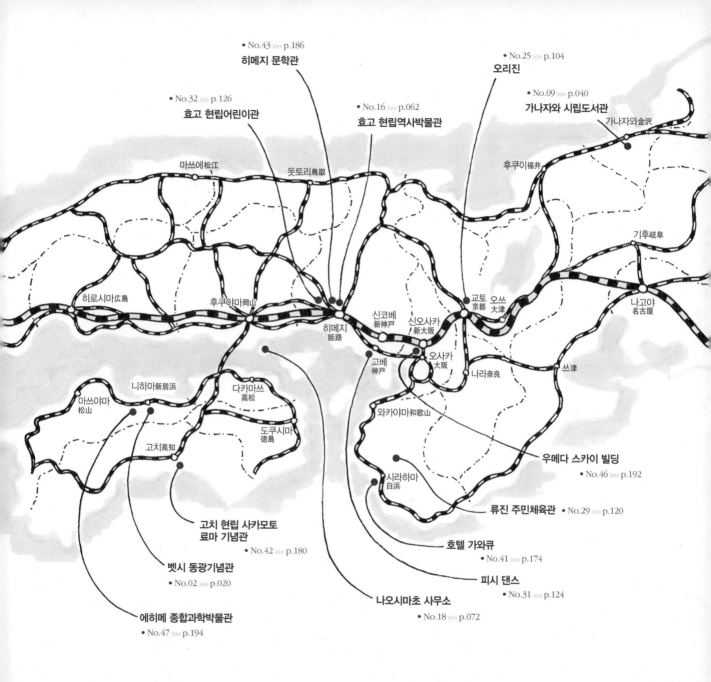

• No.43 >>> p.186
히메지 문학관

• No.32 >>> p.126
효고 현립어린이관

• No.16 >>> p.062
효고 현립역사박물관

• No.25 >>> p.104
오리진

• No.09 >>> p.040
가나자와 시립도서관

가나자와金沢

후쿠이福井

마쓰에松江

돗토리鳥取

기후岐阜

히로시마広島

후쿠야마岡山

히메지姫路

신코베新神戸

교토京都

오쓰大津

나고야名古屋

신오사카新大阪

고베神戸

오사카大阪

나라奈良

쓰津

니하마新居浜

다카마쓰高松

마쓰야마松山

와카야마和歌山

고치高知

도쿠시마徳島

시라하마白浜

우메다 스카이 빌딩

• No.46 >>> p.192

류진 주민체육관 • No.29 >>> p.120

**고치 현립 사카모토
료마 기념관**

• No.42 >>> p.180

호텔 가와큐

• No.41 >>> p.174

벳시 동광기념관

• No.02 >>> p.020

피시 댄스

• No.31 >>> p.124

나오시마초 사무소

• No.18 >>> p.072

에히메 종합과학박물관

• No.47 >>> p.194

기행
지도

east
JAPAN
동일본

• No.48 >>> p.200
아키타 시립체육관

• No.08 >>> p.034
가쿠노다테마치 전승관

아오모리青森

신아오모리
新青森

• No.17 >>> p.066
쓰쿠바 센터 빌딩

아키타
秋田

모리오카盛岡

가쿠노다테
角館

• No.28 >>> p.118
도쿄 다마동물공원 곤충생태관

• No.45 >>> p.190
어뮤즈먼트 콤플렉스 H

**에이신 학원
히가시노 고등학교**
• No.24 >>> p.098

야마가타山形

센다이仙台

• No.44 >>> p.188
이시카와 노토지마 유리미술관

니가타
新潟

후쿠시마
福島

후쿠야마
福山

가나자와
金沢

나가노
長野

다카사키高崎

우쓰노미야
宇都宮

미토水戸

• No.05 >>> p.030
쓰쿠바 신도시기념관

쓰쿠바
つくば

기후岐阜

고후甲府

이루마시
入間市

오오미야
大宮

쓰치우라
土浦

도호 공원 체육관
• No.06 >>> p.030

하치오지
八王子

조후調布

지바
千葉

나고야
名古屋

시즈오카静岡

지바 현립미술관
• No.04 >>> p.024

고마키 시립도서관
• No.07 >>> p.032

이즈 조하치 미술관
• No.19 >>> p.078

쇼난다이 문화센터
• No.34 >>> p.138

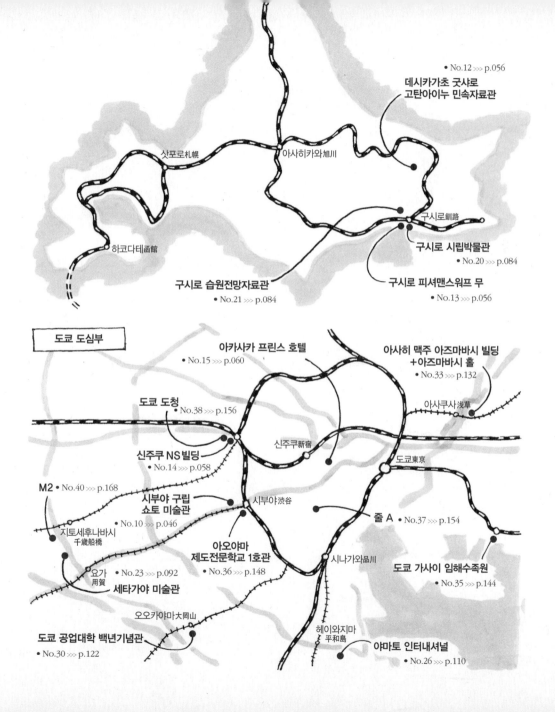

• No.12 >>> p.056

데시카가초 굿샤로
고탄아이누 민속자료관

삿포로札幌

아사히카와旭川

하코다테函館

구시로釧路

구시로 시립박물관
• No.20 >>> p.084

구시로 습원전망자료관
• No.21 >>> p.084

구시로 피셔맨스워프 무
• No.13 >>> p.056

도쿄 도심부

아카사카 프린스 호텔
• No.15 >>> p.060

아사히 맥주 아즈마바시 빌딩
+아즈마바시 홀
• No.33 >>> p.132

도쿄 도청
• No.38 >>> p.156

아사쿠사浅草

신주쿠新宿

신주쿠 NS빌딩
• No.14 >>> p.058

도쿄東京

M2 • No.40 >>> p.168

시부야 구립
쇼토 미술관
• No.10 >>> p.046

시부야渋谷

줄 A • No.37 >>> p.154

지토세후나바시
千歳船橋

아오야마
제도전문학교 1호관
• No.36 >>> p.148

시나가와品川

요가
用賀 • No.23 >>> p.092

세타가야 미술관

도쿄 가사이 임해수족원
• No.35 >>> p.144

오오카야마大岡山

헤이와지마
平和島

도쿄 공업대학 백년기념관
• No.30 >>> p.122

야마토 인터내셔널
• No.26 >>> p.110

1

모색기

1975—1982

1970년대 후반 일본에서는 고도의 경제성장이 끝나고 그때까지 사회 발전을 이끌어온 공업화와
도시화의 부정적인 면이 눈에 띄기 시작했다. 이 무렵 건축계도 큰 변혁기를 맞이했다.
세계적으로 널리 퍼진 모더니즘에 대해 '지루하다'는 비판이 터져나왔지만
아직 '포스트모던 건축'이라는 이미지가 확립되지 않았다.
이단시되었던 건축가가 빛을 보거나 모더니즘의 거장이었던 건축가가 노선을 변경하거나
젊은 건축가가 전례 없는 작풍으로 등장하는 등 다양한 흐름 속에서 건축가 개개인이
모더니즘 이후의 건축을 탐색했다.
포스트모던 모색기의 건축을 우선 살펴보자.

1975

세계의 끝에 서 있는 탑

시라이 세이이치 연구소

가이쇼칸 [신와은행 본점 제3차 증개축 컴퓨터동] 懷霄館 Kaishokan

나가사키 현

소재지: 나가사키 현 사세보 시 시마노세초 10-12 | 구조: 철골 철근 콘크리트 구조 | 층수: 지하 2층·지상 11층
총면적: 9,000m² | 설계: 시라이 세이이치 연구소 | 시공: 다케나카 공무소 | 준공: 1975년

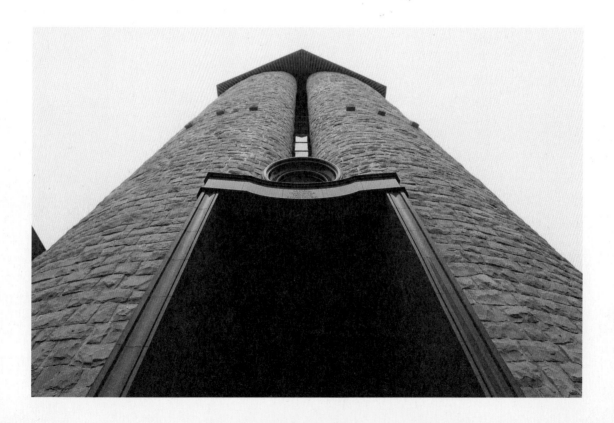

3년에 걸쳐 건축전문지 《닛케이 아키텍처》에 연재한 「쇼와 모던 건축 순례」에서는 1945년부터 1975년까지의 건축을 취재했다. 거기에 이어지는 이번 「포스트모던 건축 기행」에서는 그 이후에 만들어진 건축을 돌아보기로 했다.

순서는 오래된 것에서 새로운 것으로 진행해나간다. 우선 모더니즘이 힘을 잃었지만 양식으로서의 포스트모던 건축은 아직 확립되지 않았던 포스트모던 모색기 건축부터 시작한다. 처음으로 뽑은 것은 시라이 세이이치白井晟一가 설계한 가이쇼칸이다.

가이쇼칸은 나가사키 현 사세보 시에 있는 신와은행親和銀行 본점의 컴퓨터동에 설계자가 붙인 별명이다. 신와은행 본점은 시라이의 설계에 따라 차례로 개축되었는데 제 1기는 1967년, 제2기는 1969년에 완성되었다. 제3기에 해당하는 가이쇼칸은 은행 업무의 전산화를 맞아 1975년에 준공했지만 그뒤에 다른 건물로 컴퓨터실이 옮겨져 현재는 대형 컴퓨터가 여기에 놓여 있지 않다.

신와은행 본점은 상점가 아케이드에 처마를 바싹 맞대고 서 있다. 따라서 건물 전체 상을 한눈에 담을 수 없다. 그러나 가이쇼칸은 전면 도로 안쪽의 가장자리에 있으므로 골목으로 돌아들어가면 전체 모습을 볼 수 있다. 그 인상은 마치 중세 유럽의 성곽 건축 같다. 표면이 거칠게 갈라진 돌로 뒤덮인 탑이다. 정면을 세로로 관통하는 슬릿 같은 개구부 아래에 커다란 입구가 있고 그 상부에는 라틴어로 '반짝이는 것이 반드시 금은 아니다'라고 적혀 있다. 고대 로마의 시인 오비디우스Publius Ovidius Naso의 말을 인용한 것인데, 1970년대 록 음악을 즐겨 듣던 사람이라면 레드 제플린Led Zeppelin의 명곡 〈천국으로 가는 계단Stairway to Heaven〉에 나오는 격언으로도 아시리라.

안으로 들어가면 훤히 트인 홀이 나오는데, 이곳이 꿍장하다. 트래버틴을 붙인 벽, 옻칠한 청동 창틀, 털이 긴 융단 등 다양한 소재를 적절히 구사해 전체가 보물 같은 공간이 되었다.

그 밖에 다른 층에서도 귀빈실 발코니에 무심코 놓인 그리스 건축 기둥머리와 파노라마 라운지의 비스듬한 벽 등 시라이다운 의미심장한 디자인을 여기저기에서 실컷 즐길 수 있다. 엘리베이터 내부가 칠흑 같은 어둠인 점이 인상 깊었다. 이것은 사진으로 찍을 방법이 없었다.

진보를 부정하는 종말적 세계관

가이쇼칸은 시라이의 대표작으로 자주 꼽히는 건물이다. 당시의 건축 잡지에도 대대적으로 소개되었다. 높이 평가받은 이유는 일단 충분한 공사비를 들여 재료 선택 등에서 설계자의 뜻대로 솜씨를 발휘할 수 있었기 때문이라고 생각된다. 하지만 그뿐만은 아닐 것이다.

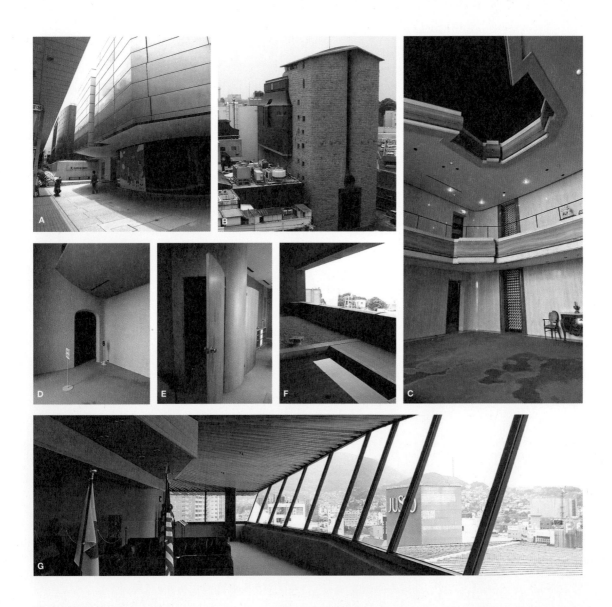

A 아케이드에 인접해 지은 본점 제1기(1967년, 앞쪽)와 제2기(1969년, 안쪽). | **B** 가까운 건물 옥상에서 본 가이쇼칸 전경. | **C** 천장이 트인 통층 구조인 현관 홀. 벽에는 트래버틴 돌을 붙였다. | **D** 회의실 입구. 벽은 인조석 표면을 깎아내 마무리. | **E** 임원 식당 문. 벽이 곡면이어서 문도 평면이 아니라 휘었다. | **F** 귀빈실에 면한 돌로 꾸민 정원 같은 발코니에는 그리스 건축 기둥머리가 놓여 있다. | **G** 학교 같은 최상층 파노라마 라운지. 창으로 바다까지 내다보인다.

모더니즘 전성기의 건축가들은 세상이 점점 좋아진다고 믿었다. 그 진보를 견인하는 역할을 자신들이 담당한다고 여겼다. 그러나 당시 세계의 종말을 의식한 건축가도 존재했으니, 그중 한 사람이 시라이 세이이치이다.

시라이는 1955년에 겐바쿠도原爆堂 계획을 발표했다. 마루키丸木 부부가 그린 〈원폭 그림原爆の図〉을 소장할 미술관에 대한 구상인데 그 평면이 버섯구름 모양이다. 1971년에 준공한 자택 고하쿠안虚白庵은 계획 단계에 설계자가 그것을 '원폭 시대의 대피소'라 불렀다고 한다. 1974년에 준공한 노아 빌딩은 임대 사무실인데도 창문이 거의 없는 모습이 묘비처럼 보인다. 이런 작품들에서 감지되는 것은 진보를 부정하는 종말적 세계관이다.

시라이는 모더니즘 건축의 대가로 대접받았지만 분명히 이단이었다. 그러나 1970년대에 들어서자 시대와 호응하게 된다. 고도의 경제성장이 끝나고 심각해진 공해 문제와 석유 파동에 따른 에너지 부족 문제가 들이닥쳐 시라이의 세계관 같은 종말 사상이 세상을 석권하게 되었다.

--

1970년대 중반에 닥친 '세계의 끝'

--

예를 들어 출판계에서는 베스트셀러 『일본 침몰日本沈没』(고마쓰 사쿄, 1973년), 『노스트라다무스의 대예언ノストラダムスの大予言』(고토 벤, 1973년)이나 잡지 《종말에서終末から》

(1973-1974년)의 발행에서 그 징후를 엿볼 수 있다. 영화로는 〈엑소시스트The Exorcist〉(일본 개봉 1974년) 같은 오컬트가 유행했고, 텔레비전에서는 애니메이션 〈우주 전함 야마토宇宙戦艦ヤマト〉(1974년)가 지구 멸망까지 남은 날수를 카운트다운했다. 1970년대 중반에 사람들은 세계의 끝을 가상 체험했다.

이러한 상황을 바탕으로 가이쇼칸을 다시 보면 돌로 덮인 견고한 외장은 파멸적인 대재앙으로부터 내부를 지키려고 그렇게 만든 것처럼 보인다. 무엇을 지키는가? 그것은 아마 인간조차 사라진 뒤에 남은 컴퓨터에 축적된 인류의 기억일 것이다. 살아남은 몇 안 되는 후손들에게 그 정보를 전달하는 것이다. 그것이 바로 이 건축에 맡겨진 사명이었다. 이런 상상을 부풀려본다.

이번에는 미야자와 씨의 밝은 일러스트레이션과 정반대인 결론이 나와버렸다. 갖가지 해석이 가능하다는 것이 시라이 건축의 흥미로운 부분이라는 말로 용서를 구한다.

포스트모던 편 제1회는
신와은행 가이쇼칸.
'건축계의 신비'
시라이 세이이치
필생의 작업이다.

사실 '가이쇼칸'이라는 명칭은 건축 잡지에
발표한 시절의 '건축계 이름'이라 은행에서는
통하지 않는다. 당시는 전산동, 지금은
별관이라 불린다. ※ 컴퓨터실은 다른 건물로 옮겨
지금은 사무실로 사용하고 있다.

가이쇼칸. 제3기 (1975년)

별관. 제2기
(1969년)

별관. 제2기
(1969년)

별관. 제1기
(1967년)

아케이드

사세보 역에서 도보로 15분. 처음 보는 사람은
적잖이 실망감을 맛볼 것이다.

상점가 아케이드에 인접해
별관 전경이 전혀 보이지 않는다.

홍보하는 사람의 말에 따르면 제2기가
완성될 무렵에 이미 아케이드가 있었다고.

돌로 쌓은 벽 앞에서
아오조라 시장 (비공인)이
열린다. 시라이의 신비성이
시민 생활의 냄새에
완전히 압도된 듯하다.

건축계의 신비

SEICHI SHIRAI 1905-83

시라이 세이이치

아케이드

그렇다면
흔히 보는
이 사진은
가까스로
아케이드를 피해
찍은 것인가?

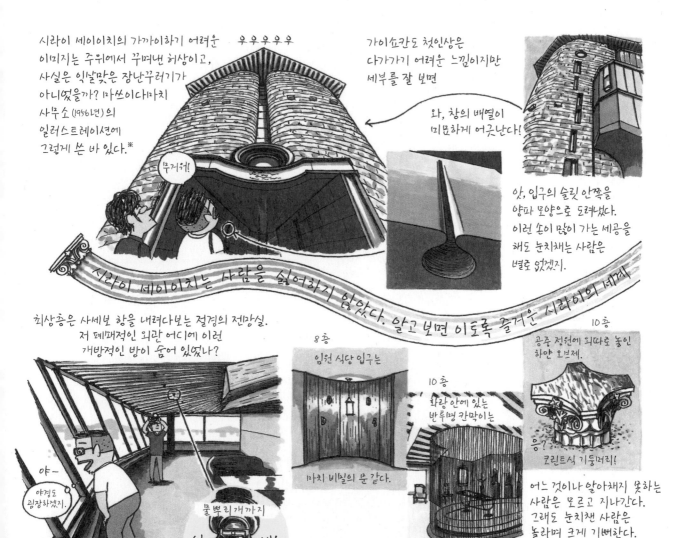

시라이 세이이치의 가까이하기 어려운
이미지는 주위에서 꾸며낸 허상이고,
사실은 익살맞은 장난꾸러기가
아니었을까? 마쓰이다마치
사무소 (1956년)의
일러스트레이션에
그렇게 쓴 바 있다.※

우우우우우

무거워!

가이쇼칸도 첫인상은
다가가기 어려운 느낌이지만
세부를 잘 보면

와, 창의 배열이
미묘하게 어긋난다!

앗, 입구의 슬릿 안쪽을
양파 모양으로 도려냈다.
이런 손이 많이 가는 세공을
해도 눈치채는 사람은
별로 없겠지.

시라이 세이이치는 사람을 싫어하지 않았다. 알고 보면 이토록 즐거운 시라이의 세계

최상층은 사세보 항을 내려다보는 절경의 전망실.
저 폐쇄적인 외관 어디에 이런
개방적인 방이 숨어 있었나?

야―
야경도
굉장하겠지.

물 뿌리개까지
섬세!

8층
임원 식당 입구는

마치 비밀의 문 같다.

10층
화랑 안에 있는
반투명 칸막이는

작은 금속 공을 매단
중량급 커튼.

10층
공중 전면에 외따로 놓인
하얀 오브제.

응?
코린트식 기둥머리!

어느 것이나 알아채지 못하는
사람은 모르고 지나간다.
그래도 눈치챈 사람은
놀라며 크게 기뻐한다.
시라이 세이이치는
'접대의 명인'이었다!

※ 마쓰이다마치 사무소 (松井田町役場)는 『쇼와 모던 건축 순례 동일본 편』에 수록

들르는 곳

1975

그냥 배경이
아니다

벳시 동광기념관
別子銅山記念館
Besshi Copper Mine
Memorial Museum

소재지: 에히메 현 니하마 시 신덴초 3-13
구조: 철근 콘크리트 구조
층수: 지상 2층
총면적: 1,054m²
설계: 닛켄 설계
시공: 스미토모 건설
준공: 1975년

━━ 에히메 현

닛켄 설계

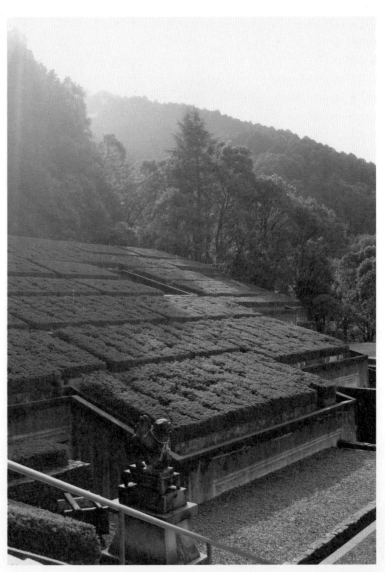

옥상에 재배하는 식물이 빈틈없이 잘 손질되어 있다. 관리비가 상당히 들 것으로 생각되지만 입장은
무료이다. 이곳을 설립한 스미토모 그룹에서 벳시 구리 광산이 차지하는 중요성을 엿볼 수 있다.

벳시 동광기념관은 '변장한' 건축이다.
시설이 있는 곳은 벳시 구리 광산의 수호신을 모신
오야마쓰미 신사大山積神社 안이다.
옥상 전체에 영산홍을 심은 건물이
산비탈과 한 덩어리가 된 것처럼
고요히 서 있다.

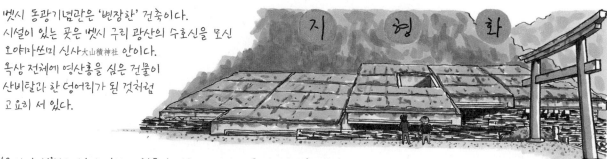

지 형 화

'옥상 녹화'라는 말이 일반에 침투한 것은 21세기에 들어오면서부터이다.
그보다 사반세기 전에 이 정도로 대담한 녹화 건축이 있었다니.

전시실은 원룸 공간이다.
계단을 내려가면서 전시를 본다.

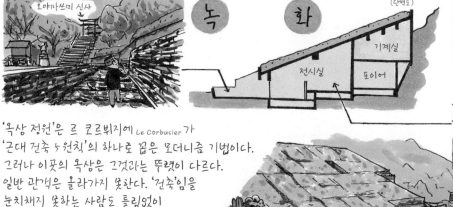

오야마쓰미 신사

녹 화

(단면도)

기계실
전시실
포이어

'옥상 정원'은 르 코르뷔지에 Le Corbusier 가
'근대 건축 5원칙'의 하나로 꼽은 모더니즘 기법이다.
그러나 이곳의 옥상은 그것과는 뚜렷이 다르다.
일반 관객은 올라가지 못한다. '건축'임을
눈치채지 못하는 사람도 틀림없이
많을 것이다. 배경에 스며드는 것을 노렸다.
생물에 비유하면 '의태'이다.

개 화

그러나 이 건물은 1년에 한 번 존재를 스스로 드러낸다.
우리가 취재한 것은 1월이라 옥상의 영산홍이 녹색이었지만
5월에는 일제히 꽃을 피우고, 옥상 전체가 분홍색으로
물든다고 한다. 음, 다음에는 5월에 오고 싶다!

들르는 곳

1975

단순하면서 풍성함

나키진 중앙공민관
今帰仁村中央公民館
Nakijin Community Center

소재지: 오키나와 현 구니가미 군 나키진 촌 나카소네 232
구조: 철근 콘크리트 구조
층수: 지상 1층
총면적: 716㎡
설계: 조 설계집단
시공: 나카자토 공업
준공: 1975년

조 설계집단

오키나와 현

지은 지 35년 되었는데 고대 유적 같다. '본래 건축이란 이렇게 간단한 것이었는데' 하고 생각하게 된다. 근처에 유네스코 세계유산인 나키진 성터도 있다.

오키나와의 푸른 하늘에는 '원색'이 어울린다.

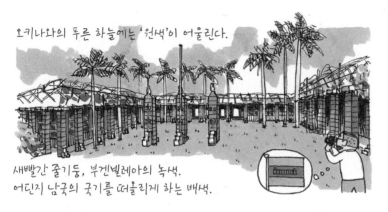

새빨간 줄기둥, 부겐빌레아의 녹색.
어딘지 남국의 국기를 떠올리게 하는 백색.

이 건물은 온 마을을 구석구석 걸으며 조사한다는
'발견적 기법'으로 설계되었다.
그렇다 해도 까다로운 느낌은 전혀 없다.

오히려 느껴지는 것은 건 축 이란 이 렇 게 간 단 해 도 되 는 거 구 나 하는 안도감.

단면도도 이렇게 간단!

붉은 줄기둥도 오키나와의 강한 햇살이
없었다면 이 정도로 선명하고
강렬한 인상은 아닐 것이다.

언뜻 복잡해 보이는 지붕이지만
목제 트러스 아래는 밋밋한 콘크리트
맞배지붕이다. 자세히 보면 빗물받이도
달리지 않았다. 아주 단순하다!

강당에는 천장이 없다.
애초에는 옥상 녹화의 단열 효과를
기대해 에어컨이 없었지만.

환기팬

선풍기

이 상태로는
더웠겠는데.

역시나 지금은 에어컨이 설치되어 있다.

기둥 발치에는 일요 목수*급의
간단한 작업.

시판되는 콘크리트
블록을 쌓아올린
화단.

주민들이 채집해온
조개껍데기 장식.

복잡하고 고도화된 현대건축에서
벽에 부딪친 사람이라면
나키진에서 기분 전환을.

● 유일에 취미로 하는 집안 목공——옮긴이

1976

집으로 돌아가자

지바 현립미술관 | 千葉県立美術館 Chiba Prefectural Museum of Art

오타카 건축설계사무소
지바 현

소재지: 지바 시 주오 구 주오 항 1-10-1 | 구조: 철근 콘크리트 구조·일부 강구조 | 층수: 지하 1층·지상 2층 | 총면적: 1만 663m²(1-4기 합계)
설계: 오타카 건축설계사무소 | 시공: 다케나카 공무소 | 준공: 1기(전시동) 1974년, 2기(관리동) 1976년, 3기(주민 아틀리에) 1980년, 4기(제8전시실 등) 1988년

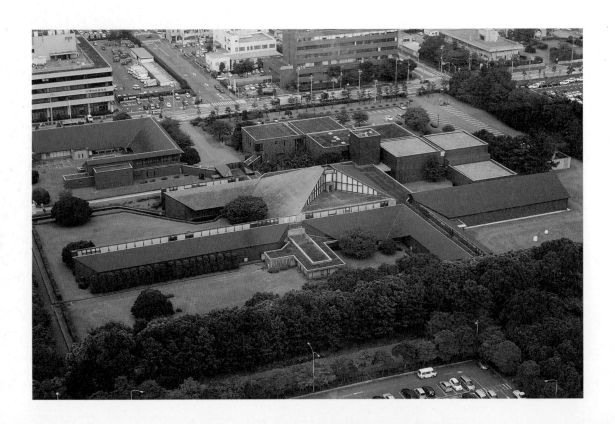

이 미술관은 지바 현에 관련된 미술작품을 수집해 전시하며 지역 미술 활동을 진흥하는 것을 목적으로 1974년에 개관했다. 2년 뒤에 관리동을 완성함으로써 본관을 완성했고 그뒤에도 주민 아틀리에(1980년), 제8전시실(1988년) 등을 차례로 증축했다.

설계자는 오타카 마사토大高正人, 마에카와 구니오前川国男 밑에서 우두머리 격을 맡아, 일본 건축계에서 모더니즘 진영의 선두를 달린 건축가이다. 1960년에는 메타볼리즘 그룹(일본에서 열린 세계디자인회의 계획을 위해 모인 젊은 건축가·도시계획가 집단이 시작한 건축 운동. 신진대사metabolism에서 이름을 가져와 사회 변화와 인구 증가에 따라 유기적으로 성장하는 도시와 건축을 제안했다.—옮긴이)의 일원으로도 활약했다. 이 미술관도 격자 모양으로 전시실을 연결해 증축해나가는 구성에서 성장과 변화를 건축에 받아들이려고 계획한 메타볼리즘적 사고방식이 엿보인다.

그러나 외관의 표정은 오타카의 기존 작품과 크게 다르다. 벽을 덮은 적갈색 타일이 뜰의 잔디와 잘 어울린다. 그 위에 놓인 슬레이트 지붕은 더욱 인상적이다. 전시실 중앙의 정측창(頂側窓: 천장 부근의 높은 위치에 수직 방향으로 설치하는 창문—옮긴이)을 감추듯이 길게 뻗은 지붕이 '집 모양家型'을 형성한다. '집 모양'이란 삼각형 지붕을 설치한 건물 형태이다. 이 건물에서는 끝 부분을 잘라내거나 사각형을 조합하는 식으로 전통적인 맞배지붕에 그치지

않기 위해 궁리했음을 엿볼 수 있다.

미술관 옆에는 높이 125미터의 지바 포트 타워가 서 있다. 전망대에 오르면 미술관 지붕이 아름답게 보인다. 타워는 1986년에 완성됐지만 오타카는 1960년대 말부터 지바 항 주변 정비 계획에 관여했다. 훗날 타워에서 미술관 지붕을 내려다보는 것을 전제로 설계했을 게 분명하다.

--

'집 모양'의 원류

--

오타카는 이 건물을 발표한《신건축新建築》1976년 10월호에 '평지붕을 추방하라'라는 격렬한 어조로 쓴 글을 보냈다.

르 코르뷔지에가 근대 건축 5원칙의 하나로 '옥상 정원'을 꼽았던 것에서도 알 수 있듯이 평지붕은 모더니즘 건축을 구성하는 중요한 요소이다. 오타카의 스승인 마에카와 구니오는 제2차 세계대전 전의 황실박물관 설계 공모에서 이른바 테이칸 양식(帝冠樣式: 철근 콘크리트 구조의 서양식 건축에 일본식 지붕을 올린 절충적 건축 양식. 1930년대 민족주의의 대두를 배경으로 모더니즘 건축에 대항해 발생했다.—옮긴이)이 우위를 점한 가운데 평지붕 안을 내서 낙선했다. 이 일화 때문에 마에카와는 전후 건축평론가로부터 높이 평가받는다. 평평한 지붕은 모더니즘 건축의 상징이며 긍지였다.

오타카의 1960년대 작품으로 거슬러 올라가면 일부 건물에서 이미 지붕의 표현이 눈에 띈다. 예를 들어 하나이

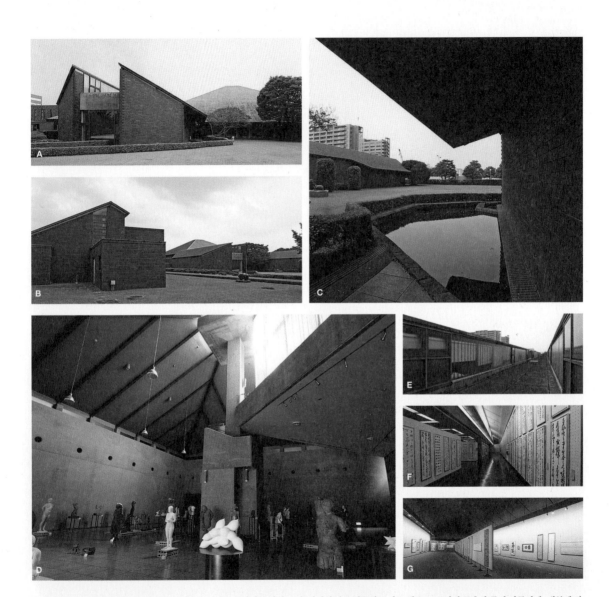

A 정원에서 제6전시실동을 본다. 오른쪽 안으로 보이는 사각지붕 아래는 제7전시실. | **B** 왼쪽에 보이는 것은 1980년에 증축한 주민 아틀리에. 내부에 강당과 실기실을 두었다. | **C** 제5전시실동과 제6전시실동 사이에 있는 정원. 여기저기로 뻗은 지붕 처마가 벽에 그림자를 드리운다. | **D** 천장이 높은 큰 공간인 제7전시실. 남서쪽 상부에서 자연광이 들어온다. 주로 조각 등을 전시한다. | **E** 전시실 옥상에서 양쪽의 정측창을 본다. | **F** 제5전시실 내부. 정측창을 통해 부드러운 자연광이 유입된다. | **G** 1988년에 증축한 제8전시실. 이 방에는 정측창이 없다.

즈미 농업협동조합(花泉農業協同組合, 1965년)에는 평지붕 위에 작은 사각형 지붕을 살짝 얹었다. 그렇다 해도 이들 건물은 어디까지나 평지붕이 주인공이고 그 위에 놓인 물매 지붕은 조연에 불과하다. 하지만 지바 현립미술관 이후 오타카의 작품에는 경사진 큰 지붕이 반드시 얹히게 된다. 쓰쿠바 신도시기념관(1976년, 30쪽), 군마 현립역사박물관(群馬県立歷史博物館, 1980년), 후쿠시마 현립미술관(福島県立美術館, 1984년) 등이 그 사례다.

이런 경향은 다른 모더니즘 건축가에게도 나타난다. 메타볼리즘 동료인 기쿠타케 기요노리菊竹淸訓는 구로이시 호루푸칸(黑石ほるぷ館, 1976년), 다나베 미술관(田部美術館, 1979년) 등으로 맞배지붕과 우진각 지붕을 시험했고 마에카와 구니오도 히로사키 미도리상담소(弘前市緑の相談所, 1980년)에서 마침내 물매 지붕을 올렸다. 당시 젊은 건축가였던 사카모토 가즈나리坂本一成와 하세가와 이쓰코長谷川逸子도 '집 모양'을 주제로 주택을 만들게 된다. 그렇게 해서 '집 모양'은 미국의 로버트 벤투리Robert Venturi와 이탈리아의 알도 로시Aldo Rossi 등 해외 건축가와도 호응하며 포스트모던 건축을 대표하는 아이콘이 되어간다.

최근 다시 젊은 건축가 사이에서 '집 모양'에 관심이 쏠리며 유행이 되고 있지만 그 원류는 1970년대에 있었다. 그렇다면 이 시대의 무엇이 '집 모양'에 대한 관심을 불러왔을까?

낭만적인 꿈으로서의 집

일본 열도 개조론이 들끓던 1972년에 주택업계에는 제3차 맨션 유행이 일어났다. 이 시기의 맨션은 교외에 적당한 가격으로 지어졌다. 맨션이 도심의 고급 주택에서 서민 주거로 바뀐 시기였다. 다마 뉴타운 등 대규모 맨션 단지 개발도 진행되었다. 오타카도 히로시마 모토마치廣島基町·조주엔長寿園 고층 아파트를 작업했다. 이런 맨션에는 경사진 지붕이 놓이지 않았다. 1970년대는 지붕이 없는 집에 많은 사람이 살게 된 시대였다. 한편에서는 이런 유행가도 나온다. 고사카 아키코小坂明子의 〈당신あなた〉은 사랑하는 사람과의 행복한 생활을 상상하며 만든 노래로, 시작 부분에 '만약 내가 집을 지었다면'이라는 가사가 나온다. 여기에서 집은 낭만적인 꿈으로 등장한다. 건축 요소를 구체적으로 묘사한 건 커다란 창, 작은 문, 오래된 난로, 세 가지뿐이지만 이 집에는 틀림없이 삼각 지붕이 얹혀 있을 것이다.

현실의 주거에서 '집 모양'이 사라지는 동안 집은 이상의 세계로서 나타난다. 돌아가고 싶지만 돌아갈 수 없는 아르카디아(목가적 낙원) 같은 것이다. 이 시절의 건축가가 '집 모양'으로 나타내려 한 것도 그런 생각이 아니었을까? 실제로 이 미술관 뜰에 나와 건물을 바라보노라면 왠지 모르게 행복한 기분에 휩싸이곤 한다.

오타카 마사토는 기쿠타케 기요노리,
구로카와 기쇼 등과 함께
메타볼리즘 운동을 이끈 사람이다.

大高正人
오타카 마사토
1923년 후쿠시마현 출생.
도쿄 대학교 대학원을 나와
마에카와 구니오 사무소에
입소. 1962년 독립.※

그러나 기쿠타케나 구로카와 비교하면
존재가 희미한 느낌을 부정할 수 없다.
(이번에 조사하면서 오타카의 얼굴을 처음 알았다.)

되돌아보면 건축 기행에 오타카 마사토의 건축을 채택한 것이
네번째(미드 동인도 포함)이다. 실은 오타카가 최다 등장한 건축가이다.

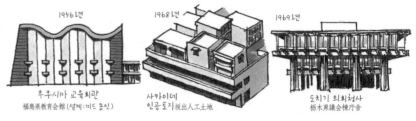

1956년

후쿠시마 교육회관
福島県教育会館 (설계:미드 동인)

1968년

사카이데
인공토지坂出人工土地

1969년

도치기 의회청사
栃木県議会棟庁舎

모두 건축사에 남는 걸작이다. 그런데 어째서 오타카에 대한 이야기가
많이 나오지 않을까? 그것은 1970년대 후반 이후 오타카의 작풍이
싹 바뀌어서일 것이다. 그 전환점이 지바 현립미술관이다.

지바 현립미술관은 메타볼리즘에 보내는 절연장인가?
아니면 일본풍 메타볼리즘의 첫걸음인가?

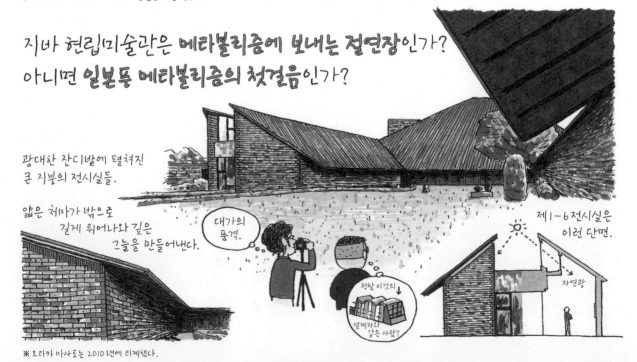

광대한 잔디밭에 펼쳐진
큰 지붕의 전시실들.

얇은 처마가 밖으로
길게 튀어나와 길은
그늘을 만들어낸다.

대가의
풍격

정말 이것의
설계자랑
같은 사람?

제1-6전시실은
이런 단면.

자연광

※ 오타카 마사토는 2010년에 타계했다.

지바 포트 타워

바로 옆에 있는 지바 포트 타워(1986년) 전망대에서 내려다보면
미술관 전체 모습을 잘 알 수 있다. 옥상에 보기 흉한 기계류가 전혀 없다.
머지않아 내려다보이게 될 것을 의식했음이 분명하다.

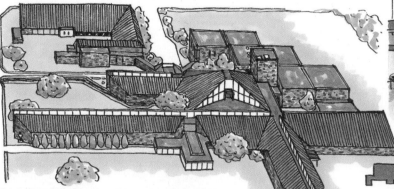

내부의 볼거리는
제7전시실.

철골조의 큰 지붕을 거대한
콘크리트 기둥으로 떠받친다.

같은 지바 시내에 오타카가 설계한 현립중앙도서관
(1968년)은 메타볼리즘이 농후한 건축이다.

평지붕

사전 그리드
시스템

그로부터 8년 뒤 현립미술관을 잡지에 발표할 때
오타카는 이렇게 썼다. '**평지붕을 추방하라**' 어?
마치 모더니즘 혹은 메타볼리즘으로부터 전향을
선언하는 듯한 이 문장. 도대체 어떤 갈등이 있었던
걸까? 그 점에 대해 제대로 설명을 듣고 싶다!

아틀리에 건물
1980년

이 건물은 준공 뒤에
몇 번인가 오타카의 설계로
증축되었다.

어쩌면 오타카는 입체적으로 증식하는
메타볼리즘에 한계를 느껴 수평으로 전개하는
메타볼리즘을 실험하려 했던 것은 아닐까?
그 가능성을 규명하기 위해 굳이 이런 맞배지붕이라는 과제를
자신에게 부여한 걸까?

6 | 1
7 | 2
5 | 4 | 8
3 1988년

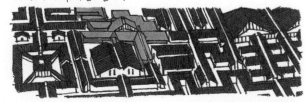

어디까지나 미야자와의 망상입니다.

들르는 곳

1976,80

평지붕으로는
돌아갈 수 없다

- -

쓰쿠바 신도시기념관
筑波新都市記念館
Tsukuba New City Memorial Hall

도호 공원 체육관
洞峰公園体育館
Doho Park Arena

- -

[기념관] 소재지: 이바라키 현 쓰쿠바 시 니노미야
2-20 도호 공원 내 | 구조: 철근 콘크리트 구조강구조
층수: 지상 1층 | 총면적: 708㎡
설계: 오타카 건축설계사무소
시공: 지자키 공업 | 준공: 1976년

[체육관] 소재지: 이바라키 현 쓰쿠바 시 니노미야 2-20
도호 공원 내 | 구조: 철근 콘크리트 구조·일부 강구조
층수: 지상 2층 | 총면적: 6,591㎡
설계: 오타카 건축설계사무소
시공: 지자키 공업 | 준공: 1980년

이바라키 현
오타카 건축설계사무소

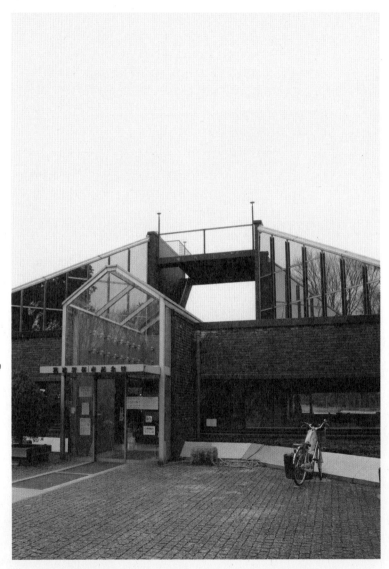

오타카 마사토가 '평지붕을 추방하라' (25쪽 참조)라는 격문을 발표한 1976년에 완성된 기념관. 같은 공원 안의 체육관과 맞대어보고 싶다.

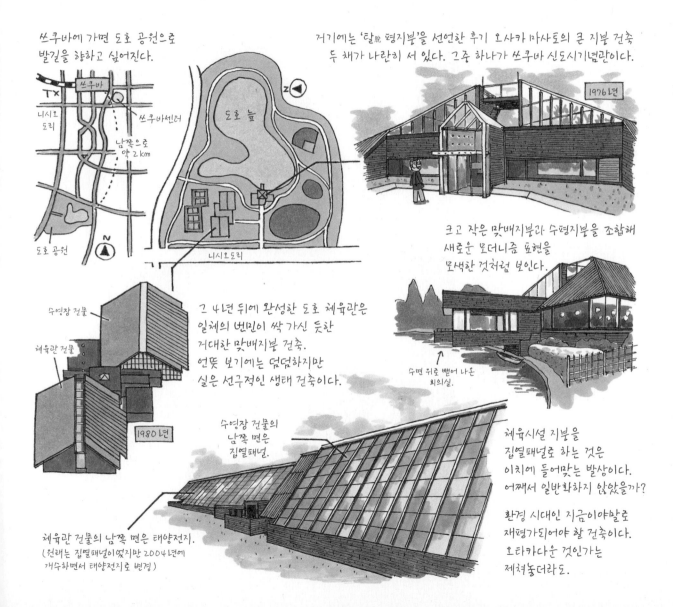

쓰쿠바에 가면 도호 공원으로
발걸음 향하고 싶어진다.

니시오도리

쓰쿠바
쓰쿠바센터

남쪽으로
약 2km

도호 공원

도호 늪

니시오도리

거기에는 '탈脫 평지붕'을 선언한 후기 오사카 마사토의 큰 지붕 건축
두 채가 나란히 서 있다. 그중 하나가 쓰쿠바 신도시기념관이다.

1976년

크고 작은 맞배지붕과 수평지붕을 조합해
새로운 모더니즘 표현을
모색한 것처럼 보인다.

수면 위로 뻗어 나온
회의실.

수영장 건물

체육관 건물

그 4년 뒤에 완성한 도호 체육관은
일제의 번민이 싹 가신 듯한
거대한 맞배지붕 건축.
언뜻 보기에는 덤덤하지만
실은 선구적인 생태 건축이다.

1980년

수영장 건물의
남쪽 면은
집열패널.

체육관 건물의 남쪽 면은 태양전지.
(원래는 집열패널이었지만 2004년에
개수하면서 태양전지로 변경)

체육시설 지붕을
집열패널로 하는 것은
이치에 들어맞는 발상이다.
어째서 일반화하지 않았을까?

환경 시대인 지금이야말로
재평가되어야 할 건축이다.
오타카다운 것인가는
제쳐놓더라도.

들르는 곳

1977

어쩐지
프랙털

고마키 시립도서관
小牧市立図書館
Komaki City Library

소재지: 아이치 현 고마키 시 고마키 5-89
구조: 철근 콘크리트 구조
층수: 지상 2층 | 총면적: 2,224㎡
설계: 조 설계집단 | 시공: 도비시마 건설
준공: 1977년

아이치 현
조 설계집단

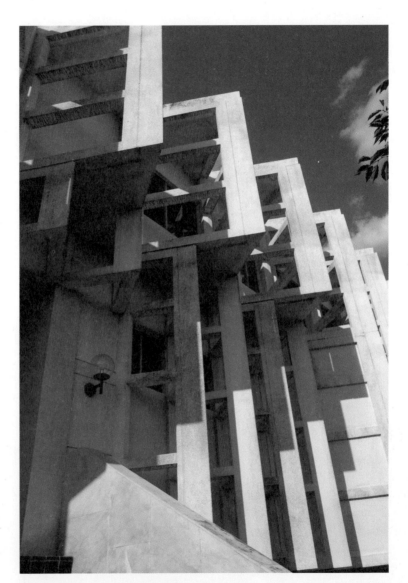

건물 평면을 베껴 그리다가 프랙털스러움을 깨달았다. 프랙털이 고안된 것은 1975년. 알고서 둘레를
전부 들쭉날쭉하게 만들었나?

조 설계집단象設計集團이라면 '토착적' '촌락'
'손의 흔적'이라는 이미지가 머리에 떠오른다.
하지만 고마키 시립도서관은 준공 당시의 사진으로
보아서는 그런 이미지와 동떨어진 듯하다.

고마키 시립도서관은 주택가에 극히 평범하게 서 있다.

우와

SF
같다.

이전부터
실물을 보고 싶다고 생각했다.

남쪽 면의 들쭉날쭉한 루버는
건재하지만 멀리서 보면 그다지 눈에
띄지 않는다. 남국의 강한 햇날과
푸른 하늘 아래라면 더욱 선명하고
강렬한 인상을 주겠지만.

그래도 가까이에서 보면
그 기하학 조형이 역시 아름답다.
(시공하기 힘들었겠다.)

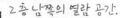 2층 남쪽의 열람 공간.
들쭉날쭉한 형태 때문에 생겨난 알코브가 재미있다.
루버의 효과는 실내에서 보아도 잘 모르겠다.

솔직히 '이 루버가 없어도 좋지 않았을까?'라고
생각하게 된다. 어쩌면 설계자도
이해하지 못했던 것은 아닐까?

하지만 그런 시행착오가
결작 '나고 시청'을 낳았다고
생각하면 그것만으로도
이 건축에는 가치가 있다.

2층 평면도

평면은 이런 느낌.
커다란 삼각형 둘레에 크고 작은
삼각형이 붙어 있다. 그때부터
'프랙털'을 의식했을까?

1978

시대착오의 마법

아키타 현 ─

오에 히로시 건축사무소

가쿠노다테마치 전승관 [가쿠노다테 가바세공전승관] │ 角館町伝承館 Kakunodatemachi-Denshokan

소재지: 아키타 현 센보쿠 시 가쿠노다테마치 오모테마치시모초 10-2 | 구조: 철근 콘크리트 구조·일부 강구조 | 층수: 지하 1층·지상 2층 | 총면적: 2,148m²
설계: 오에 히로시 건축사무소 | 구조: 아오키 시게루 연구실 | 설비: 모리무라 협동설계사무소 | 전시: 유니 디자인하우스·미와 도모카즈 | 시공: 오바야시구미 | 준공: 1978년

도호쿠東北의 작은 교토라 불리는 아키타 현의 가쿠노
다테마치. 현재는 주변 마을과 합병해 센보쿠 시의 일부
가 되었다. 이곳에는 유명한 전통 공예품이 있다. 산벚
나무 껍질로 만드는 가바세공樺細工이다. 가쿠노다테마치
전승관은 가바세공을 비롯한 지역 특산물과 민속자료를
전시하는 시설로 1978년에 개관했다. 지금은 이름을 조
금 바꾸어 센보쿠 시립 가쿠노다테 가바세공전승관이
되었다.

무가武家의 저택이 모인 중요 전통 건조물 보존 지구 한
가운데에 위치한다. 외관이 훌륭한 오래된 문을 지나 대
지 안으로 들어서면 그곳에는 왠지 그리운 매력이 담겼으
면서도 다른 곳에서 본 적이 없는 기묘한 건물이 서 있다.
지붕 실루엣은 옛 민가의 초가지붕을 떠올리게 하지만 벽
돌 벽은 양옥풍이다. 그리고 거기에는 인형의 집 같은 아
치형 창이 나 있다. 그 앞에는 줄기둥이 늘어서 설국의 거
리에 보이는 간기(雁木: 눈이 많이 내리는 지방에서 상가의 처마
에 차양을 길게 달아 그 아래를 통로로 삼는 것—옮긴이)를 연상
시킨다. 가까이 다가가 잘 보면 처마를 떠받치는 가늘고
둥근 기둥은 프리캐스트precast 콘크리트 제품이다.

입구에서부터 내부를 돌아보면 전시실은 평범하지만
마지막에 다다르는 관광 안내 홀이 아치를 조합한 고야구
미(小屋組: 건물의 지붕을 지탱하기 위한 뼈대가 되는 구조—옮긴
이)라는 국적 불명의 공간이다. 전시동에 둘러싸인 중정

도 파티오(patio: 줄기둥이 있는 회랑으로 둘러싸인 에스파냐식
중정—옮긴이) 같다.

이 건물은 일본과 서양, 과거와 현재를 공들여 뒤섞었
다. 박물관의 기능을 중시해 건물을 설계한다면 네모난
상자를 늘어놓는 모더니즘 건축이 될 것이다. 한편 주위
에 있는 무가 저택을 의식한다면 순전히 일본풍 건축 양
식으로 지으면 순조롭게 끝날 것이다. 그러나 이 건물의
설계자는 어느 길도 택하지 않았다. 도대체 왜 이런 이상
한 건축을 만들었을까?

전통과 모더니즘의 '병존 혼재'

설계한 사람은 오에 히로시大江宏이다. 도쿄제국대학에
서 단게 겐조丹下健三와 책상을 나란히 하며 건축을 배웠고
건축가로 독립하고서는 나중에 공학부장까지 맡게 되는
호세이 대학교法政大學 건물(1953년, 1958년 등)을 직접 담당
하며 모더니즘을 대표하는 작가로 이름을 떨친다.

그러나 그 출신을 거슬러올라가면 일본의 전통 건축에
듬뿍 젖은 성장 환경을 만날 수 있다. 부친인 오에 신타로
大江新太郎는 메이지 신궁明治神宮 조영과 닛코 동조궁日光東照宮
수리를 담당한 건축가이다. 오에는 그 건축적 교양을 충
분히 흡수하며 자랐다.

그 진가는 1960년대 작품에서부터 발휘된다. 예를 들

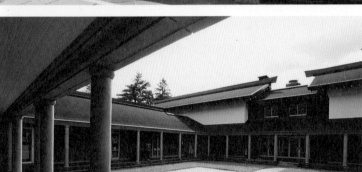

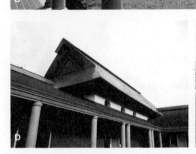

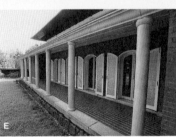

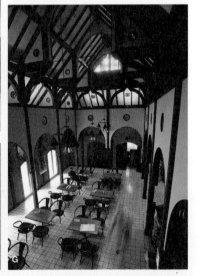

A 무가 저택의 거리에 면한 문에서 들여다본 현관. | **B** 전시동 2층에서 내려다본 회랑에 둘러싸인 중정. 겨울에는 이곳에 눈이 쌓인다. | **C** 회랑에서 본 중정. | **D** 초가지붕을 본뜬 듯한 관광 안내 홀 지붕. | **E** 처마를 떠받치는 기둥은 프리캐스트 콘크리트 제품. | **F** 전시실. 가바세공 명품과 향토 민속자료 등을 전시한다. | **G** 관광 안내 홀 내부. 찻집도 갖추었다.

어 가가와 현립문화회관(香川県立文化会館, 1965년)은 철근 콘크리트 몸체에 일본 목조 건축을 합친 것이다. 바로 가까이에 있는 단게 겐조가 설계한 가가와 현청(1958년)이 일본의 전통미를 모더니즘에 흡수 통합한 것에 비해 문화회관에는 전통과 모더니즘이 서로 양보하지 않은 채로 동거한다. 이런 건축의 상태를 오에는 '병존 혼재'(혹은 '혼재 병존')라는 키워드로 설명했다.

거의 때를 같이해 미국의 로버트 벤투리와 이탈리아의 알도 로시 등의 건축가가 역사적 맥락을 중시하자는 건축론을 저술하며 그에 따라 실제 건축 작업을 시도해나갔다. 이것이 이른바 포스트모던 건축의 시작이 되는 셈인데 오에는 그 선구자들과 우연히 걸음을 맞추었다고 하겠다.

건축의 기본형을 찾다

모던에서 포스트모던으로의 흐름은 1970년대에 건축뿐만 아니라 사회와 문화를 전체적으로 끌어들이는 조류가 되었다. 그 변화를 시간에 대한 감각의 차이로 설명할 수도 있다.

모던 시대에는 세상이 점점 나아진다고 믿었다. 시간은 과거에서 미래를 향해 한 방향으로 나아가는 것이라 여겼다. 한편 포스트모던 시대에는 과거와 미래가 불연속

으로 이어지는 듯한 감이 있다.

시대적 상황을 이해하기 위해 영화 한 편을 언급하려 한다. 조지 루커스 감독의 〈스타워즈Star Wars〉이다. 나중에 연속물이 되지만 그 제1탄(부제 '새로운 희망')은 가쿠노다테마치 전승관의 준공과 같은 해에 일본에서 개봉되었다.

시작 부분의 장면을 떠올려보자. 존 윌리엄스의 유명한 교향곡에 맞추어 화면 앞에서 안쪽으로 글자가 흘러간다. 그 시작은 'A long time ago in a galaxy far, far away……'이다. 즉 이 영화에서 그려지는 것은 아득히 먼 옛날 머나먼 은하계에서 일어난 일이다. 로봇과 우주선 같은 미래 기술의 산물이 화면 가득히 돌아다니지만 그 시대는 과거이다. 일부러 시대를 잘못 읽게 하려는 태도이다. 아나크로니즘(다른 시대의 개념을 혼성하는 것)에 대한 지향을 거기에서 간파할 수 있다.

〈스타워즈〉는 세계가 떠안은 문제를 제기하고 다가올 미래를 예측하는 식의, 그때까지 SF 영화의 진지한 주제에서 벗어나 본래 영화가 가지는 활극의 즐거움을 부활시키는 데 성공한다. 과거 같은 미래. 미래 같은 과거. 그런 혼란을 사람들이 즐기면서 공유한 것이다.

오에 히로시도 루커스와 같은 것을 목표로 삼지 않았을까? 시대에도 지역에도 얽매이지 않는 건축의 기본형을 찾는 것. 그 하나의 답이 저 이상한 건축적 혼합, 가쿠노다테마치 전승관이었다.

이번에는 오랜만에 이소 씨가 추천한
기행지이다.

오에 히로시
알아?

막연하게. 일본인
사람?

포스트모던이라면
가쿠노다테마치
전승관이지.

가쿠노다테?

오에 히로시는 누구인가?
1913~1989년

건축가
집안

명문의
품격

1938년 도쿄 대학교 건축학과 졸업.
대표작: 후젠도 화현(普連土学園,1966년),
국립 노가쿠도(国立能楽堂,1983년) 등.
아버지는 건축가 오에 신타로.

덧붙여 가쿠노다테는
이곳이다.

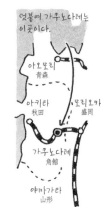

아오모리
青森

아키타
秋田

모리오카
盛岡

가쿠노다테
角館

야마가타
山形

전승관은 무가 저택 거리에
있다. 길에서 보면 풍경에
녹아들어 위화감이
었다.

그러나 대지 안으로 들어가면
확실히 평범한 일본풍이 아니다.

현관은 빨간 벽돌 아치.

뭐 이 정도는 설국이니까 하고
이해 못 할 것도 없지만.

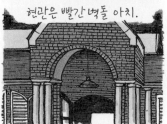

죽 늘어선 둥근 프리캐스트 기둥은
아무리 보아도
일본풍이 아니다.

여기는 어느
나라?

특히 중정을 둘러싼 회랑은 마치
오직 줄기둥을 보고 즐기기 위해
존재하는 듯한 공간.

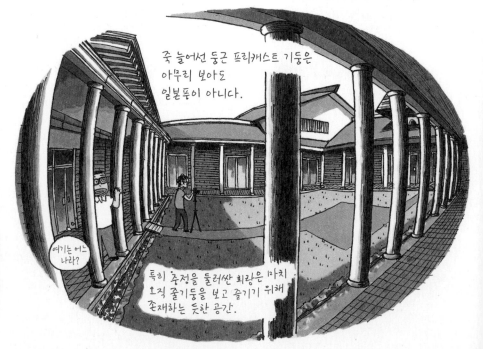

다다미방에서 보이는 광경은 상당히 신기하다.

툇마루 저편은 그리스

초가지붕을 흉내낸 안내 홀도.

실제는 금속 지붕

실내는 유럽 민가풍. 여기는 아치를 즐기기 위한 방?

서양? 일본

나카모리 아키나의 《DESIER》풍

하지만 상상했던 만큼 키치적 느낌은 아니다. 어쩌면 그것은 '일본'의 기본이 견실하게 잡혀 있어서일 것이다. 오에의 아버지 신타로는 메이지 신궁 조영 기사를 맡았던 '일본'의 대가. 부친에게 물려받은 '일본의 DNA'가 어지간한 이물질로는 흐려지지 않는 것이다.

〈 여기도 놓치지 말 것! 〉

전승관 가까이 있는 히라후쿠 기념미술관 (平福記念美術館)도 오에가 설계했다. 완성은 1988년.

미술관

무가저택거리

전승관

이 건물을 보노라면 10년간 진전된 포스트모더니즘을 느끼지 않을 수 없다.

여기에도 회랑

여기에 이미 '일본'은 맞배지붕의 흔적으로만 남아 있다.

'절충'을 넘어 새로운 '양식'을 만들려 했던 것으로도 보인다.

오에는 70세가 넘어서 일본 DNA 해체에 도전한다. 섬세해 보이지만 실로 대담하다.

그래도 역시 전승관 쪽에 끌리는 것은 일본인이라서? 오에 선생님, 미안합니다!

1978

매끈매끈과 거칠거칠

다니구치·고이 설계공동체

이시카와 현

가나자와 시립도서관 [가나자와 시립 다마가와도서관] | 金沢市立図書館 Library of Kanazawa City

소재지 : 이시카와 현 가나자와 시 다마가와초 2-20 | 구조 : 철근 콘크리트 구조·일부 강구조 | 층수 : 지하 1층·지상 2층 | 총면적 : 6,340m²
종합 감수 : 다니구치 요시로 | 설계 : 다니구치·고이 설계공동체 | 시공 : 다이세이 건설·오카구미 건설공동체 | 준공 : 1978년

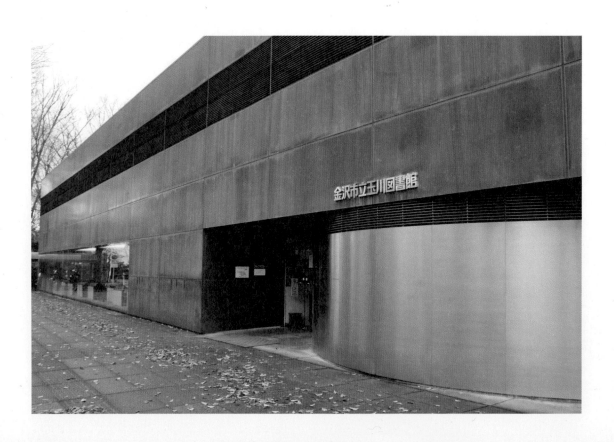

대지는 가나자와 시 중심가에서 조금 안으로 들어간 곳에 있는 공원의 한 구역으로 원래는 전매공사 사옥이 있던 자리이다. 다이쇼 2년(1913년)에 세워진 공장 일부를 보존 개수해 고문서관으로 사용하게 되었고 이에 따라 옆으로 맞대는 형태로 신축한 것이 이 도서관이다.

설계는 다니구치 요시오谷口吉生가 현지의 고이 건축설계연구소五井建築設計研究所와 공동으로 시행했다. 그리고 감수자로 다니구치 요시로谷口吉郎의 이름이 들어갔다. 다니구치 요시로라면 지치부秩父 시멘트 제2공장(1956년)과 도쿄 국립근대미술관(1969년) 등을 설계한 건축가이다. 가나자와 시 출신으로 시내에 이시카와 미술관(石川県美術館, 1959년, 현 이시카와 전통산업공예관) 이외에도 몇몇 작품이 있다. 알다시피 요시로와 요시오는 부자 관계이지만 생전에 공동 설계를 이행한 것은 이것뿐이다. 요시로 사후에 실현된 공동 작업은 사이토 모키치 기념관(斎藤茂吉記念館, 1967년, 1989년 증축)과 도쿄 국립박물관(동양관: 1968년, 호류사 보물관法隆寺宝物館: 1999년)이 있다.

그런데 다니구치 요시오라고 하면 '어라?'라고 생각하는 사람도 있을 것이다. 그 이름은 도몬 켄 기념관(土門拳記念館, 1983년)과 도요타 미술관(豊田市美術館, 1955년) 등 일관적으로 우수한 모더니즘 건축을 해온 건축가로 알려져 있다. 포스트모던 건축을 주제로 하는 이 책에 왜 채택했을까? 그것은 이 도서관이 모더니스트조차도 포스트모던으로 접근하게 되는 포스트모던 모색기 상황을 잘 나타내는 사례라고 여겨지기 때문이다.

질감을 둘러싼 대립

도서관은 고문서관(현재는 근세사료관)과 좁은 골목길 모양의 공터를 사이에 두고 나란히 서 있다. 두 건물의 외관은 상당히 대조적이다. 붉은 벽돌로 쌓은 벽이 음영이 있는 표정을 만들어내는 고문서관에 비해 도서관은 코르텐강(내후성 강판)과 유리를 조합해 매끈하게 만든 면을 보여준다. 그 평평함과 매끄러움이 경탄할 정도라 제품 디자인과 같은 정밀도를 추구하는 듯하다.

매끈매끈한 외피는 1970년대 건축에서 하나의 유행이었다. 해외라면 I. M. 페이I. M. Pei의 존 핸콕 센터(John Hancock Center, 1973년), 노먼 포스터Norman Foster의 윌리스 파버 & 뒤마 본사(Willis Faber & Dumas Headquarters, 1975년), 세사르 펠리César Pelli의 퍼시픽 디자인센터(Pacific Design Center, 1976년) 등이 바로 떠오른다. 일본에도 단게 겐조의 소게쓰회관(草月会館, 1977년)이나 요 쇼에이葉祥栄의 잉곳(Ingot, 1978년) 등의 사례가 있다. 모두 추상조각 같은 형태의 전면을 거울 유리로 테두리가 드러나지 않게 덮은 점이 특징이다.

이런 외장은 모더니즘의 궁극적 표현이라고도 할 수

A 담배 공장을 보존 개수한 고문서관(사진 앞쪽)과 도서관 본관. 본관 외장은 코르텐강. | **B** 두 건물은 유리를 끼운 통로로 연결된다. | **C** 중정에서 본 고문서관. 중정 부분의 벽은 안쪽에 벽돌 타일을 붙였다(바깥쪽은 코르텐강). | **D** 남쪽 중정. 개가 부문(오른쪽)과 관리 부문 사이의 공간에 녹색으로 칠한 빔이 걸쳐 있다. | **E** 곡면 개구부로 나누어진 개가 부문. | **F** 밖에서 들여다본 남쪽 중정. 입구 부분에 벽이 문 형태로 뚫려 있다. | **G** 개가 부문과 2층 참고 자료실을 잇는 계단. | **H** 개가 부문과 관리 부문을 연결하는 다리에서 유리 너머로 본 중정.

있겠다. 건축계에 모더니즘을 퍼뜨린 건축가 필립 존슨 Philip Johnson은 H. R. 히치콕H.R. Hitchcock과의 공저 『국제양식The International Style』(1932년)에서 '표면 재료'라는 장을 마련해 평활하게 덮기와 표면의 연속성을 추구해야 한다고 주장했다. 추천한 재료는 스투코, 합판패널, 대리석, 금속판 등이었지만 그들의 이상은 창과 벽의 경계가 완전히 소멸하는 유리 외장이었을 것이다. 실제로 존슨은 1970년대에 펜조일 플레이스(Pennzoil Place, 1976년) 등 전체를 유리로 감싼 건축을 작업했다.

그러나 이런 건축은 비판도 받았다. 메이지 대학교 교수 고지로 유이치로神代雄一郎가 《신건축》 1974년 9월호에 발표한 평론 「거대 건축에 항의한다」는 당시 완성된 초고층 빌딩과 대극장을 예로 들어 그 비인간성을 고발한 것이지만, 같은 초고층이라도 벽돌 타일을 붙인 도쿄 해상 빌딩(東京海上ビル, 설계: 마에카와 구니오, 1974년)은 '좋은 건축'이고 유리 커튼 월curtain wall로 된 신주쿠 미쓰이 빌딩(新宿三井ビル, 설계: 미쓰이 부동산·니혼 설계사무소, 1975년)은 '좋지 않은 건축'이라고 단정했다.

그가 높이 평가하는 것은 벽돌 벽인 구라시키 아이비 스퀘어(倉敷アイビースクエア, 설계: 우라베 시즈타로浦辺鎮太郎, 1974년)와 노아 빌딩(ノア·ビル, 설계: 시라이 세이이치+다케나카 공무소, 1974년)이다. 그것들은 '건축과 인간 사이의 대화'가 가능하게 하므로 바람직하다고 했다.

이 평론은 '거대 건축 논쟁'으로 발전하는데 규모의 대소가 아니라 재료의 질감이 문제인 것처럼 보이기도 한다. 1970년대 건축계에는 모더니즘 대 포스트모더니즘의 대립에 앞서 매끈매끈한 것과 거칠거칠한 것 사이의 대립이 있었다.

'디지털 아날로그' 감각의 포스트모던

다니구치 요시오의 가나자와 시립도서관으로 다시 이야기를 돌리면 주변에서 본 인상은 확실히 매끈매끈하다. 하지만 이것을 모더니즘 건축으로 속단해서는 안 된다. 건물을 관통하는 중정의 바닥과 벽에는 고문서관과 같은 벽돌이 듬뿍 사용되었다. 결국 이 건물은 바깥쪽은 매끈매끈, 안쪽은 거칠거칠하다. 여기에 이 건축의 포스트모던성이 있다.

주의할 것은 거칠거칠해서 포스트모던이 아니라는 점이다(그것은 오히려 프리모던일 것이다). 그것이 아니라 매끈매끈과 거칠거칠이라는 모순되는 두 질감이 한 벽의 안팎에 공존하는 것, 그런 무리한 하이브리드성이야말로 포스트모던의 진수이다.

이 도서관이 준공된 해에 시계 회사 시티즌Citizen은 디지털 표시와 아날로그 표시를 혼재한 손목시계 '디지아나'를 발표한다. 이 건축을 디지아나 감각의 포스트모던으로 높이 평가하고 싶다.

가나자와 시립 (다마카와) 도서관·근세사료관은
다니구치 요시로·다니구치 요시오 부자에 의한 최초이자 최후의
공동 작업이다.

아들

아버지

도서관
다니구치 요시오와 현지의
고이 건축설계연구소가 설계를 담당.

사료관
담배 공장 일부를 다니구치 요시로의
의장 설계에 따라 개수. 요시로는
프로젝트 전체의 감수를 담당.

현지를 방문하기 전에는 외관 사진을 ↓
보고 '어쩌서 이렇게 대비적으로
디자인했을까?'라는
의문을 느꼈다.

아버지에
대한 반발심?

양식 건축에
대항?

그러나 중정에 한걸음 발을 들여놓자마자 금방 반발심이나 대항심이 아니라는 것을 알았다.

라연
이리된
것인가.

근세사료관

중정

도서관

중정

도서관의 두 중정은
바닥과 벽에 벽돌을 사용해
사료관과의 일체감을 연출했다.
단순한 인용이 아니다. 구멍 뚫린 녹색 철골빔과
곡면의 유리 커튼 월이 벽돌의 존재를 돋보이게 한다.
수목도 우거져 기분이 좋다!

복도의 소파는 주정의 나무 칸막이와 일체적으로 디자인되었다.

유리

나무 그늘에서 낮잠 자는 기분?

주정의 초록을 만끽할 수 있는 2층 찻집의 출창 자리.

2008년 가을에 이웃의 니혼 담배 日本たばこ 건물이 어린이도서관으로.

개수 설계는 고이 건축설계 연구소가 담당. 다니구치 부자의 바통은 지역에서 넘겨받았다.

외 부 와 내 부 · 옛 것 과 새 것 의

질 좋 은 혼 합

구멍 뚫린 녹색 빔이 열람실 천장을 관통한다. 창가 자리에 앉으면 옥외에 있는 듯하다.

어린이를 위한 '이야기 코너'를 고쳐 '청소년 코너'로.

검게 칠했던 외벽(코르텐강)은 색이 빠져 엷은 분홍색으로. 실로 좋은 느낌이 난다.

극도로 단순한 입구. 군더더기 없는 환기구 디자인이 근사하다!

어쩌면 언젠가 붉은 녹으로 덮이는 것을 노렸다거나.

1980

들르는 곳

시부야의
블랙홀

시부야 구립 쇼토 미술관

渋谷区立松濤美術館

The Shoto Museum of Art

소재지: 도쿄 도 시부야 구 쇼토 2-14-14
구조: 철근 콘크리트 구조
층수: 지하 2층·지상 2층 | 총면적: 2,027㎡
설계: 시라이 세이이치 연구소
시공: 다케나카 공무소 | 준공: 1980년

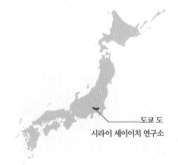

도쿄 도
시라이 세이이치 연구소

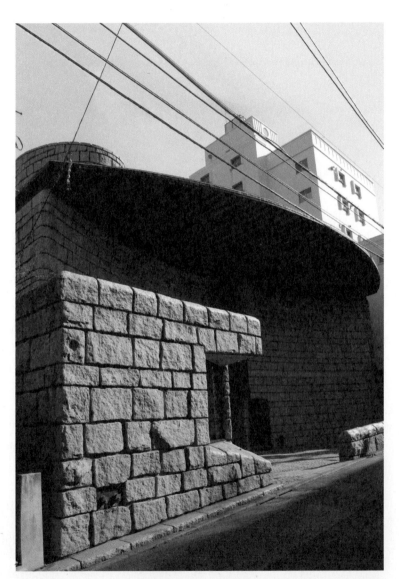

위병이 서 있을 듯한 중후한 입구도 대단하지만 주목할 것은 중앙부에 있는 통층 구조. 상부에서 빛이 들어오는데 어둡다. 빛은 어디로 사라지는가?

도쿄에 살다보면 도쿄의 유명 건축은
'언제라도 갈 수 있지'라는 생각에 보지 못한다.
쇼토 미술관에도 실은
처음 가보았다.

유럽의 성략 같은 중후한 입구.
'부담 없이 들어갈 수 있는
미술관'이라는 최근의
흐름을 정면으로 부정하고
있다. 관람객의 각오를
시험하는 듯하다.

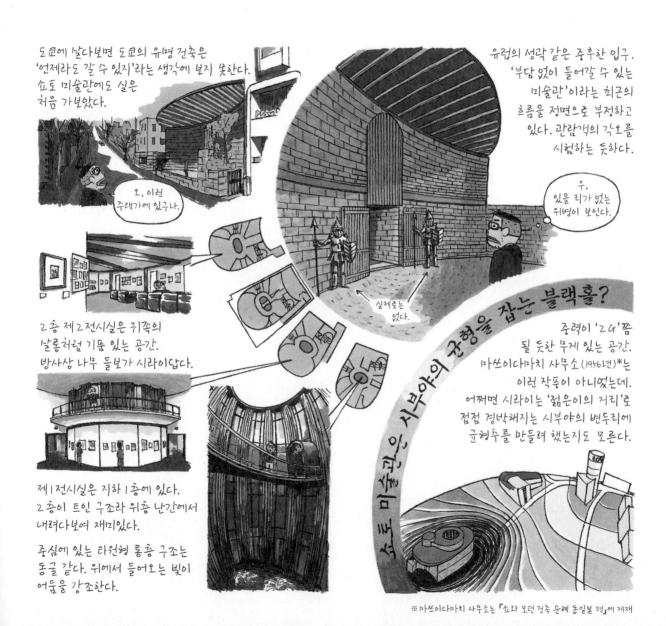

오, 이런
주택가에 있구나.

우,
있을 리가 없는
위엄이 보인다.

실제로는
없다.

2층 제2전시실은 귀족의
살롱처럼 기둥 있는 공간.
방사상 나무 들보가 시라이답다.

제1전시실은 지하 1층에 있다.
2층이 트인 구조라 위층 난간에서
내려다보여 재미있다.

중심에 있는 타원형 통층 구조는
동굴 같다. 위에서 들어오는 빛이
어둠을 강조한다.

쇼토 미술관은 시부야의 균형을 잡는 블랙홀?

중력이 '2G'쯤
될 듯한 무게 있는 공간.
마쓰이다마치 사무소(1956년)※는
이런 작풍이 아니었는데.
어쩌면 시라이는 '젊은이의 거리'로
점점 경박해지는 시부야의 변두리에
균형추를 만들려 했는지도 모른다.

※마쓰이다마치 사무소는 『쇼와 모던 건축 순례 동일본 편』에 게재

1981

타코라이스를 맛보며

나고 시청 | 名護市庁舎 Nago City Hall

팀 주
[조 설계집단+아틀리에 모빌]

오키나와 현

소재지: 오키나와 현 나고 시 미나토 1-1-1 | 구조: 철골 철근 콘크리트 구조 | 층수: 지상 3층 | 총면적: 6,149m²
설계: 팀 주(조 설계집단+아틀리에 모빌) | 구조 설계: 와세다 대학교 다나카 연구실
설비 설계: 오카모토 아키라·야마시타 히로시+설비연구소 | 가구 설계: 호엔칸 | 시공: 나카모토 공업·야부 토건·아하곤구미 공동 기업체 | 준공: 1981년

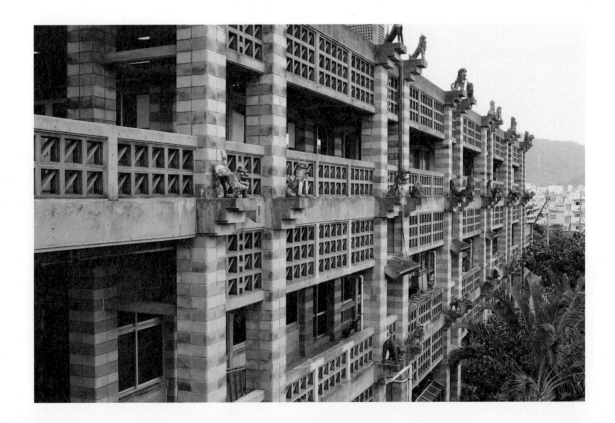

얀바루山原라고 불리는 오키나와 본도의 북부 지방. 그 중심 도시가 나고이다. 1978년 시청 건설을 맞아 설계 공개 모집이 시행되었다. 일본 내의 본격적 설계 공모는 10년 만이기도 해서 전국에서 308팀의 응모가 있었고 그 중에서 1등으로 뽑힌 것이 조 설계집단과 아틀리에 모빌ㄷ의 공동체 '팀 주Team ZOO'였다. 그들은 건축가 요시자카 다카마사吉阪隆正의 사무소에서 독립한 구성원을 중심으로 하는 젊은 집단으로, 설계 공모가 있기 8년 전부터 오키나와를 여러 번 방문해 군락 조사를 계속했다. 나고에 가까운 나키진 촌에서 중앙공민관(22쪽) 설계를 맡아 이미 오키나와에서의 실적도 있었다.

--

바닷바람을 들여 건물을 식히다

--

시청이 세워진 곳은 바다에서 가깝다. 북쪽에는 광장을 사이에 두고 주택지가 펼쳐진다. 그쪽에서 보면 세트백 기법을 적용해 건물이 계단 형태로 후퇴하고 튀어나온 곳에는 퍼걸러 모양의 차양이 설치되어 있다. 건물을 기어오르며 자라는 부겐빌레아에서 드리우는 그림자가 풍경에 농도를 더한다.

이 반半옥외 공간은 '아사기테라스ｱｻｷﾃﾗｽ'라고 이름 붙었다. 아사기란 오키나와 집락에 마련한 신이 내려오는 장소인데 보통 벽이 없고 사각형 지붕을 얹는다. 설계자는 그 이미지를 청사에 채용했다.

외장에 사용된 콘크리트 블록은 오키나와 건축에 널리 쓰이는 것이다. 두 색을 조합해 줄무늬 모양을 만들었다. 준공 이래 세월의 흐름에 따라 역시 색이 조금 바랜 느낌이 든다.

반대편 국도 쪽으로 돌아가면 이쪽은 3층까지의 파사드가 수직으로 서 있다. 거기에 설치된 것은 56개의 시사ｼｰｻｰ이다. 시사란 오키나와의 가옥에 두어 마귀를 쫓는 상이다. 이 건물에 놓인 시사는 현내 각지의 시사 작가에게 1개씩 만들게 했다고 한다.

또한 차분히 남쪽 파사드를 바라보면 구멍이 여러 개 뚫린 것을 알 수 있다. 건물을 남북으로 관통하는 통풍관의 입구로, 여기에서 들어오는 시원한 바닷바람이 건물을 자연의 힘으로 식혀주는 구조이다. 아열대의 오키나와에 있음에도 이 건물은 기계 공기 조절 장치 없이 지어졌다.

'바람길'이라 불리는 이 자연통풍 시스템은 유감스럽게도 현재는 사용되지 않는다. 실내에는 에어컨이 들어와 버렸다. 설계자가 밀어붙인 디자인이 실패한 탓은 결코 아니다. 1970년대 말 당시에는 공기 조절을 하는 건물이 시내에 거의 없었고 '냉방 없음'이 설계 요강이 되기도 했다. 그러나 현재는 집도 자동차도 냉방이 없는 경우가 드물다. 사회적 요구가 이만큼 변해버리면 선진적인 에너지 절약 디자인이 통용하지 않게 되는 것도 어쩔 수 없다.

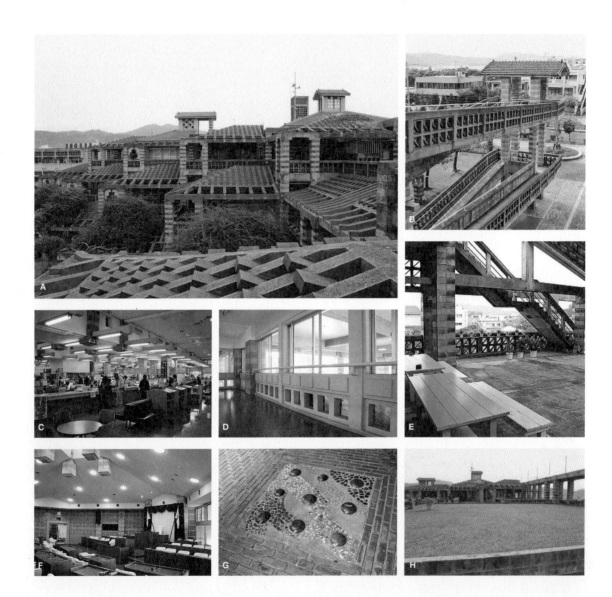

A 서관 3층에서 내려다본 아사기테라스. | **B** 남쪽으로 뻗어 나온 경사로. 꽃 블록은 현지에서 제작한 것. | **C** 1층 인포메이션 센터 주변. '바람길'이 천장에 뻗어 있다. | **D** 채색한 류큐 유리를 끼운 통로. | **E** 아사기테라스 일부에는 탁자와 벤치가 놓여 있다. | **F** 3층 회의장 내부. | **G** 현지 도예가의 협력을 얻어 장식한 옥외 바닥. | **H** 서관 옥상은 잔디를 심어 푸르게 만들었다.

반복되는 아사기. 증식하는 시사. 줄무늬로 강조된 콘크리트 블록. 이 건물에는 지역성이 지나치다고 할 만큼 표현되어 있다.

비판적 지역주의의 사례

확실히 이 시기에 '지역'은 건축계에서 큰 주제였다. 나고 시청이 완성된 해에는 '비판적 지역주의'라는 말도 생겨났다.

이 말을 퍼뜨린 것은 미국 컬럼비아 대학교에서 교편을 잡은 건축사가 케네스 프램턴Kenneth Frampton이다. 저서 『현대건축: 비판적 역사Modern Architecture: A Critical History』

(1985년판)에서 그는 '비판적 지역주의' 항목을 덧붙이며 이 개념에 해당하는 건축으로 덴마크의 이외른 우트손Jørn Utzon, 에스파냐의 리카르도 보필Ricardo Bofill, 포르투갈의 알바로 시자Álvaro Siza, 스위스의 마리오 보타Mario Botta 등의 작품을 들었다. 그리고 일본 대표로 꼽은 것이 안도 다다오安藤忠雄였다.

이 용어는 '비판적'이라는 말을 붙인 점이 핵심으로, 단순한 민속적 디자인과는 다르다는 것을 강조했다. 예를 들어 프램턴은 안도의 건축에서 '보편적인 근대화와 이종적인 토착 문화의 틈에서 느껴지는 긴장감'을 읽었다. 하지만 지금 돌이켜보면 이 개념에 더 어울리는 것은 팀 주가 설계한 나고 시청 쪽이 아닐까?

예를 들어 이 건물의 특징인 콘크리트 블록이라는 재료는 전후에 미군이 제조 기계를 들여와 군 시설과 주택용으로 보급한 것이다. 결국 나고 시청을 설계한 시점에는 역사가 고작 30여 년이었다. 그런데 설계자들은 지역성을 표현하는 재료로 이것을 골라냈다. 그들에게 지역성이란 미리 주어진 것이 아니라 새롭게 발견하는 것이었다.

오키나와다움이란 무엇인가

오키나와의 정체성을 표현한 건축이라면 오히려 현지 건축가의 작품 쪽이 알기 쉽다. 떠오르는 것은 긴조 노부

오키나와에는 슈리 성首里城을 비롯해 총 아홉 개의 '세계유산'이 있다.
다른 나라에서는 현대건축도 세계유산으로 인정받게 된 요즘,
꼭 열번째 후보로 추천하고 싶은 것이 나고 시청이다.
지은 지 30여 년으로 보이지 않는 풍격이 느껴진다.
이것보다 '유산'다운가?

2007년
세계유산으로
인정

시드니 오페라 하우스
1973

걸작!!

고대 유적?

서란 3층에서 동관을 본다.

우선 놀라게 하는 것은
북쪽의 '아사기테라스'
주변에 식물이 번식한 모습.
마치 쥐라기 공원 같다.

공룡이
나오겠다.

경사로

N

별관 동관 서란

증축

아사기테라스

그다지 알려지지 않았지만
서란 옥상에는 잔디 광장이
있다.

단열을
위해서일까?

'옥상 녹화' '벽면 녹화'라는
말이 일반화되기 20년도 전에
여기까지 식물을 들여온 건축이
있을 줄이야.

요시金城信吉 등이 1975년에 오키나와 해양박람회를 위해 설계한 오키나와관(현존하지 않음)이다. 이 전시관에는 붉은 기와, 시사, 힌푼(ヒンプン: 오키나와 민가 앞에 돌로 쌓아 세우는 담) 같은 항목을 채용해 더 직접 오키나와다움을 형상화했다.

이런 현지 건축가의 작품과 비교하면 나고 시청은 압도적으로 모던에 가깝다. 외부의 이것저것을 벗겨버리면 이 건축은 입체 격자의 연결로 이루어진다. 그렇다. 모더니즘을 특징짓는 '그리드'이다.

덧붙여 설계자 집단은 르 코르뷔지에 밑에서 일했던 요시자카 다카마사의 문하생들이다. 그런 의미에서 나고 시청은 모더니즘의 직계 건축이라고도 말할 수 있다.

모더니즘이라면 '국제양식'이라는 이름으로 전람회가 열릴 정도였으며, 세계 표준화를 목표로 하는 글로벌리즘 편에 서 있었다. 지역주의, 즉 리저널리즘regionalism과는 정반대 입장이다. 그러나 나고 시청은 글로벌리즘과 리저널리즘이 그 내부에서 충돌하고 있다. 그 갈등이 나고 시청을 파악하는 열쇠이며 비판적 지역주의의 표본으로 이 건물을 파악하는 근거가 된다.

다시 말해 이 건축에 오키나와다움이 느껴진다면 그런 갈등이 있어서가 아닐까? 비판적 지역주의의 걸작이 오키나와라는 땅에 탄생한 것은 결코 우연이 아니다.

왜냐하면 역사를 되돌아볼 때 오키나와에는 항상 다른 세력이 들어와 북적였다. 옛 류큐 왕국은 일본과 중국의 이중 지배 아래 있었고 태평양 전쟁 뒤에는 미군에 점령당했다. 일본에 반환된 현재도 기지는 남아 있어 오키나와는 휴양지가 있는 낙원 이미지와 살벌한 군사 거점이라는 두 가지 측면을 함께 지니고 있다. 오키나와의 사람들에게는 좋지 않은 상황이자 동시에 오키나와만의 독특한 문화를 낳은 원동력이 되었을 것이다. 민요와 록을 융합한 기나 쇼키치喜納昌吉의 음악(《안녕 아저씨ハイサイおじさん》)과 미국 남부 요리와 일본 음식을 혼합한 '타코라이스'가 그 예라 할 수 있다. 이 명물 요리는 1980년대에 탄생한 것으로, 오키나와를 찾으면 소고기덮밥 체인점에서도 먹을 수 있을 정도로 대중적인 음식이다. 물론 케네스 프램턴의 입맛에는 맞지 않을지 모르지만…….

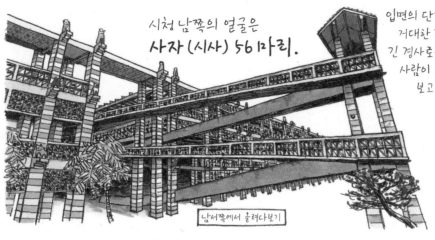

시청 남쪽의 얼굴은
사자 (시사) 56마리.

남서쪽에서 올려다보기

입면의 단조로움을 타파하는
거대한 경사로. 이렇게
긴 경사로를 정말 이용하는
사람이 있을까 하며
보고 있자니.

편도 약 28m

제법 많은 사람이 이용했다.
우체부의 오토바이가
올라가는 것에는 조금 놀랐다.

부르릉

시사 56개는 장인 56명이 만들었다. 같은 모양이 하나도 없다.
어린이들이나 견학하는 사람들을 위해 『시사 안내서』를 만들면
재미있을 텐데. 미야자와가 마음에 걸린 것은 그 시사들이다.

나고시청
시사 안내서

겁쟁이 시사

불도그 시사

부모 자식 시사

지구 수호 시사

리젠트 머리 시사

실은 한 개가
부서진 모양이다.

덧붙여 설계 공모안 단계에는 시사가 없었다.
경사로도 현재 상태만큼 튀어나오지 않았다.

설계 공모안

기하학적이어서
아름답지만 어딘지
약간 부족한 느낌?

애초에 근무 공간에는
에어컨이 없었지만 지금은 달려 있다.

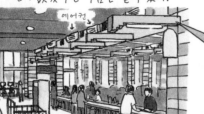
에어컨

조명 위의 외팔보 콘크리트
부분은 원래 분홍라
하양 줄무늬 모양이었다.

회의장은 3층에 있다.
중앙에 천창이 있지만
생각만큼 색다른 공간은 아니다.

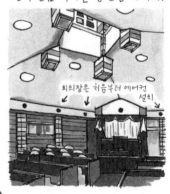
회의장은 처음부터 에어컨 설치

왜 노란색이 되었는지는 불분명.

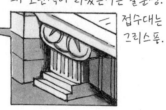
접수대는
그리스풍.

준 공 시 의 긴 장
감
이
없 어 져 자 연 체 로 바 꾼 사
자 의
건
축

어흥

그르르

으냐

옥외 통로는 화분라
생활용구로 어수선하다.

상상도

나갈 차례를
기다리는 선풍기들.
에어컨을 가동하기
전 4-5월에
활약한다.

세탁기
개수대

2층 아사기테라스에는 씻는 곳도
있다. 주택 같은 생활감.

에어컨이 달려 있다고 해서
이 건물의 매력이 사라진 것은
아니다. 오히려 준공할 때의
긴장감이 없어져 자연스러운
모습이 마음에 든다.
'사자의 건축'은 만든 이의 손에서
벗어나 홀로 걷기 시작했다.

들르는 곳

1982, 89
신비에서 SF로

데시카가초 굿샤로
고탄아이누 민속자료관
弟子屈町屈斜路コタンアイヌ民俗資料
Teshikaga Town Kussharo Kotan Ainu Museum

구시로 피셔맨스워프 무
釧路フィッシャーマンズワーフ MOO
Kushiro Fisherman's Wharf MOO

[자료관] 소재지: 홋카이도 데시카가초 굿샤로시가
1조도리 11번지 | 구조: 철근 콘크리트 구조
층수: 지하 1층·지상 1층 | 총면적: 394㎡
설계: 모즈나 기코 건축사무소
시공: 마슈 건설 | 준공: 1982년
[무] 소재지: 홋카이도 구시로 시 니시키초 2-4내
구조: 철근 콘크리트 구조·일부 강구조
층수: 지하 1층·지상 5층 | 총면적: 1만 6,029㎡
설계: 모즈나 기코 건축사무소
시공: 마슈 건설 | 준공: 1982년
홋카이도 닛켄 설계 + 모즈나 기코 건축사무소
시공: 후지타 + 가지마 + 도다 건설 + 무라이 건설 +
가메야마 건설 공동 기업체 | 준공: 1989년

모즈나 기코
건축사무소

홋카이도

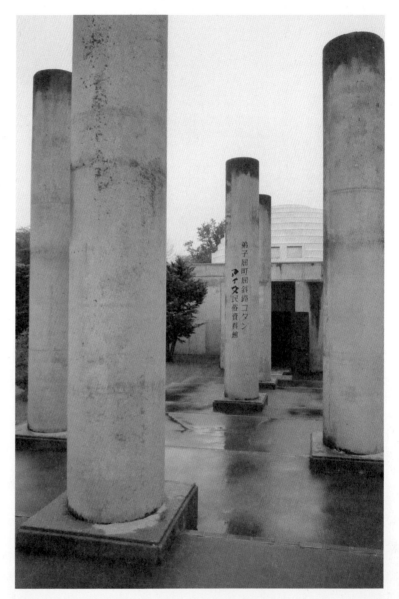

데시카가초의 자료관은 설계자 모즈나의 말에 따르면 "아이누가 발견한 건축 우주의 원형을 골격으로
한다"라고 한다. 구시로 주변을 돌아보면 모즈나적 우주관의 변천을 알 수 있다.

구시로에서 모즈나의 우주를 돌아본다.

구시로는 모즈나 기코毛綱毅曠 건축의 완결판이라고
할 수 있다. 이곳에서 하룻밤을 묵는다면
발길을 뻗어 굿샤로 호수로.

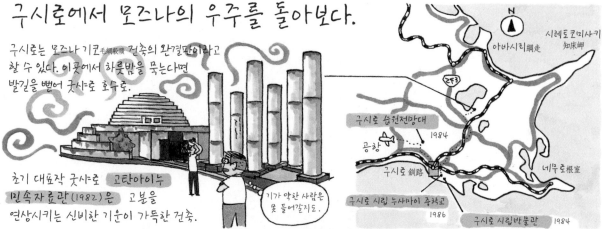

초기 대표작 굿샤로 고탄아이누
민속자료관(1982)은 고분을
연상시키는 신비한 기운이 가득한 건축.

기가 약한 사람은
못 들어갈지도.

구시로 습원전망대 1984
공항
구시로 釧路
구시로 시립 누사마이 중학교 1986
구시로 시립박물관 1984
아바시리 網走
시레토코미사키 知床岬
네무로 根室

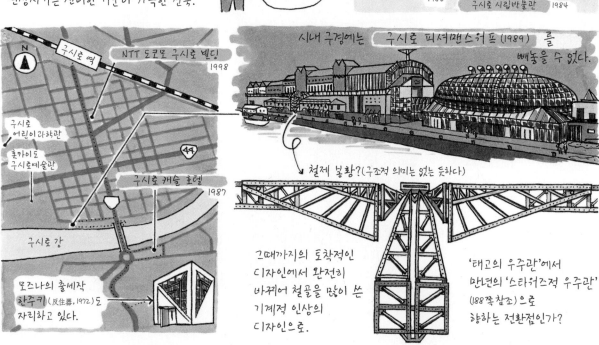

시내 구경에는 구시로 피셔맨스워프(1989)를
빼놓을 수 없다.

구시로 역
NTT 도코모 구시로 빌딩 1998
구시로 어린이과학관
홋카이도 구시로예술관
구시로 캐슬 호텔 1987
구시로 강
모즈나의 출세작
한주키(反住器, 1972)도
자리하고 있다.

철제 봉황?(구조적 의미는 없는 듯하다)

그때까지의 토착적인
디자인에서 완전히
바뀌어 철골을 많이 쓴
기계적 인상의
디자인으로.

'태고의 우주관'에서
만년의 '스타워즈적 우주관'
(188쪽 참조)으로
향하는 전환점인가?

들르는 곳

1982

뜻밖의 A급
엔터테인먼트 건축

신주쿠 NS빌딩

新宿NSビル Shinjuku
Shinjuku NS Building

소재지: 도쿄 도 신주쿠 구 니시신주쿠 2-4-1
구조: 강구조(4층 이상), 강관 입체 트러스(지붕)
층수: 지하 3층 · 지상 30층 | 총면적: 16만 6,768㎡
설계: 닛켄 설계 | 시공: 다이세이 건설
준공: 1982년

도쿄 도

닛켄 설계

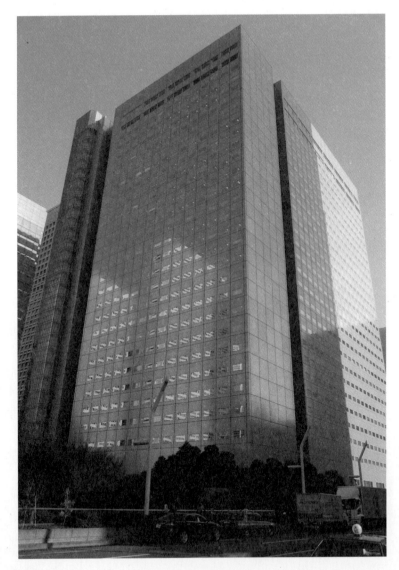

지금도 이곳을 방문하면 목이 아플 정도로 하염없이 통층 구조를 올려다보게 된다. 공중 회랑은 하야시 쇼지林昌二가 주위의 반대를 무릅쓰고 실현했다고 한다.

필자가 '건축'에 발을 들여놓기 전에
감동한 건축이 두 가지 있다.
하나는 초등학생 때 버스에서 본
요요기 제2체육관.

그 실루엣은 초등학생 눈으로도
'힘의 흐름'을 직감하게 했다.

또하나는 대학생 때 본
신주쿠 NS빌딩. 하지만 처음
봤을 때의 기억은 거의
남아 있지 않다.

도쿄 초심자
미야자와

수수한
빌딩이네.

감동한 것은 1층에서 최상층 (30층)까지 뚫린
거대한 통층 구조. "저예산 B급 영화인 줄 알았더니
잘 만든 오락 영화였다" 같은 기분 좋은 배신감.

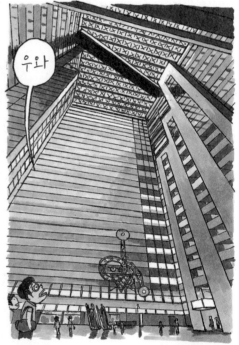

우와

공중 다리 (29층)에서
통층 구조를 내려다본다는
연출도 도쿄 초심자의 마음을
사로잡았다.

통층 구조를 굳이 외벽처럼
알루미늄 파형판으로 마무리한 것도
'도시 속 도시'처럼 보여 재미있다.

엘리베이터
샤프트 위에는
구름 모양 회의실.

하라 히로시原広司
스러운가?

내부와 비교해 수수한 외관은 처음 본
순간부터 지금까지 이해되지 않다가
이번에 자료를 조사하다가 알았다.
설계팀 하야시 쇼지의 말에 따르면 지붕은
'도개교동'으로, 외벽은 '금은 2색'으로
채색을 달리하고 싶었다고 한다.
음, 그런 모습도 보고 싶다.

들르는 곳

1982

페로몬을 뿌리는
고층 '나비'

아카사카 프린스 호텔
[그랜드 프린스 호텔 아카사카] 신관

赤坂プリンスホテル
Akasaka Prince Hotel

소재지: 도쿄 도 지요다 구 기오이초 1
구조: 철골 철근 콘크리트 구조·강구조
층수: 지하 2층·지상 39층 | 총면적: 6만 7,751㎡
설계: 단게 겐조 도시·건축설계연구소,
가지마(구조·설비) | 시공: 가지마
준공: 1982년

도쿄 도

단게 겐조 도시·건축설계연구소

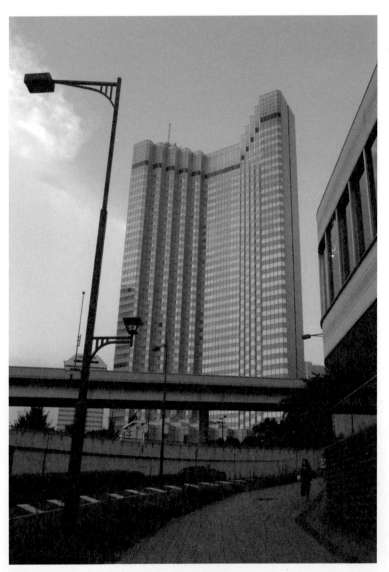

폐관 이후에 동일본 대지진 이재민을 받아들였다. 해체 공사는 원래 시공했던 가지마를 누르고 다이세
이 건설이 낙찰. 처음부터 마지막까지 계속 화제가 된 건물이다.

일본의 거품경제 시기에
학창 시절을 보낸 필자에게
'아카프리*'라는 말은
특별한 동경심을
떠올리게 한다.

언젠가는
아카프리에서.

비非 도쿄 출신
평균적 대학생

나비가 날개를
펼친 듯한 화려한 외관.
당시 많은 젊은이에게
'시티 호텔=아카프리'라는
도식을 박아 넣었다.

결국
이십 몇 년간
숙박할 기회는
찾아오지 않았다.

아카프리는 2011년 3월 말에 폐관. 재건축 예정이다.

그래서 동경하던 아카프리에 묵어보았다. ※숙박한 날은 폐관 이틀 전인 3월 29일.

처음이자 마지막
야경인가.

방 한쪽 모퉁이에는
큰 창과 소파가 마련되어 있다.
천장 높이가 2.4미터로
낮은 것이 재건축하게 된
이유의 하나였다고 하지만
전혀 신경쓰이지 않았다.

화장대 의자는 E. 사리넨 E. Saarinen 이
디자인한 '튤립 의자'.
미드 센추리의 분위기가
좋은 느낌을 준다.
이 의자는 어떻게 될까?
덧붙여 1층 찻집 의자도
튤립 의자였다.

그렇다 해도 이만큼 상징성이
높은 외관을 바꾸어버리는 것은
경영적으로도 손실이 아닐까? 바닥
면적을 늘리는 것이 목적이라면
'증축'으로도 괜찮을 터이다. 예를 들어
이렇게 하면 어떨까? 세이부西武의
간부 여러분, 지금이라도 검토를!

● 아카프리는 '아카사카 프린스 호텔'의 준말——편집자

들르는 곳

1982

실제 히메지 성을 인용

효고 현립역사박물관
兵庫縣立歷史博物館
Hyogo Prefectural Museum of History

소재지: 효고 현 히메지 시 혼마치 68
구조: 철근 콘크리트 구조·일부 강구조
층수: 지하 1층·지상 2층 | 총면적: 7,466㎡
설계: 단게 겐조 도시·건축설계연구소(실시
설계는 효고 현 도시주택부 영선과와 공동)
시공: 가지마 | 준공: 1982년

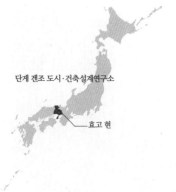

단게 겐조 도시·건축설계연구소

효고 현

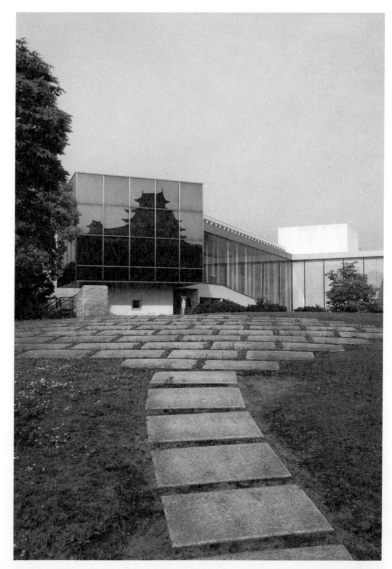

히메지 성姬路城 덴슈카쿠天守閣는 2015년 3월까지 보존 수리 공사중. 가림막으로 덮여 있어 거울 유리에 비치는 모습은 한동안 볼 수 없다.

효고 현립역사박물관은 히메지 성
덴슈카쿠 북동쪽 400미터 위치에 있다.

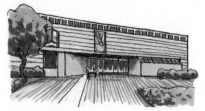

역사 유적에 가깝기 때문에 건물 높이가
11미터 이하로 제한되었다.

이 박물관은 1983년 4월에 개관했다 (준공은 1982년).
당시 단게는 아카사카 프린스 호텔(1982년)과 이탈리아의
도시 재개발 등 대형 프로젝트로 몹시 분주했다.

단게 겐조,
일을 날림으로
한 건가?

등등 다소 실망하면서
서쪽 광장으로 나갔더니.

응? 이것은.

그래서일까? 언뜻 보아 단게 겐조라
알아차릴 수 있는 역동성이 없다.

간신히 단계다움이 느껴지는 것은
전통 목조를 떠올리게
하는 처마 (환기구).

현관 홀은
평면에 비해

비스듬하게
올린 들보가 특징.

의도는 알겠지만 그다지 효과는 없다.

2층 서쪽의 통로에서는
히메지 성이 잘 보인다.

하지만 누구라도
이렇게 만들겠지.

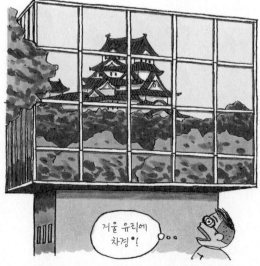

거울 유리에
차경*!

찻집의 거울 유리에
희상의 각도로 히메지 성이!!

안 보여.

여기에서는 히메지 성 방향을 보아도
나무들에 가려 실물은 보이지 않는다.

동시대의 포스트모던 건축이
'역사의 인용'에 쏠리는 가운데
단게는 '진짜'를 자기 것으로 만들었다.
이것은 궁극의 포스트모던?

• 借景: 멀리 보이는 경치를 정원 일부처럼 이용하는 것—옮긴이

2

융성기

1983–1989

1983년, 쓰쿠바 센터 빌딩 완성.

유명 건축을 노골적으로 인용한 이 건물은 포스트모던 건축에서 하나의 도달점을 보여주었다.

때를 같이해 '노부시'라 불린 젊은 건축가들은 저마다 자신만의 스타일로 주목받는 작품을 완성한다.

일본 포스트모던 건축이 꽃을 피운 시기라고 할 수 있겠다. 보기에도 강렬한 이런 건축들이

화제를 독차지하는 한편 수구파의 비난도 강해졌다. 모던 대 포스트모던 대립 구도는 거품 경기가

진행됨에 따라 조금씩 포스트모던 쪽으로 쏠려간다. 거기에 해외에서도 급진적 디자인으로

알려진 건축가가 참여했다. 일본은 해외 건축가에게도 꿈의 나라가 되었다.

1983

노리츳코미의 비법

쓰쿠바 센터 빌딩 | つくばセンタービル Tsukuba Center Building

이소자키 아라타 아틀리에

이바라키 현

소재지: 이바라키 현 쓰쿠바 시 아즈마 1-10-1 | 구조: 철골 철근 콘크리트 구조·강구조 | 층수: 지하 2층·지상 12층 | 총면적: 3만 2,902m²(준공시)
설계: 이소자키 아라타 아틀리에 | 구조 설계: 기무라 도시히코 구조설계사무소
설비 설계: 간쿄 엔지니어링 | 시공: 도다·도비시마·다이보쿠·가부키 건설 공동 기업체 | 준공: 1983년

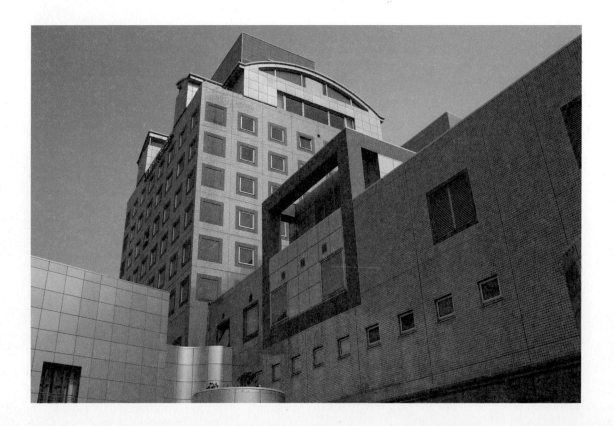

도쿄 아키하바라에서 쓰쿠바 익스프레스 쾌속을 타고 45분. 2005년에 이 새로운 노선이 개통하면서 쓰쿠바에 가기가 대단히 편리해졌다. 쓰쿠바 역에서 보행자용 통로를 건너면 바로 목적지에 다다른다.

쓰쿠바 센터 빌딩은 호텔, 음식점, 은행, 음악 홀 등을 담은 복합시설이다. 건물이 L자형으로 늘어서고 거기에 둘러싸인 1층 높이의 타원형 포럼이 있다.

이 정원은 미켈란젤로가 설계한 로마 캄피돌리오 광장(Piazza del Campidoglio, 16세기 중반)을 본뜬 것이다. 형태도 크기도 같다. 다만 바닥 패턴의 흑백을 반전했고 언덕 위의 광장이 침상 정원(Sunken Garden: 주위보다 한층 낮게 만든 정원—옮긴이)으로 뒤집어졌다. 그리고 중심에는 기마상 대신 분수가 설치되었다.

외벽의 여기저기에 보이는 원기둥과 각기둥을 번갈아 쌓은 듯한 형태는 르두Ledoux의 아르케스낭 왕립 제염소(Royal Saltworks at Arc-et-Senans, 1779년) 톱 모양 기둥을 연상시킨다. 고층 건물은 서양 건축의 원리인 3층 구성을 채용했다. 그 밖에도 여러 가지 서양 건축 기법을 받아들이면서 역사적인 건축 양식을 집어넣은 포스트모던 건축의 대표로 여겨졌다.

그러나 포스트모던 건축의 유행이 아득한 과거가 된 지금, 이 건물을 다시 보면 우선 눈이 가는 것은 그 모던성이다.

우선 공허를 메울 것

예를 들어 정육면체 모티프가 벽면 분할, 개구부, 홀의 포이어(foyer: 호텔이나 극장 등의 휴게실, 입구에서 홀까지 이어지는 넓은 공간—옮긴이) 천장 등으로 집요하게 반복된다. 이것은 이소자키가 구마 현립근대미술관과 기타큐슈 시립미술관 등 1970년대 작품에서 사용한 방법이다. 당시 이소자키는 정육면체가 연속되는 3차원 그리드에 건물을 가져다 놓음으로써 건축에 얽힌 미학과 정치 같은 모든 것을 제거하려고 의도했다. 결국 정육면체가 의미하는 것은 '공허'였다.

쓰쿠바 센터 빌딩 설계도 이 방법에서 출발한 것이 아닐까 상상한다. 그러나 공허한 상태를 유지하기는 어렵다. 밖에서 들어오는 공기에 따라 진공상태는 쉽사리 깨진다. 쓰쿠바에서는 국가를 상징하는 것으로 이 공허를 메우라는 요구를 은근히 받았다고 이소자키는 말한다. 왜냐하면 쓰쿠바는 과밀화된 도쿄의 수도 기능을 이전할 수 있도록 계획된 국가 프로젝트였으며 이 건물은 그 중심을 담당하는 시설이었기 때문이다.

그러나 이소자키는 그것을 거부했다. 그리고 우선 공허를 메울 것으로 일본과 아무 관계없는 유럽의 역사 건축을 선택했다. 'Capitol(국가의 중심)' 대신 'Capitolino(캄피

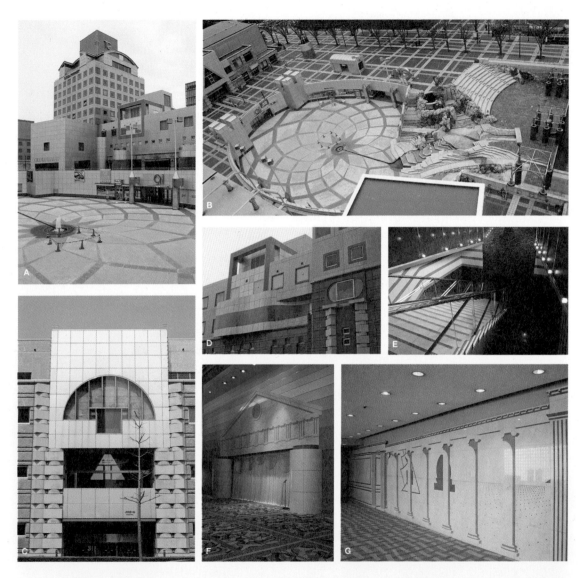

A 캄피돌리오 광장을 본뜬 포럼 너머로 본 호텔 건물. 호텔은 애초에 쓰쿠바 다이이치 호텔筑波第一ホテル이었지만 현재는 오쿠라 프런티어 호텔 쓰쿠바 オークラフロンティアホテルつくば가 되었다. | **B** 위에서 내려다본 포럼. 허가를 받아 호텔 11층 데스크에서 촬영. | **C** 음악당(노바홀)의 포이어 위치가 보이는 남쪽 파사드 일부. | **D** 정육면체, 톱 모양 기둥, 면로 곡선 등이 콜라주된 호텔의 파사드. | **E** 원근법을 강조한 호텔 로비 계단. | **F** 대연회장 내부의 무대는 굵은 원기둥과 박공벽을 모방했다. | **G** 대연회장 포이어의 부조. 대리석에 테라초를 끼워 넣어 표현했다.

돌리오 광장의 다른 이름)'라는 착상이었는지도 모른다.

--

'응하면서도 무시하다'

--

쓰쿠바 센터 빌딩 주위를 어슬렁어슬렁 걷노라면 1킬로미터 정도 북쪽에 있는 마쓰미 공원松見公園 전망탑(설계: 기쿠타케 기요노리)에서 음악당 포이어까지 광장과 거리를 가로질러 일직선으로 연결됨을 알 수 있다. 이런 도시 디자인과의 친화성도 이 건물의 한 가지 특징이다.

쓰쿠바 신도시가 계획된 것은 1960년대. 모더니즘의 연장으로 도시도 디자인되었다. 선형으로 뻗어나가는 도시 구조와 보행자용 통로에 의한 차도와의 분리에서 당시의 설계 기법이 엿보인다. 사다리 모양으로 배치된 주요 도로는 단게 겐조가 구상한 '도쿄 계획 1960(여기에 이소자키도 스태프로 참가했다.)' 같기도 하다.

그러나 도쿄에서의 기능 이전은 좀처럼 진행되지 않고 인구도 예정대로 늘어나지 않았다. 도심부 정비가 늦어져 쓰쿠바 센터 빌딩 주위에도 중심가라고 말하기 어려운 쓸쓸한 분위기가 그대로 남아 있었다. 시대는 이미 1970년대 말. 모던한 도시 디자인의 유효성에 물음표가 붙었다.

그런 상황에서 이 쓰쿠바 센터 빌딩은 설계되었지만, 뜻밖이다 싶을 정도로 주변 도시 디자인을 제대로 받아들였다. 앞서 언급한 도시축 도입이 그렇고 주변 바닥 타일

을 그대로 따랐다는 보행자용 통로의 재료 선택도 그렇다. 모던 도시의 영락한 몰골에 대해 필요 이상이라고도 생각될 만큼 순응하는 몸짓을 보인다.

게다가 근대 도시 디자인에서도 중요한 역할을 한다고 여겨지던 광장을 실제로 존재하는 마니에리스모 건축을 인용해 만들어버렸다. 그런 식으로 모더니즘이 세운 설계 이념을 농담으로 돌린 것이다.

1980년대에 이런 태도는 하나의 스타일로 장려되었다. 돌이켜보면 당시 '뉴 아카데미즘'이라는 붐을 주동했던 아사다 아키라浅田彰는 쓰쿠바 센터 빌딩이 완성된 해에 출간되어 베스트셀러에 오른 『구조와 힘構造と力』(게이소쇼보)에서 이렇게 썼다. "대상에 깊이 관계해 전면적으로 몰입하는 동시에 대상을 가차 없이 뿌리치며 잘라버리는 것. (중략) 간단히 말하면 응하면서 무시하고, 무시하면서도 응하는 것."

이것을 지금 만담 용어로 말하면 보케(만담에서 바보스러운 역할을 하는 사람―옮긴이)의 터무니없는 말을 잠시 받아주는 듯하다가 타박하는 노리츳코미ノリツッコミ의 비법이라고 할까? 인기 만담가 다카&도시タカアンドトシ를 여기에 불러 "서양이냐!"라고 핀잔해달라 하면 어떨까?

이번 기행지는 쓰쿠바 센터 빌딩이다.

← 이런 이미지 그림을
여러 번 보았던 터라
추레한 외관을
상상했지만.

실제는 김빠질 정도로
말쑥했다.

← 광휘 클러스터 타일

전혀
'폐허' 같지 않아.
오히려
'갓 만들어진'
느낌이다.

이 시설은 호텔, 음악당,
상점가 (몰) 등으로 이루어진다.

타원형 광장 (1층)과
인공 지반 (2층)이
각각의 기능을
입체적으로
결합한다.

2층

호텔

노바홀

1층

호텔 은행 점포

점포 점포 점포 노바홀

인공 지반 위에 늘어선
유리블록 원통. 속은 보이지
않는다. 도대체 뭐지?
정답은 1층으로 빛을 들이는 통 모양 천창이었다.

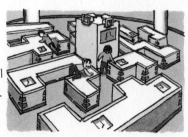

몰 안에 있는 미로
→ 형태의 벤치. 꼬마들이
신이 나서 크게 떠들어댄다.
어린이를 의식해서
만든 걸까, 우연일까?

이 건물에는 갖가지 '양식'이 인용되었다. 예를 들면 '3단 구성' 입면.

TOP
MIDDLE
BOTTOM

타원 광장은 로마의 캄피돌리오 광장을 인용 (다만 무늬의 흑백이 반전되었다).

신고전주의 '톱 모양 기둥'.

호텔 직원이 재미있는 것을 알려주었다.

'인용'을 아로새긴 디자인은

수많은 인용은 장난기라기보다 건축 지식을 묻는 시험 문제 같다.

후후후 여기까지 올라오너라!

대연회장 또이어 벽에는 각 시대의 줄기둥과 기념비적인 건축물이 그려져 있다.

광장의 폭포 형태는 가스미가우라霞ヶ浦 호수가 모티프예요.

응?

보는 이의 능력을 시험하는 올가미?

이 건물에는 누구나 볼 수 있는 모습 외에 '보이는 사람에게만 보이는' 다른 모습이 있는지도 모른다.

진짜다! 위에서 내려다보니 가스미가우라 같다! 일반인에게는 이것이 가장 기억에 남는 지식일지도.

REAL WORLD | PARALLEL WORLD

뜻밖에 평범하네. 즐거워 보인다.

역시 이소자키.

미야자와도 언젠가는 볼 수 있을까?

1983

모자이크 일본

이시이 가즈히로 건축연구소

가가와 현

나오시마초 사무소 | 直島町役場 Naoshima Town Hall

소재지: 가가와 현 가가와 군 나오시마초 1122-1 | 구조: 철골 철근 콘크리트 구조 | 층수: 지상 4층 | 총면적: 2,184㎡
설계: 이시이 가즈히로 건축연구소 | 구조 설계: 마쓰하마 우쓰 구조설계실 | 설비 설계: 건축설비연구회 | 시공: 다이세이 건설 | 준공: 1983년

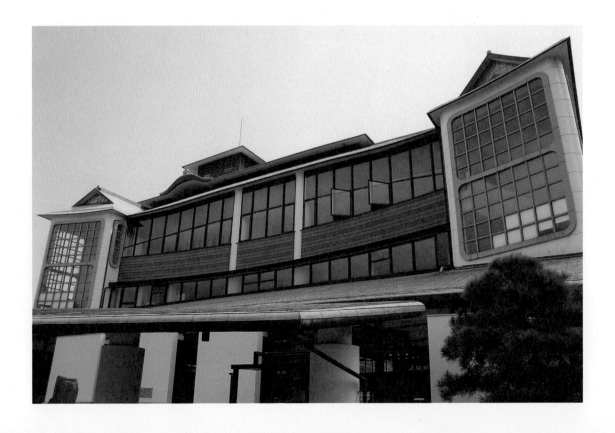

오카야마 현 우노 항에서 페리를 타고 20분. 도착한 곳은 나오시마의 미야우라 항이다. 손님을 맞아주는 '바다역 나오시마海の駅なおしま'는 SANAA(세지마 가즈요妹島和世＋니시자와 류에西沢立衛) 설계로 2006년에 완성된 페리 터미널이다. 최근 나오시마는 예술과 건축의 섬으로 유명해져 많은 관광객이 찾아온다.

농어업과 구리 제련소로 이루어졌던 나오시마가 변모한 것은 1992년에 개관한 베네세하우스 뮤지엄ベネッセハウス· ミュージアム이 계기가 되었다. 설계자인 안도 다다오는 그뒤에도 베네세하우스 오벌(ベネッセハウス· オーバル, 1995년), 미나미데라(南寺, 1999년), 지추 미술관(地中美術館, 2004년) 등 많은 건물을 이곳에 완성했다.

나오시마의 건축가라면 안도 다다오. 그런 연상이 요즘은 확실히 자리잡았지만 1980년대까지 나오시마의 건축가는 이시이 가즈히로石井和紘였다. 그의 최초의 작품은 나오시마 초등학교(1970년)이다. 이 건물을 도쿄 대학교 요시타케 야스미吉武泰水 연구실의 일원으로서 담당한 이시이는 준공 당시 약관 26세였다. 이후 나오시마 유치원(1974년, 공동 설계자: 난바 가즈히코難波和彦), 나오시마 주민체육관·무도관(1976년), 나오시마 중학교(1979년) 등을 계속 맡았다. 이들 건물에 뒤이어 설계를 의뢰받은 것이 나오시마초 사무소였다.

나오시마초 사무소는 섬 안에서 운행하는 버스 노선 중간에 자리한다. 주위에는 민가를 이용한 예술 작품 〈집 프로젝트〉가 흩어져 있다. 따라서 많은 관광객이 이 건물을 보지만 대부분 멈추어 서지 않고 지나갈 뿐이다. 그러나 이 건물이야말로 포스트모던 기행의 성지라고 할 기념비적 건축이다.

인용으로 가득한 건축

나오시마초 사무소는 4층 철근 콘크리트 구조이면서 전통적인 일본풍 건축을 가장한다. 좌우 비대칭의 이상한 지붕을 가진 외관은 교토 니시혼간지京都· 西本願寺에 있는 히운카쿠飛雲閣를 본뜬 것이다. 히운카쿠는 금각金閣, 은각銀閣과 함께 교토 3대 명각의 하나로 꼽힌다. 이 국보 다실 건축을 여기에 통째로 베끼고 말았다.

전체 형태만이 아니다. 창은 교토 스미야角屋의 란마(欄間: 문이나 미닫이 위의 상인방과 천장 사이에 채광, 환기, 장식 등을 목적으로 설치된 개구부—옮긴이), 문고리는 시오지리 호리우치가塩尻· 堀内家, 담은 이토 주타伊東忠太의 쓰키지혼간지築地本願寺, 바깥 계단은 사자에도さざえ堂, 복도 벽은 다쓰노 긴고辰野金吾의 구 니혼 생명 규슈 지사, 회의장 천장은 오리아게(折上: 곡면부를 만들어 천장 중앙부를 높게 하는 것—옮긴이) 격자 천장이라는 식으로 건물의 부분들이 각각 실재하는 유명 건축을 모티프로 했다.

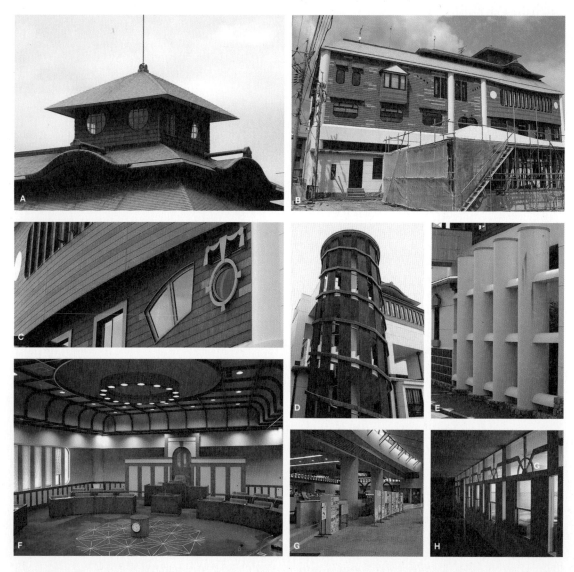

A 히운카쿠를 본뜬 망루. | **B** 남쪽 파사드. 외벽은 콜로니얼풍. | **C** 동쪽 벽면의 창. 부채꼴인 것은 스미야, 오른쪽 끝은 니혼 생명 호쿠리쿠 지점(설계: 다쓰노 긴고)에서 인용. | **D** 외부 계단은 사자에도를 모델로 한다. | **E** 쓰키지혼간지(설계: 이토 주타)를 인용한 담. | **F** 오리아게 격자 천장인 회의장 내부. 정면에는 팔라디오Andrea Palladio의 올림피코 극장Teatro Olimpico을 인용. | **G** 주민 홀. 왼쪽에 완만하게 굽은 인포메이션 센터가 주민을 맞이한다. | **H** 2층 예전 식당 앞 복도 벽면. 니혼 생명 규슈 지사(설계: 다쓰노 긴고)에서 인용.

일본식으로 하는 것은 마을 쪽의 의향이었으며 이시이는 처음에 고민했지만 다실, 민가, 근대건축 등 고급의 일본 건축을 여봐란 듯이 끌어모아 거기에 응했다. 이 건축은 일본 건축의 인용만으로 완성되었다고 해도 무방하다.

이시이는 이 사무소 설계 외에도 인용을 자주 했다. 예를 들어 스피닝 하우스(1984년)는 국회 의사당, 바이 코스탈 하우스(1983년)는 퀸스버러 브리지Queensboro Bridge와 금문교Golden Gate Bridge, 우시마도 국제교류 빌라(牛窓国際交流ヴィラ, 1988년)는 산주산겐도三十三間堂를 인용했다.

궁극에 달한 것은 동세대의 다리(1986년)라는 주택으로, 이시야마 오사무石山修武, 모즈나 기코, 이토 도요伊東豊雄 등 이시이에게는 맞수라고도 할 법한 건축가 13인의 작품을 콜라주한 것이다. 건축가란 자신만의 새로운 건축을 만들려고 고투하는 족속이지만 이시이는 그런 것에 대한 집착이 전혀 없는 듯이 보인다.

'상호텍스트성' 이론으로 포스트모던 사상에 영향을 미친 언어학자 줄리아 크리스테바Julia Kristeva는 저서 『세미오티케-기호분석론』에서 '모든 텍스트는 갖가지 인용의 모자이크로 이루어지며 텍스트는 전부 또다른 텍스트를 흡수하고 변형한 것에 지나지 않는다'라고 했다. 이시이에게 건축은 크리스테바가 파악한 것 같은 텍스트이며 인용의 모자이크이다.

일본 건축의 포스트모던성

'인용'은 포스트모던 건축의 중요한 기법이다. 이 수법을 채용한 건축가는 이시이만이 아니다. 쓰쿠바 센터 빌딩(1983년, 66쪽)의 이소자키 아라타도 대표적인 건축가이다. 이소자키가 일본을 인용의 원천으로 삼는 것을 주도면밀하게 피했다면, 이시이는 과도할 만큼 인용했다는 것이 차이일 뿐이다. 이소자키가 인용을 꺼린 이유는 일본을 상징적으로 표현한다는 위험성을 염두에 둔 것으로 보인다. 반면 이시이는 인용이 패러디로 보이면 괜찮다고 여긴 듯하다. 그리하여 더욱 패러디한 것처럼 보이게 하기 위해 일본 건축을 얄팍한 도상으로 추출한 후 대량으로 마구 집어넣는 작전을 썼던 것 같다. 그렇게 해서 출현한 것이 일본의 전통을 포스트모던 건축으로 재구성한 이 사무소이다. 여기에 사용된 인용 수법은 다실풍 건물에서 전통적으로 행해지는 '복제'의 방식과 다를 바 없다. 즉, 일본 건축이란 원래 포스트모던적이었던 것은 아닐까?

다만 이 견해는 모더니즘 건축가들이 가쓰라 별궁桂離宮 등을 예로 들면서 일본 건축은 원래 모더니즘에 가까웠다고 파악한 것과 다르지 않다. 일본의 전통과 어떻게 서로 마주하는가 하는 문제에서 모던과 포스트모던은 사실 매끄럽게 연결되는 것이다.

일본 포스트모던의 '융성기'의 상징, 나오시마초 사무소.
우선은 외관에 짜 넣어진 주요 '비유'를 찾아내보자.

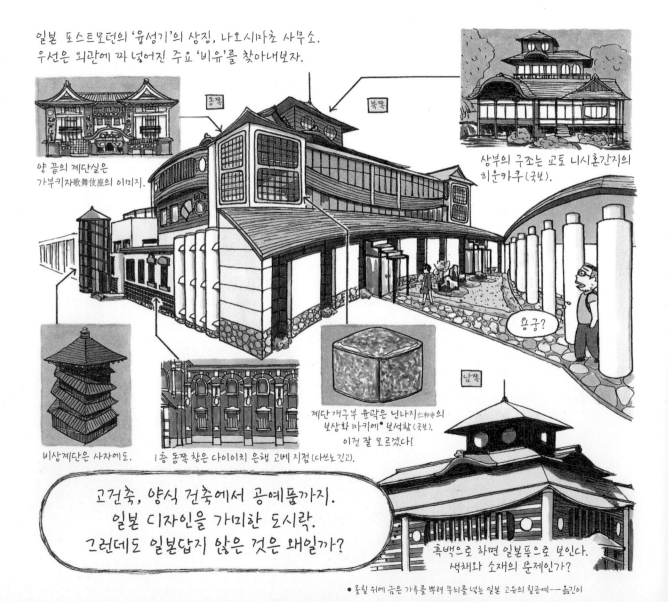

동쪽

북쪽

양 끝의 계단실은
가부키자歌舞伎座의 이미지.

상부의 구조는 교토 니시혼간지의
히운카쿠(국보).

비상계단은 사자에도.

1층 동쪽 창은 다이이치 은행 고베 지점(다쓰노 긴고).

계단 개구부 윤곽은 닌나지仁和寺의
보상화 마키에* 보석함(국보).
이건 잘 모르겠다!

용궁?

남쪽

고건축, 양식 건축에서 공예품까지.
일본 디자인을 가미한 도시락.
그런데도 일본답지 않은 것은 왜일까?

흑백으로 하면 일본풍으로 보인다.
색채와 소재의 문제인가?

• 옻칠 위에 금은 가루를 뿌려 무늬를 넣는 일본 고유의 칠공예——옮긴이

'승선'하는 듯한 느낌의
방폭실을 빠져나오니
그곳은 주민 홀.

주민 홀은 뜻밖에
수수한 인상.
스스로 억눌렀을까,
억제당했을까?

재미있는 것은 회의장. 현기증이 날 정도의 샘플링 공간.

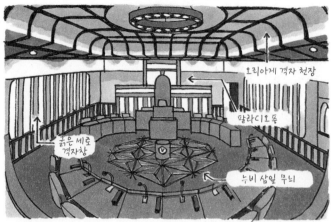

오리아게 격자 천장

굵은 세로
격자창

말라디오풍

누비 삼잎 무늬

포스트모던 인테리어의 걸작! 내부를 볼 수 없게 금지해서 아쉽다.

있을 리가 없는 것이 거기에 있다. 그것은 현대미술?

나오시마는 이제 '현대미술의 섬'으로
많은 관광객이 찾는 곳이 되었다.
그 상징이 쿠사마 야요이草間彌生의 작품.

어째서 바닷가에
거대한 호박?

여자들이 많다 →

2009년 여름에 문을 연 '아이러브유
(I LOVE 湯, 오타케신로大竹伸朗)'도 인기다.

어째서
목욕탕에
코끼리?

있을 리가 없는 것이 거기에 있다.
그것이 현대미술의 조건이라면.

말도 안돼.

진짜
대박.

상당한
수준인걸.

이 나오시마초 사무소는 틀림없이 현대미술.
가이드북에 상세히 해설한다면
예술을 좋아하는 여성들이 몰려들지도.

1984

위대한 아마추어

이즈 조하치 미술관 │ 伊豆の長八美術館 Izu Chohachi Museum

소재지: 시즈오카 현 가모 군 마쓰자키초 마쓰자키 23 | 구조: 철골 철근 콘크리트 구조·일부 철근 콘크리트 구조, 강구조
층수: 지상 2층 | 총면적: 435㎡(준공시) | 설계: 이시야마 오사무 + 다무단 공간공작소 | 시공: 다케나카 공무소, 일본미장업조합연합회 | 준공: 1984년

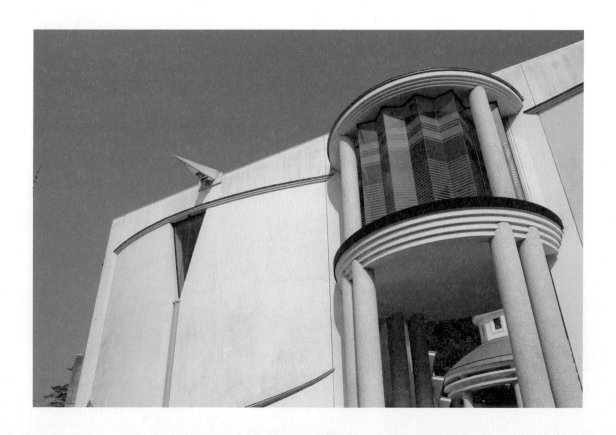

이번에 찾아온 곳은 니시이즈西伊豆의 마쓰자키초. 인구 약 8천 명 정도인 이 작은 어촌에 이즈 조하치 미술관이 있다.

'이즈 조하치'란 이 땅에서 태어나 에도 말기부터 메이지 초기에 걸쳐 활약한 저명한 미장 장인 이리에 조하치入江長八를 가리킨다. 미술관에는 입체적으로 도드라진 회반죽 그림에 채색한 멋진 고테에(こて絵: 회반죽을 이용해 미장 장인이 흙손으로 완성하는 부조—옮긴이)가 전시되어 있다.

건물을 설계한 것은 이시야마 오사무石山修武. 그는 이 시설의 건설 계획을 듣고, 의뢰받지도 않았는데 건축안을 만들어 잡지에 발표했다. 그 아이디어와 열의가 당시 촌장의 마음을 움직여 설계자로 인정받았다.

미술관은 1984년에 개관해 많은 관광객을 불러들이는 시설로 성공했다. 그뒤에 야외극장, 민예관, 수장고 등 부속 건물도 이시야마가 설계했다. 그 밖에도 다리나 시계탑 디자인을 맡는 등 이시야마는 마쓰자키초의 마을 조성에 계속 관여하게 된다.

미장 작가의 작품을 전시한 시설이다보니 건물에는 미장 기술이 전면적으로 이용되었다. 외벽은 흰 벽과 해삼벽(なまこ壁: 벽면에 평기와를 나란히 붙이고 기와 줄눈에 회반죽을 불룩하게 바른 벽—옮긴이)을 조합했다. 중정 벽에는 도사회반죽(土佐漆喰: 에도 시대에 비가 많은 고치 현의 기후에 대응해 내구성을 높여 개발된 회반죽—옮긴이)이라는 드문 미장 기법

도 도입했다. 그 밖에 모르타르 씻어내기나 돔 천장 면의 회반죽 조각 등의 기술도 사용해 건물 자체가 미장 기술의 진열장이라 해도 지나치지 않다. 시공은 일본미장업조합연합회의 전폭적인 협력 아래 시행되어 일본 전국에서 뛰어난 장인이 모였다고 한다.

새로운 건축 자재와 공법이 보급되면서 미장 같은 전통적 장인 기술이 후대에 계승되지 못하고 이대로 끊기는 게 아닐까, 라는 우려의 목소리가 높아지고 있다. 그런 가운데 장인의 힘을 결집해 그 기량을 과시한 이 건물은 전통적 장인 기술의 재평가라는 의미에서도 시선을 끌었다.

그러나 건물 디자인 자체는 전통과 거리가 멀다. 곡면 파사드. 원근법이 강조된 사다리꼴 평면과 단면. 건물 중앙부에는 돔형 지붕이 놓여 있고 톱 라이트가 공룡의 등지느러미처럼 튀어나와 있다. 미장 기술을 보여주고 싶다면 창고 같은 건물 형태를 빌리면 좋겠지만 이시야마는 그렇게 하지 않았다. 어째서일까?

--

장인에게 맡겨진 것

--

이시야마는 대학 학부시절 때 이미 건축사 연구실에서 일했다. 그리고 대학원을 졸업한 후에는 설계사무소 근무 경험도 없이 개인 사무소를 개설했다. 그렇게 해서 겐안(幻庵, 1975년)을 대표로 하는 토목용 파형관을 주택에 전

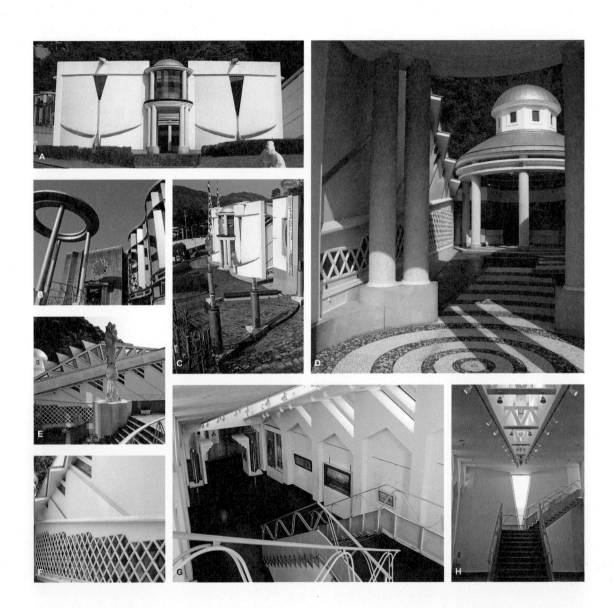

A 진입로에서 본 파사드. | **B** 미술관에 인접해 1986년에 완성한 민예관의 외관. | **C** 야외극장(1985년 완성) 쪽에서 본 미술관. 앞쪽의 건물은 1997년에 증축한 수장고. | **D** 중정 너머로 본 입구. | **E** 민예관 쪽에서 본 미술관 측면. | **F** 중정 벽의 하부는 해삼벽. 상부는 도사 회반죽을 사용했다. | **G** 계단에서 내려다본 전시실. 이리에 조하치의 고테에를 전시하고 있다. | **H** 현관 홀 쪽에서 본 전시실. 역방향 원근법이 기이한 효과를 낳는다.

용한 연작을 만들었다. 그것은 건축 본연의 자세를 근원 부터 되묻는 시도였지만 그 기법을 채택한 이유를 추측해 보면 경험이 없는 초심자가 건축을 만드는 수단으로 우선 사용할 수 있는 기술이 파형관이었던 것은 아닐까 하는 생각을 해본다.

건축에 파형관을 이용한 선례로는 가와이 겐지川合健二 의 자택이 있으며 이시야마 자신도 그 영향을 받았다고 공개적으로 말하고 있다. 가와이 역시 스스로 자료를 모 아 최신 에너지 이론을 통달해 단게 겐조의 건축에서 설 비 설계를 해낸 천재였다. 그 이외에도 이시야마가 끌린 대상에게서는 어딘지 아마추어스러움이 묻어난다. 예를 들어 영국에서 벽지 등을 판매하며 굿 디자인 개념을 널 리 퍼뜨린 윌리엄 모리스William Morris는 보통 사람이 각자 물건을 만드는 즐거움에 눈뜬 이상 사회를 꿈꾸었다. 측 지선 돔 등 수많은 획기적 발명을 했던 버크민스터 풀러 Buckminster Fuller도 건축가인지 구조 엔지니어인지 설비 엔 지니어인지 제품 디자이너인지 알 수 없는 사람이었다.

이시야마는 기술 면에서도 조형 면에서도 전문가에 의 한 세련된 건축과 정반대에 놓인 아마추어에 의한 만들기 에 매력을 느껴 거기에 몰두한 사람이었다. 그러나 마쓰 자키에 이즈 조하치 미술관을 설계할 때는 이시야마도 갈 피를 못 잡았던 것 같다. 그로선 첫 공공 건축이었으니 그 럴 만하다. '아마추어'적인 디자인을 고스란히 드러내도

괜찮은 걸까? 거기에 도움이 된 것이 미장 장인들의 참가 였던 것은 아닐까? 기술적인 세련됨을 장인들에게 맡긴 상태로, 이시야마 자신은 '아마추어'인 채로 자유롭게 건 축 디자인에 몰두할 수 있었다.

세련을 넘는 원초적인 힘

1970년대 말부터 1980년대 초에 걸쳐 음악의 세계에 는 펑크 록과 테크노 팝이라는 새로운 장르가 생겨나 어 제까지 악기를 잡아본 적도 없는 듯한 아마추어가 무대 에 서는 일이 일어났다. 또한 일러스트레이션의 세계에는 유무라 데루히코湯村輝彦와 와타나베 가즈히로渡辺和博 등 얼 핏 보면 아이 낙서 같은 헤타우마(ヘタウマ: 언뜻 보거나 듣기 에는 서투른 듯하지만 개성과 맛이 있는 작품—옮긴이)라는 스타 일이 인기를 얻었다.

모더니즘 미학이나 기술은 세련을 추구하지만 그다음 이 없다. 오히려 한계를 돌파할 수 있는 것은 아마추어의 원초적 힘이 아닐까? 그런 생각에 따른 실천이 다양한 표 현 분야에서 일어났다. 그 건축에서의 발로가 예를 들면 이시야마 오사무의 작품이었다. 그리고 미장으로 벽을 마 무리하는 것에 만족하지 않고 예술의 세계에 뛰어든 이리 에 조하치라는 인물도 위대한 아마추어 선배이다. 그 작 품을 전시하는 장소로 이 건물은 그야말로 적격이다.

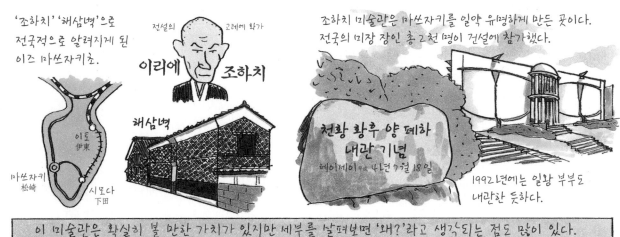

'조하치' '해삼벽'으로
전국적으로 알려지게 된
이즈 마쓰자키초.

전설의 고레에 화가

이리에 조하치

해삼벽

이도
伊東

마쓰자키
松崎

시모다
下田

조하치 미술관은 마쓰자키를 일약 유명하게 만든 곳이다.
전국의 미장 장인 총 2천 명이 건설에 참가했다.

천황 황후 양 폐하
내란 기념
헤이세이우 4년 7월 18일

1992년에는 일왕 부부도
내란한 듯하다.

이 미술관은 확실히 볼 만한 가치가 있지만 세부를 살펴보면 '왜?'라고 생각되는 점도 많이 있다.

원호와 직선으로 구성된 하얀 파사드는
일본풍이라기보다 이슬람 건축을 연상시킨다.

얼핏 보면
대칭 디자인이지만
개구부의 역삼각형
높이가 다른 것은
왜일까? 마치
다른 그림 찾기 같다.

왼쪽 오른쪽

왜?

옆면 디자인이 정면과
완전히 다른 것은
왜일까?

마치
괴수.

중정 바닥은 기와인데
지붕에는 왜 기와를
쓰지 않았을까?

기본적으로 지붕은
알루미늄 지붕.

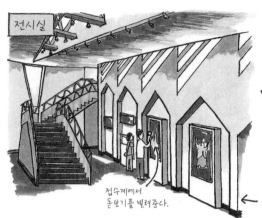

전시실

접수계에서
돋보기를 빌려준다.

평면은 쌍안경 모양.
역방향 원근법이 적용되어
그림으로 묘사하기 어렵다.

지붕은 '집 모양'이 아닌데
전시실 벽에는 집 모양이.
뒤틀린 디자인 표현.

고레에 미술관인데
왜 마무리에 고레에를
이용하지 않았을까?
(용이나 봉황이 곳곳에 있을 줄 알았다).

유일한
입체 장식은
2층 롬 천장에서
춤추는 선녀.

여기
있구나.

가장 큰 '왜?'는 같은 설계자가 인접한 땅에
건설한 민예관 (1986년)의 디자인이다.

노출 콘크리트

거울 유리

왜 미장 마감을
하지 않았을까?

보통은 이런 느낌으론?

쯧쯧,
안 하네.

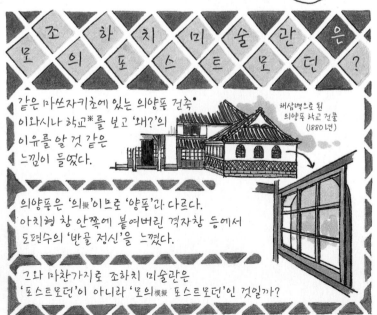

조하치 미술관은
모의 포스트모던?

같은 마쓰자키초에 있는 의양풍 건축*
이와시나 학교※를 보고 '왜?'의
이유를 알 것 같은
느낌이 들었다.

해삼벽으로 된
의양풍 학교 건물
(1880년)

의양풍은 '의擬'이므로 '양풍'과 다르다.
아치형 창 안쪽에 붙여버린 격자창 등에서
도편수의 '반골 정신'을 느꼈다.

그와 마찬가지로 조하치 미술관은
'포스트모던'이 아니라 '모의模擬 포스트모던'인 것일까?

● 擬洋風建築: 메이지 시대 초기에 서양 건축을 일본 장인이 눈썰미로 지은 것──옮긴이
※ 岩科学校: 주요 문화재

홋카이도
모즈나 기코 건축사무소

소우주로서의 건축

구시로 시립박물관 | 釧路市立博物館 Kushiro City Museum
구시로 습원전망자료관 [구시로 습원전망대] | 釧路市湿原展望資料館 Kushiro Marsh Observatory

[박물관] 소재지: 홋카이도 구시로 시 슌코다이 1-71 | 구조: 철골 철근 콘크리트 구조 | 층수: 지하 1층·지상 4층 | 총면적: 4,288㎡
설계: 모즈나 기코 건축사무소(기본 설계), 이시모토 건축사무소+모즈나 기코 건축사무소(실시 설계) | 시공: 시미즈 건설+도다구미+무라이 건설 공동 기업체 | 준공: 1984년
[습원전망자료관] 소재지: 홋카이도 구시로 시 호쿠토 6-11 | 구조: 철골 철근 콘크리트 구조 | 층수: 지상 3층 | 총면적: 1,110㎡
설계: 모즈나 기코 건축사무소 | 구조 설계: T & K 구조설계실 | 설비 설계: 다이요 설비건축연구소 | 시공: 아오이 건설+고요 건설 공동 기업체 | 준공: 1984년

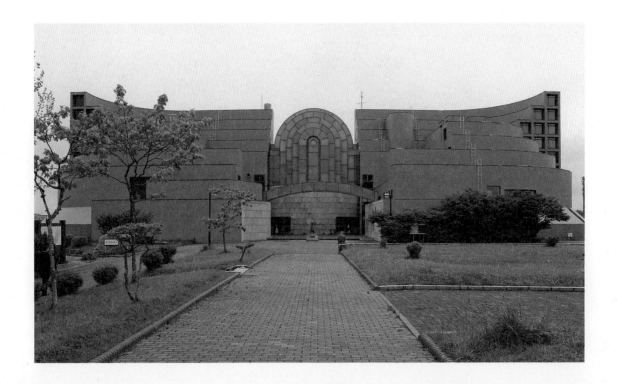

무라카미 하루키의 베스트셀러 소설 『1Q84』는 1984년을 경계로 다른 곳으로 변해버린 세계를 그린다. 현실 건축계에서도 1984년은 커다란 전환점이었던 듯하다. 이 책에도 실린 이시야마 오사무의 이즈 조하치 미술관, 기지마 야스후미의 규센도 삼림관 등 일본 포스트모던 건축을 대표하는 작품들이 1984년에 잇달아 세상에 나왔다. 이번에 다루는 모즈나 기코의 두 작품도 같은 해에 완성되었다.

구시로 시립박물관은 구시로 시내의 하루토리 호숫가에서 괴이한 모습을 드러낸다. 이웃에 같은 설계자에 의한 구시로 시립 누사마이 중학교(1986년, 구 히가시 중학교)도 있어 호수 너머에 두 건물이 늘어선 풍경은 마치 고대 문명의 성지 같다. 중앙에 변형 돔을 둔 좌우 대칭의 외관은 모즈나의 말에 따르면 풍수에서 이르는 '금계포란형金鷄抱卵形', 즉 새가 알을 품은 모습이라고 한다. 사실 건물의 오른쪽 절반은 매장 문화재 조사 센터로 박물관보다 6년 전에 완성되었다. 그뒤에 박물관이 증축되어 한 덩어리의 건축으로 완성되는 보기 드문 건축 과정을 거쳤다.

박물관 내부에는 이 지역의 자연과 역사를 해설하는 전시를 하고 있다. 전시는 건축적인 볼거리로 부족하지만 3층의 전시실을 상하로 잇는 이중 나선 계단은 건축가의 의도로 이루어진 보람 있는 결과물이어서 보기에 질리지 않는다.

같은 1984년에 준공한 구시로 습원전망자료관(현 구시로 습원전망대)은 구시로 습원 국립공원 안에 있다. 이곳은 습원에 자생하는 식물의 땅속줄기가 얼어 솟아오른 '야치보즈谷地坊主' 모양을 본떴다고 한다. 2층 전시실은 갈라진 틈을 원형으로 눌러 벌린 듯한 공간이고 그 계단 형태가 1층과 3층에도 나타난다. 작지만 공간의 묘미를 맛볼 수 있는 시설이다.

구시로는 모즈나가 태어난 고향이다. 시내에는 이 밖에도 어머니의 집인 한주키(1972년), 구시로 캐슬 호텔(1987년), 구시로 피셔맨스워프 무(1989년), 고료 고등학교 동창회관(湖陵高校同窓会館, 1997년) 등 많은 작품들이 남아 있다. 그것들을 지도에 표시한 관광객 팸플릿도 만들어져 있어 모즈나가 지역 명사로서 인정받고 있음을 수 있다.

--

건축 그 자체가 우주이다

--

종교학자 미르체아 엘리아데Mircea Eliade는 1957년 저서 『성과 속Das Heilige und das Profane』에서 르 코르뷔지에의 '주거론'을 비판했다. 그에게 주거란 "절대로 '살기 위한 기계'가 아니다. 그것은 인간이 모범적인 신들의 창조, 우주 개벽을 본받아 자신을 위해 창건하는 우주이다." 건축에 대해서도 마찬가지로 아무리 작은 것이라도 건축은 그 자체가 우주여야 한다고 했다.

구시로 시립박물관

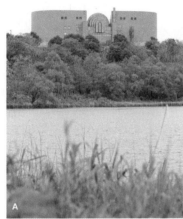

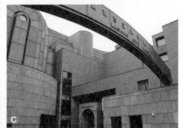

구시로 습원전망자료관

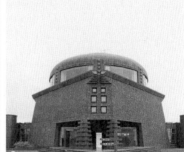

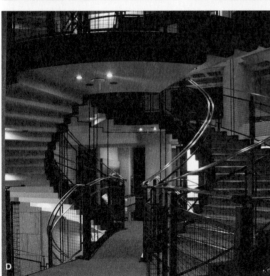

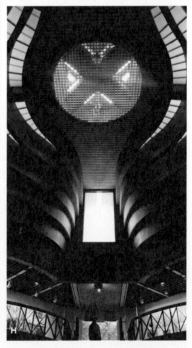

A 하루토리 호수 너머로 서쪽에서 본 구시로 시립박물관 전경. | **B** 동쪽 외벽. | **C** 입구 주변. 외장에는 타일과 사암이 사용되었다. | **D** 3층 전시실을 관통하는 이중 나선 계단. 중앙에는 홍예다리가 놓였다. | **E** 이중 나선 계단 주위에 배치된 전시실. | **F** 최상층 돔 천장을 살려 만든 전시실. | **G** 구시로 습원전망자료관의 외관. | **H** 2층 습원 복원 공간에서 올려다본 천장.

같은 사고방식을 모즈나의 건축에서 간파할 수 있다. 예를 들어 대표작인 한주키를 살펴보자. 눈앞에 존재하는 것은 겹친 3중 정육면체이지만 이것은 그 바깥에 있는 커다란 정육면체, 다시 그 바깥에 있는 더욱 커다란 정육면체라는, 이레코(入れ子: 크기대로 포개 넣을 수 있는 상자나 그릇—옮긴이) 모양으로 무한히 이어지는 정육면체의 존재를 암시한다. 이 주택은 광대한 우주를 그대로 축소한 우주 모형이다.

구시로 시립박물관 또한 중첩에 의한 건축이다. 이곳은 정육면체가 아니라 동심원을 모티프로 그것을 쌓거나 늘어놓거나 나누거나 음양을 반전하면서 전체를 조립한다. 여기에도 역시 부분과 전체의 대응이 뚜렷하게 구성되었다. 전시실의 이중 나선 계단은 DNA를 본뜬 것이다. 태고부터 이어진 우주의 기억을 미래에 전하는 유전자로서 건축에 가져온 것이다.

습원전망자료관에 대해 모즈나는 어머니의 배 속에서 빠져나가는 이미지라고 설명한다. 어머니의 배 속은 만인이 태어나기 전에 체험한 우주다. 결국 모즈나의 건축은 언제나 그 자체로 우주가 되는 소우주를 의도한다.

--

뉴 사이언스의 유행

--

현재는 이런 '우주=건축' 사고방식을 계승하는 건축가가 거의 없다. 그렇기 때문에 요즘 젊은이에게는 모즈나처럼 기능적이지 않으면서 합리적이지도 않은 신비주의적 건축이 받아들여진 것이 기이하게 보일지도 모른다.

그러나 1980년대 초반의 사상 상황에서는 결코 놀라운 일이 아니었다. 티베트에서 수행하고 돌아온 나카자와 신이치中沢新一가 『티베트와 모차르트』(1983년)를 써서 뉴 아카데미즘의 기수가 되고 아서 케스틀러Arthur Koestler와 라이얼 왓슨Lyall Watson이 대표하는 뉴 사이언스가 주목받았다.

거기에서 주창한 것은 세계를 잡다한 부품을 그러모아 이루어진 기계로 파악하는 요소환원주의를 부정하는 것이었다. 부분은 단지 전체를 나눈 것이 아니라 부분 자체에 전체성이 있다는 시스템론이다. 이런 신비주의적 세계관은 '우주=건축'론과 보기 좋게 맞아떨어진다. 모즈나에게 이상한 모양의 건축은 절대로 건축가의 심심풀이로 태어난 것이 아니라 새로운 세계관의 표명이었다. "겉보기에 속지 마세요. 현실이란 언제나 하나뿐입니다." (『1Q84』에 등장하는 택시 운전사의 말)

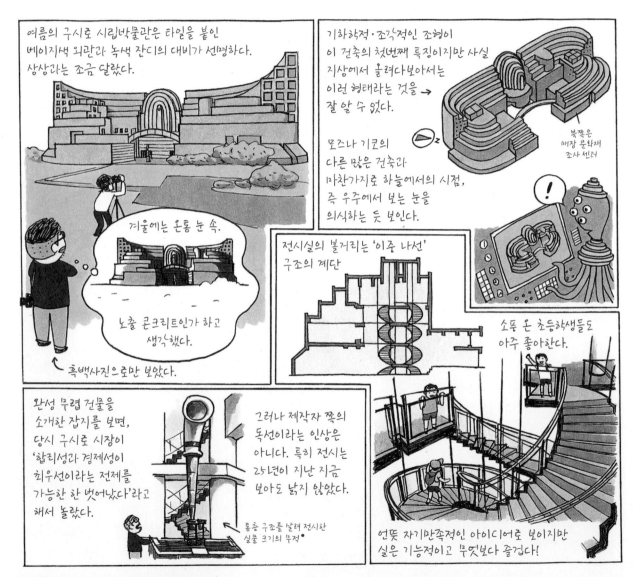

여름의 구시로 시립박물관은 타일을 붙인
베이지색 외관과 녹색 잔디의 대비가 선명하다.
상상과는 조금 달랐다.

기하학적·조각적인 조형이
이 건축의 첫번째 특징이지만 사실
지상에서 올려다보아서는
이런 형태라는 것을 →
잘 알 수 없다.

북쪽은
매장 문화재
조사 센터

모즈나 기코의
다른 많은 건축과
마찬가지로 하늘에서의 시점,
즉 우주에서 보는 눈을
의식하는 듯 보인다.

겨울에는 온통 눈 속.

노출 콘크리트인가 하고
생각했다.

← 흑백사진으로만 보았다.

전시실의 볼거리는 '이중 나선'
구조의 계단

소풍 온 초등학생들도
아주 좋아한다.

완성 무렵 건물을
소개한 잡지를 보면,
당시 구시로 시장이
'합리성과 경제성이
최우선이라는 전제를
가능한 한 벗어났다'라고
해서 놀랐다.

그러나 제작자 쪽의
독선이라는 인상은
아니다. 특히 전시는
25년이 지난 지금
보아도 낡지 않았다.

룽룽 구조를 살려 전시한
실물 크기의 무적•

언뜻 자기만족적인 아이디어로 보이지만
실은 기능적이고 무엇보다 즐겁다!

• 霧笛: 안개가 낄 때 등대나 배에서 울리는 고동

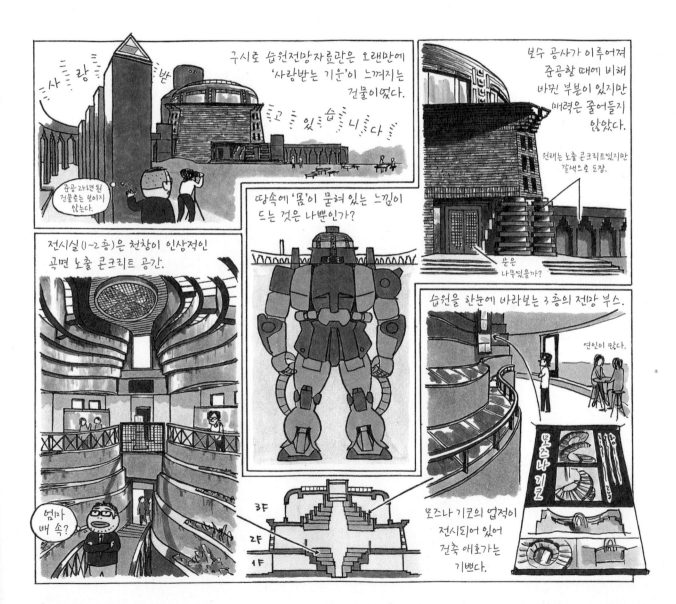

들르는 곳

1984

숲에서 솟아오른
거대한 거품

규센도 삼림관

球泉洞森林館
Kyusendo Forest Museum

소재지 : 구마모토 현 구마 군 구마무라 오세 1121
구조 : 철골 철근 콘크리트 구조+트러스 벽 공법
층수 : 지하 1층·지상 2층 | 총면적 : 1,640㎡
설계 : 기지마 야스후미+YAS도시연구소
시공 : 니시마쓰 건설 | 준공 : 1984년

기지마 야스후미
+YAS도시연구소

구마모토 현

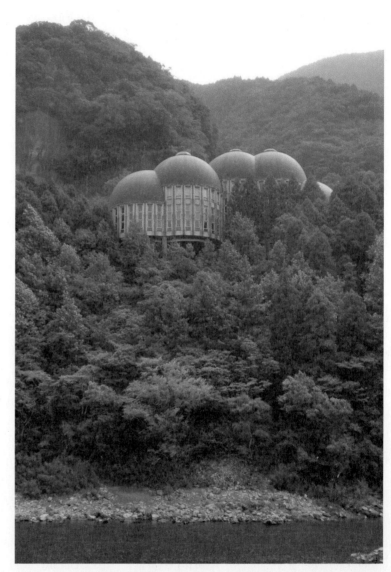

규센도는 1973년에 발견된 종유굴이다. 그 입구 근처에 임업자료관으로 규센도 삼림관이 지어졌지만
현재는 에디슨Edison에 관한 자료 전시가 중심이다.

포스트모던 기행에서는 '이것은 꿈인가?'라고
착각할 듯한 건축을 몇 번이나 찾아갔지만
이 규센도 삼림관은 그중에서도
상위에 들어가는 다른 차원의 건축이다.

3층 평면도

평면은 원 일곱 개가
서로 겹쳐 이루어졌다.

3층 전시실은
돔 천장이
도중에 떨 돔으로
바뀐다.

외란은 1인 기업의 연수원이나
종교시설 같다.
불쑥 들어가기에는
상당히 용기가
필요하다.

개관 당시 (1984년)는 삼림 관련
전시뿐이었지만 개관 10년째에
2–3층이 '에디슨 뮤지엄'으로
바뀌었다. 에디슨과 삼림의
부조화도 일상적이지
않은 묘한 기운을
더한다.

여기는
어디?

당시 축음기의 소리를
들을 수 있다.

세 월 을 뛰 어 넘 어 계 속 부 풀 어 　 오 르 는 덧 없 는 거 품 의 이 미 지

돔 하나라면 어떻다 말할 것도 없지만 그것이
여러 개 늘어서니 거품 같은 허무함이 생겨난다.
기지마 야스후미(木島安史)는 루돌프 슈타이너(Rudolf
Steiner)의 제1 괴테아눔(Goetheanum, 1920)에서
영향을 받았다고 하지만……

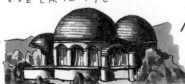

1920년 스위스 (화재로 소실)

이 삼림관의 조형은
에덴 프로젝트(Eden Project, 2001)에
영향을 주었다는 느낌이
들 수밖에 없다.

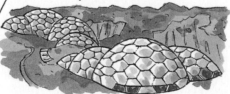

2001년 영국 / 설계: 니컬러스 그림쇼 (Nicholas Grimshaw)

건축 기술이
더욱 진화하면
거품 이미지는 더
비대한 모습으로
우리 앞에
나타날지도
모른다.

20XX년

1985

은유로서의 '건강'

우치이 쇼조 건축설계사무소

도쿄 도

세타가야 미술관 | 世田谷美術館 Setagaya Art Museum

소재지: 도쿄 도 세타가야 구 기누타코엔 1-2 | 구조: 철근 콘크리트 구조 | 층수: 지하 1층·지상 2층 | 총면적: 8,223m²
설계: 우치이 쇼조 건축설계사무소 | 구조 설계: 마쓰이 겐고+O.R.S. | 설비 설계: 겐치쿠 설비설계연구소 | 조경 설계: 노자와·스즈키 조경설계사무소
시공: 시미즈·무라모토·마마다 공동 기업체 | 준공: 1985년

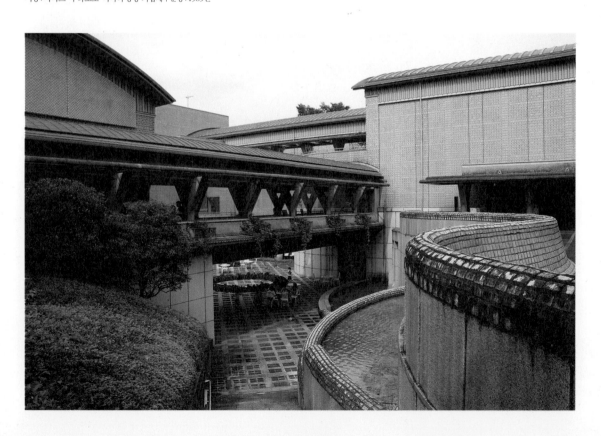

도큐·덴엔도시센 요가 역에서부터 요가 산책로用賀プロ
ムナード를 걷는다. 이 길은 조 설계집단이 설계한 것으로
곳곳에 수로와 벤치가 있는 즐거운 산책로이다. 그 막다
른 곳에 있는 것이 도립 기누타 공원砧公園. 세타가야 미술
관은 이 공원 안에 있다.

역삼각형 버팀대로 받쳐 올린 퍼걸러가 늘어서 방문자
를 맞이한다. 건물은 높이와 부피감을 억제한 몇몇 동으
로 이루어진다. 각각 완만한 곡면 볼트 지붕이 놓여 스카
이라인을 가르지만 현재는 뒤쪽에 큰 시장 건물이 세워져
그 아름다움이 줄어들어버렸다. 지붕의 녹청색이 정착하
지 않고 빨간색이 되어버린 것도 설계자의 예상 밖이었겠
지만 전체 환경으로서는 '공원과 일체가 된 미술관'이라
는 애초의 콘셉트가 지켜졌다고 하겠다.

입구를 통과하면 볼트형 광천장에서 부드러운 빛이 내
려오는 현관 홀이다. 벽면과 가구에 나무를 많이 써서 온
화한 인상을 준다. 여기에서 파티오 위에 놓인 다리 모양
회랑을 지나 기획 전시실에 이른다. 기획 전시실 하나는
부채꼴로 펼쳐진 독특한 공간으로, 커다란 개구부를 통해
공원 경치가 눈에 들어온다.

기획 전시실 끝은 복도로 빠져 현관 홀로 돌아오는 동
선인데, 이 복도 역시 정측창에서 빛이 들어오는 극적인
공간이다. 모든 곳이 정성껏 설계되어, 날림으로 작업한
곳은 어디에도 눈에 띄지 않는다.

설계자 우치이 쇼조內井昭蔵는 1980년대 후반 이후 이치
노미야 박물관一宮市博物館, 우라소에 미술관浦添市美術館, 다
카오카 미술관高岡市美術館, 이시카와 나나오 미술관石川県七尾
美術館 등 일본 각지에서 뮤지엄 설계를 맡았다. 세타가야
미술관은 그 시작이며 대표작이기도 하다.

건물 전체를 꾸미는 장식

우선 이 문제부터 짚고 넘어가자. 과연 이 건물은 포스
트모던인가?

우치이 자신은 포스트모던 건축에 대해 부정적이었다.
예를 들면 이런 문장을 남겼다. '일본에서도 포스트모던
이 처음에는 신선했다. 그러나 차츰 늘어나 하나의 유행
이 되어 어디에나 지천일 정도로 범람하니 오히려 불쾌감
을 느낀다.'(《건축잡지建築雑誌》 1999년 5월호)

그렇다면 우치이 건축의 포스트모던성은 어디에 있는
가? 그것은 풍부한 장식성이라고 본다. 외장 타일의 정사
각형, 지붕과 난간의 원호, 벤치의 물결 모양 등 다채로운
요소가 세타가야 미술관을 장식한다. 이 시기에 우치이는
프랭크 로이드 라이트Frank Lloyd Wright를 본보기로 삼는다
고 밝혔으며 미국까지 가서 그 작품에 참배했다. 세타가
야 미술관의 장식에는 그런 영향이 엿보인다. 장식에 대
한 집착은 분명히 모더니즘과는 동떨어진 것이다.

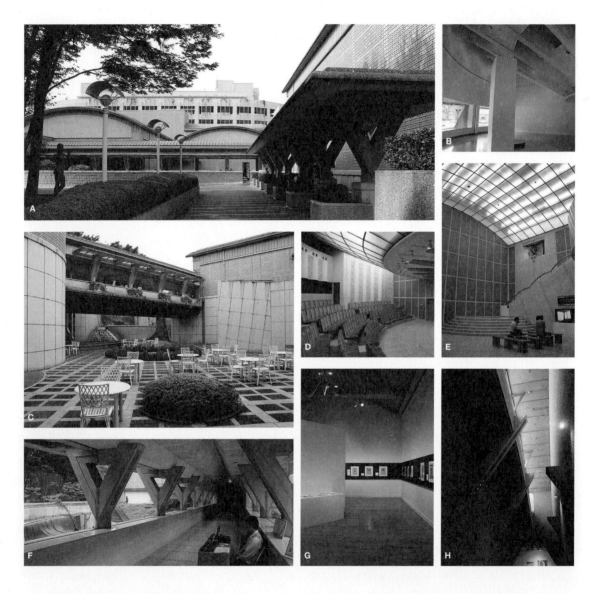

A 입구 광장에 늘어선 퍼걸러. | B 커다란 개구부와 정측창(오른쪽 위)을 채용한 기획 전시실 2. 정측창은 닫힌 곳이 많다. | C 전시실에 둘러싸인 파티오(지하층)로 공원 쪽에서 직접 접근할 수 있다. | D 강연회 등이 열리는 부채꼴 평면 강당. | E 광천장이 머리 위를 덮는 현관 홀. 벽에는 라틴어로 '예술과 자연이 건강으로 이끈다'라는 문장이 걸려 있다. | F 기획 전시실로 통하는 회랑. | G 기획 전시실 1의 내관. | H 정측창에서 빛이 쏟아지는 복도.

모더니즘이라는 건축 양식은 장식을 배제하는 데서 시작했다. 극단적인 예로 오스트리아의 아돌프 로스(Adolf Loos, 1870~1933년)는 『장식과 범죄Ornament und Verbrechen』라는 책에서 '근대의 장식가는 낙오자이거나 혹은 병적인 현상이다'라고까지 했다. 20세기 첫머리의 급진적인 모더니스트에게 장식이란 건강한 신체를 덮치는 질병이었다.

맹렬한 반발을 당한 건강건축론

대조적으로 우치이는 완전히 다른 시각에서 건축의 '건강'을 파악했다. 세타가야 미술관의 완성에 앞서 5년 전에 우치이 쇼조는 「건강한 건축을 지향하며」라는 글에서 기능주의에 치우쳐 획일적이 된 요즈음의 건축을 병적이라고 비판하며 "요구되는 것은 '건강함'이다"라고 주장했다.

우치이가 말하는 건강이란 '육체도 정신도 함께 건전한' 것으로, 건축에 적용하면 "단지 견고하고 기능을 충족할 뿐, 정신이 없다면 건강한 건축이라 할 수 없다"라고 한다. 그리고 정신을 표현하는 것이 공간이며 존재감 있는 공간을 만드는 것이 재료에 대한 집착이라고 세부의 중요성을 말한다. 로스와는 반대로 세부와 장식의 풍부함이 건축의 건강을 나타내는 것이다.

이 건강건축론은 이시야마 오사무石山修武, 이토 도요伊東豊雄 등 우치이보다 한층 젊은 건축가에게 맹렬한 반발을 불러일으켰다. '건강'이라는 말이 그야말로 모범생 분위기였을 테니 그 심정을 모르는 바는 아니다. 그러나 우치이가 주장하는 '건강한 건축'의 실천 편인 세타가야 미술관을 보면 증식하는 장식이 건물 전체를 뒤덮어 이것 또한 일종의 섬뜩함이 감도는 것처럼 보인다. 이 건축에서 세부에 대한 집착이 병적인 경지까지 이르렀다고 할 수는 없을까?

원래 심신이 건강하면 큰소리로 '건강'을 외칠 필요가 없으므로 우치이가 말하는 '건강한 건축'의 이면에는 병적인 측면이 잠재해 있다고 보면 된다. 당시 영화감독 야마모토 신야山本晋也가 텔레비전 방송에서 퍼뜨린 유행어를 빌리자면 '거의 병이다'. 역설적으로 들릴지 모르지만 그것이야말로 세타가야 미술관이 지닌 매력의 열쇠이다.

우치이 쇼조의 대표작이라면 이 세타가야 미술관일 것이다.

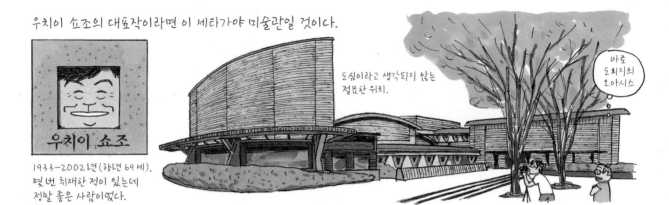

바로 도회지의 오아시스

도심이라고 생각되지 않는 절묘한 위치.

우치이 쇼조

1933-2002년(향년 69세). 몇 번 취재한 적이 있는데 정말 좋은 사람이었다.

이 건축의 매력은 '안'과 '밖'이 복잡하게 교착하는 변화무쌍한 공간 구성과

같은 형태를 집요하게 되풀이하는 데서 나오는 일종의 '도취감'에 있다.

집요하게 반복되는 동일형

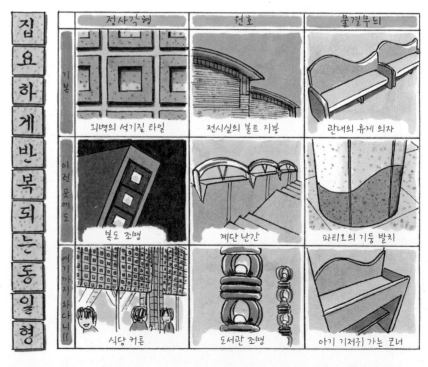

	정사각형	원호	물결무늬
기본	외벽의 석기질 타일	전시실의 볼트 지붕	관내의 휴게 의자
이런 곳에도	복도 조명	계단 난간	파티오의 기둥 받침
여기까지 하다니!!	식당 커튼	도서관 조명	아기 기저귀 가는 코너

우치이 쇼조라면
'건강 → 품행 방정 → 보수적'
이라는 이미지가 있지만
이전에 이소 씨가
이런 말을 했다.

훗, 안 이하네.
우치이 쇼조는
숨겨진 광기가
매력이지요.

광기?

확실히 우치이의 작품에는 전위적인 향기가 나는 게 몇 가지 있다.

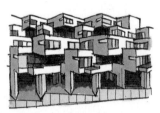

사쿠라다이 코트 빌리지 桜台コートビレジ 1970
그리기 어려워!

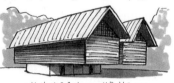

미노부 산 구온지久遠寺 보물 창고 1976

어쨌든 우치이는
기쿠타케 기요노리 사무소 시절에
미야코노조 시민회관都市民会館※을
담당한 사람이었으니까.

이것이 **전위**

미야코노조 시민회관 1966

건 강 한 건 축 에 숨 겨 진 전 위 우 치 이 가 얼 굴 을 내 민 다

이 세타가야 미술관에는 그런 우치이의
전위성이 봉인된 듯 보이지만.

그리고 어쩌면 이 현상도.

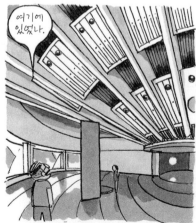

여기에
있었나.

부채꼴 기획 전시실의 천장은 마치
아돌로나 스타워즈.

저 지붕
색은?

실은…

미술관
사람

현재

준공시

애초 녹색이었던 동판 지붕이
산성비의 영향인지 주홍색으로
바뀌어버렸다. 미술관 사람은
'예상 밖'이라고 하지만
이것도 우치이가 몰래 장치한
전위적 실험일지도.

※ 미야코노조 시민회관은 『쇼와 모던 건축 순례 서일본 편』에 게재

1985

귀여운 건축이면 안 될까

에이신 학원 히가시노 고등학교 | 盈進学園東野高等学校 Eishin Higashino Highschool

환경구조센터
[C. 알렉산더]

사이타마 현

소재지: 사이타마 현 이루마 시 니혼기 112-1 | 구조: 철근 콘크리트 구조, 목조 | 층수: 지상 2층(교실동 외) | 총면적: 9,061㎡
설계: 환경구조센터, 니혼 환경구조센터 | 설비 설계: 후지타 공업 | 시공: 후지타 공업 | 준공: 1985년

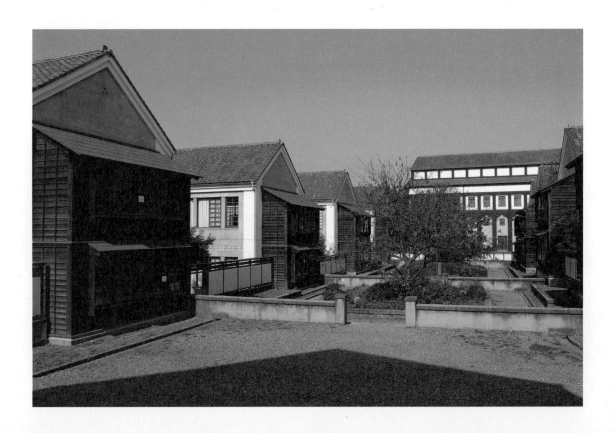

포스트모더니즘을 이론으로 정립한다. 그런 역할을 짊어졌던 건축가가 크리스토퍼 알렉산더Christopher Alexander이다. 그는 공간을 만들어내는 원자와 분자 같은 것이 있다고 생각하며 그것을 '패턴'이라고 불렀다. 그리고 이것을 조합함으로써 건축 전문가만이 아니라 누구나 뛰어난 건축과 도시를 만들어갈 수 있다고 했다.

이 사상에 공감한 학원의 사무 이사에게 설계를 의뢰받아 알렉산더가 일본에서 처음으로 실현한 건축이 에이신 학원 히가시노 고등학교이다. 교정을 만들 때는 전 교직원과 일부 학생이 참가해 바람직한 학교 이미지를 이야기하는 것에서부터 시작했다. 이것을 바탕으로 현장에서 배치 계획을 결정해나갔다. 도면상에서 검토를 반복한다는 종래의 방법과는 완전히 다른 건축설계가 이루어졌다.

시공도 애초에는 직접 관리하는 건설을 계획했다. 그러나 이것은 완수하지 못하고 결국 건설 도급 업체가 참여하게 되었다. 도면이 거의 없었기 때문에 도급 업체가 스스로 도면을 만들어 시공을 진행하려 했지만 설계자 쪽에서 그런 방식을 인정하지 않았다. 끝까지 다툼이 끊이지 않았던 모양이다.

알렉산더의 패턴 언어는 일본 건축계에서도 주목받았으며 그 실천인 이 학교에 대한 기대도 높았다. 그러나 완성된 건물에 대한 평가는 전혀 높지 않았다. 예를 들어 난바 가즈히코難波和彦는 '너무나도 시대착오적이며 오리엔탈리즘에 빠진 듯이 보여 단숨에 흥분이 가라앉아버렸다'(『건축의 4층 구조建築の四層構造』, INAX출판)라고 했다.

'이름을 붙일 수 없는 특성'

두 개의 문을 빠져나가는 참배길 같은 접근로를 거쳐 중앙 광장에 이른다. 정면에는 연못이 펼쳐져 느긋한 공원 같은 풍경이다. 교무실에 취재 허가를 받고 나서 학원 안을 돌아본다. 우선 홍예다리를 건너 식당으로 간다. 자그마한 언덕 위에 위치한 이곳에서는 교정 전체를 조망할 수 있다. 보통 학교라면 병풍 같은 학교 건물이 시야를 가로막겠지만 여기에는 작은 집이 들어찬 마을 같은 광경이 펼쳐진다.

다시 연못을 넘어 '마을' 속으로 들어간다. 먼저 체육관에 들어가면 지붕을 목조 뼈대로 받쳤다. 농구 경기장이 꽉 찰 정도의 적당히 넓은 공간이다.

다음에 본 것은 교실동. 2층 건물로 각 층에 교실이 하나씩 들어간다. 교실동 건물군은 화단이 놓인 홈룸 거리를 사이에 두고 두 줄로 뻗어 있으며 바깥쪽 줄기둥이 늘어선 아케이드로 연결된다.

중앙 광장에 돌아와 이번에는 대강당으로 간다. 검정과 분홍으로 이상한 무늬가 장식되어 있어 일본식이라고도 서양식이라고도 할 수 없는 공간이다.

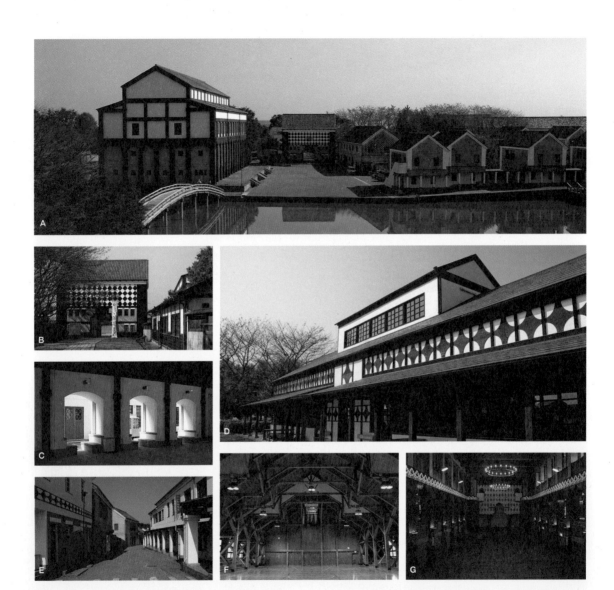

A 교정 서쪽에 있는 식당에서 본 전경. 식당에는 홍예다리를 건너 접근한다. 왼쪽 건물은 대강당. 정면이 정문, 오른쪽이 교실동 건물군. | **B** 흰색과 검은색 회반죽으로 마무리한 정문. | **C** 다목적 홀의 출입구 겸 알코브. | **D** 언덕 위에 세워진 식당. | **E** 교실동과 특별 교실 사이에 낀 골목 공간. | **F** 체육관 내부. 니혼 건축센터의 구조 평가를 거쳐 이루어졌다. | **G** 대강당 내부.

카메라를 들고 교정을 걷노라니 여기저기 모두 셔터를 누르고 싶어진다. 그리고 건물 안도 밖도 머물기에 즐겁다. 과연 이것이 알렉산더가 주창하는 '이름을 붙일 수 없는 특성'이라는 것인가?

'이름을 붙일 수 없는 특성'이란 '사람, 마을, 건물, 황야 등 생명과 정신의 근원적인 규범이다.'(알렉산더, 『영원의 건축The Timeless Way of Building』) 이것은 '생생한' '전일적인' '아늑한' '얽매이지 않는' 등의 형용사로 설명되지만 이런 말을 늘어놓아도 여전히 나타낼 수 없다. 그럼에도 누구나 경험적으로 이해할 수 있다고 한다.

귀여운 건축의 선구

그런데 2000년대에 들어 디자인계에서도 주목받게 된 형용사로 '귀엽다'가 있다. 젊은 여성 중심으로 자주 나오는 말인데, 프로젝트 플래너 마카베 도모하루真壁智治에 따르면 '귀여운가 귀엽지 않은가는 누구나 망설임 없이 가려낼 수 있다'(『귀여운 패러다임 디자인 연구』).

'이름을 붙일 수 없는 특성'이 그렇듯이 모두가 공유할 수 있는 감각이다. 그렇다면 '귀엽다'를 '이름을 붙일 수 없는 특성'의 하나로 파악하는 것은 어떨까?

마카베는 건축에도 '귀여운 건축'이 있다며 그 특성을 핵심어로 제시했다. 에이신 학원 히가시노 고등학교를 재차 검토하면 마카베가 열거하는 그 핵심어 가운데 '작은 규모감' '집 모양' '장식에의 고집' '풍부한 여백' 등이 들어맞음을 알 수 있다. 즉 히가시노 고등학교는 귀엽다.

이렇게 생각하면 건축계의 반응이 시원치 않았던 이유도 짐작할 수 있다. 당시는 건축에 대해 '귀엽다'라는 가치관을 인정할 수 없었다. 멋진 성인 남자가 "당신 귀엽네"라는 말을 들었을 때처럼 당황스러웠던 것이다.

히가시노 고등학교가 완성된 1985년에 이토 도요는 '도쿄 유목 소녀의 파오東京遊牧少女の包'를 발표한다. 이 설치를 이토 밑에서 직원으로 담당한 사람이 세지마 가즈요妹島和世였고 작품 사진에서 모델도 맡았다. 이후에 매화나무집(梅林の家, 2003년)과 가나자와 21세기 미술관(金沢21世紀美術館, 2004년) 등으로 '귀여운 건축'의 일인자가 된 세지마가 이렇게 건축계에 등장한다.

'쓸모 있다'와 '근사하다'를 그 가치로 삼았던 건축이 '귀엽다'로 방향을 바꾼다. 그 시작이 이해였으며 히가시노 고등학교는 그 선구자였다.

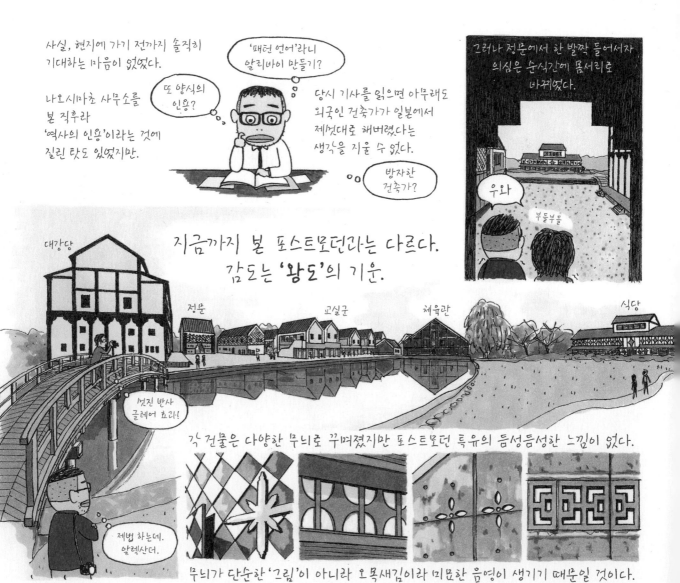

패턴 언어는 실현했지만 **시공 직영은 단념**

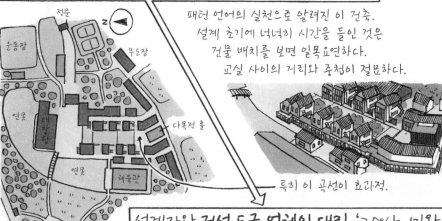

정문

운동장

무도장

연못

다목적 홀

연못

체육관

식당

패턴 언어의 실천으로 알려진 이 건축.
설계 초기에 너끄히 시간을 들인 것은
건물 배치를 보면 일목요연하다.
교실 사이의 거리와 죽청이 절묘하다.

특히 이 곡선이 효과적.

어디를 잘라도 그림이 된다!

설계자와 **건설 도급 업체의 대립.** '20%는 미완'.

설계가 늦어지면서 애초 내세웠던
'시공 직영'은 단념.
후지타가 약 8개월이라는 초단기간에 완성했다.

알렉산더는 개교할 때

> 기획 자체 80%는 성공했다고 본다.
> 하지만 실현하지 못한 나머지 20%가
> 대단히 중요한 것이었다.

투덜투덜

라고 불만 가득한 논평을 남겼다.

1, 소교목으로
큰 구조물을
조립한 것인가

명작이구나.

그러네.

식당에서

그런 짧은 공사 기간이 조금도 느껴지지 않을 만큼
시공은 정교하다. 특히 체육관은 꼭 보아야 한다.

그렇지만
준공 당시의 사진과
비교해보면 분명
지금이 매력적이다.
25년 세월이 미완의
건축을 '명작'으로
길러낸 것이다.

25년 세월이 미완의 20%를 보완했다?

1986

쓸모없는 기계

오리진 | 織陣 Origin

소재지: 교토 부 교토 시 가미교 구 신마치도리 가미다치우리아가루 안라쿠코지초 418-1 | 구조: 철근 콘크리트 구조 | 층수: 지상 3층
총면적: 1기=619m², 2기=333m², 3기=745m² | 설계: 다카마쓰 신 건축설계사무소 | 구조 설계: 야마모토·다치바나 건축사무소
설비 설계: 건축환경연구소 | 시공: 다나카 공무소 | 준공: 1기=1981년, 2기=1982년, 3기=1986년

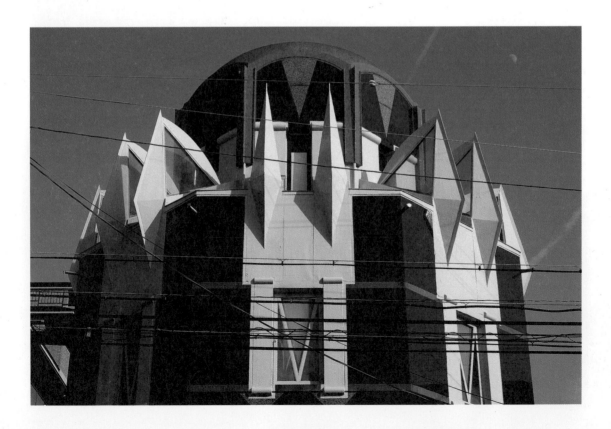

포스트모던 건축을 돌아보는 이 책에 다카마쓰 신高松
伸의 작품은 필수적이다. 그러나 무엇을 채택할지가 고민
이었다. 기린 플라자 오사카(キリンプラザ大阪, 1987년)와 신
택스(SYNTAX, 1990년) 같은 대표작은 완성된 후 20년도
채 되지 않아 이미 세상에서 사라졌다. 결국 다카마쓰가
1980년대 전반에 작업해 출세작이 된 오리진을 취재하기
로 했다.

오리진은 기모노 띠를 제조 판매하는 '히나야'의 본사
사옥이다. 내부에 사무실, 전시실, 공방 등의 기능을 담았
다. 단독 주택과 맨션이 혼재하는 지역에 붉은 화강암의
당당한 파사드를 보이는 것이 1981년에 완성된 제1기 건
물이다. 1년 뒤에 그 안쪽에 제2기가 증축되었고 다시 그
안쪽에 붉은 돔 지붕의 탑이 있는 제3기(왼쪽 페이지 사진)
가 1986년에 준공되었다.

제3기 남쪽에 침상 정원이 있었지만 그곳은 현재 가설
지붕으로 덮여 있으며 창고가 되었다. 그래서 건물 옆면
이 숨어버렸다. 제3기 옆면은 수평축에 대해 대칭으로 디
자인되었다. 기린 플라자 오사카에서도 볼 수 있었던 기
법으로, 이 시기 다카마쓰 건축의 특징이 나왔던 만큼 보
이지 않게 되어 아쉽다(같은 디자인의 북쪽 입면은 도로에서 조
금 보인다).

설계자 다카마쓰 신은 이 건축을 1기, 2기, 3기 각 단계
에 완성된 것으로 파악했고 두 번에 걸친 증축은 설계자

로서 예기치 않은 사태였다고 한다. 그 때문인지 디자인
취향이 크게 다르다.

제1기는 시라이 세이이치의 작품을 연상시키는 상징성
강한 건축. 제2기는 노출 콘크리트의 단순한 상자. 제3기
가 되면 돌과 함께 금속을 많이 사용해 기계 같은 모티프
가 나타난다. 탑 꼭대기는 피스톤 헤드 같고 옆면 창 주변
은 증기 기관차 동륜과 연결 로드로도 보인다. 건축 평론
가 보돈드 보그너르Botond Bognar도 오리진 제3기를 '기괴
한 동시에 원시적인 신화적 기계'라고 평했다(『JA 라이브러
리1 다카마쓰 신 JA Library1 高松伸』, 신켄치쿠샤, 1993년).

기괴한 기계

기계에 대해서는 설계자 본인도 의식하고 있었다. 오리
진 제3기를 게재한 잡지에 보낸 글 제목이 〈건축·기계·
도시〉였고 1983년에는 더 직접 기계가 느껴지는 ARK라
는 치과 의원 건물도 설계했다.

기계라고는 해도 다카마쓰가 이미지를 빌린 것은 증기
기관차 같은 과거의 기계이다. 사실 이런 레트로 머신에
대한 관심은 다카마쓰 신의 건축만이 아니라 동시대의 다
양한 장르에서 보인다. 예를 들어 영화에서는 프로펠러
와 날갯짓으로 비행하는 기계가 등장하는 〈천공의 성 라
퓨타天空の城ラピュタ〉(1986년)나 증기를 내뿜는 덕트로 뒤덮

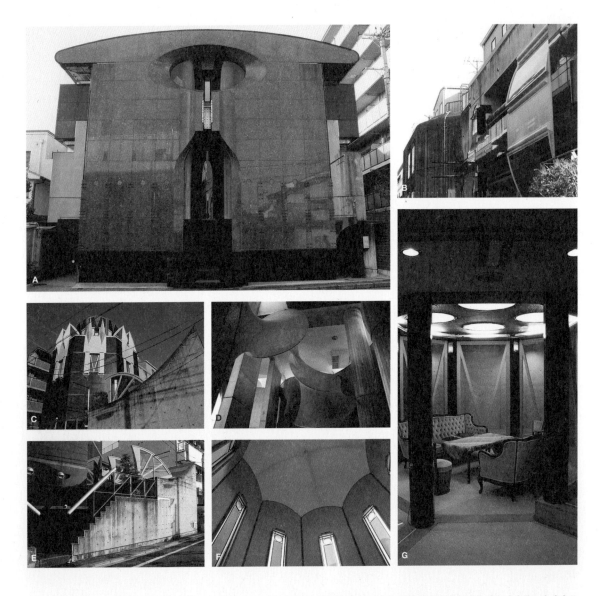

A 1기 동쪽 파사드. 붉은 화강암의 중후한 구조를 보여준다. | **B** 3기 북쪽 벽면. 안쪽에 노출 콘크리트로 된 2기가 보인다. 남면 벽은 가설 창고에 가려 보이지 않는다. | **C** 3기 서쪽 외관. 탑에 뾰족한 천창이 달려 있다. | **D** 1기 현관 홀에서 올려다본 모습. 붉은 설치 미술은 히나야 회장이자 텍스타일 아티스트인 이즈쿠라 아키히코伊豆藏明彦의 작품. | **E** 3기, 2기의 현관에 이르는 접근로. | **F** 3기, 3층 귀빈실의 천장. | **G** 3기, 1층 살롱.

인 실내 공간이 인상적인 〈브라질Brazil〉(1985년) 등이 있다. 이 작품들은 공상 과학적 세계를 설정했음에도 불구하고 굳이 무거운 구식 기계의 디자인을 가져다 사용했다. 1927년의 무성영화로, 금속 몸체의 여성 로봇이 등장하는 〈메트로폴리스Metropolis〉 재편집판이 제작된 것도 (1984년) 이런 흐름 때문이었을 것이다.

소설에서는 19세기의 과학 기술이 다른 형태로 발전한 세계를 그린 '스팀펑크Steampunk'라는 장르가 생겨났다. 톱니바퀴로 움직이는 거대한 계산기를 이야기한 『디퍼런스 엔진Difference Engine』(윌리엄 깁슨+브루스 스털링, 1990년)이 대표작이다.

하이테크 건축의 형제

건축의 세계로 돌아오면 1980년대에 큰 화제가 되었던 디자인의 흐름으로 '하이테크'가 있다. 그런 건축에서는 첨단기술을 이용할 뿐 아니라 구조와 설비를 노출해 그것을 필요 이상으로 두드러지게 하는 수법을 취했다. 결과적으로 그것들에 의해 건축 자체가 거대한 기계로 변모했다. 리처드 로저스Richard Rogers의 로이드 빌딩(Lloyd's building, 1984년)이나 노먼 포스터Norman Foster의 홍콩 상하이 은행 본사(Hongkong and Shanghai Bank Headquarters, 1985년)가 대표작이다.

이 시기에 건축이 기계를 모방하게 된 배경에는 컴퓨터 기술의 발전 때문으로 보인다. 마이크로 칩과 소프트웨어로 작동하는 컴퓨터는 기존의 기계처럼 움직이는 모습을 눈으로 확인할 수 없다. 보이지 않는 기계가 주류가 되자 거꾸로 '보이는 기계'를 건축으로 바라는 심리를 낳았다. 무엇보다도 거슬러 올라가 생각하면 건축과 기계는 떼려야 뗄 수 없는 관계이다. 모던 건축의 주도자 르 코르뷔지에도 저서 『건축을 향하여Vers une Architecture』에서 '주택은 살기 위한 기계다'라고 했다. 자동차처럼 건축 또한 합리성을 추구해야 한다는 생각이었다.

건축은 예로부터 기계를 목표로 했다. 그 유전자를 정당하게 이어받은 것이 하이테크 건축이다. 다카마쓰 신의 오리진도 기계다움을 입었다는 점에서는 하이테크의 형제라고 말할 수도 있다. 그러나 그 기계의 의미는 완전히 다르다. 다카마쓰 건축에서 기계는 합리성과 전혀 관계없다. 그 기계는 작동하지 않을 것이 이미 뚜렷이 보인다.

르 코르뷔지에와 마찬가지로 다카마쓰도 기계에 열광했다. 다카마쓰에게도 건축은 기계이다. 다만 그것은 쓸모없는 기계이다.

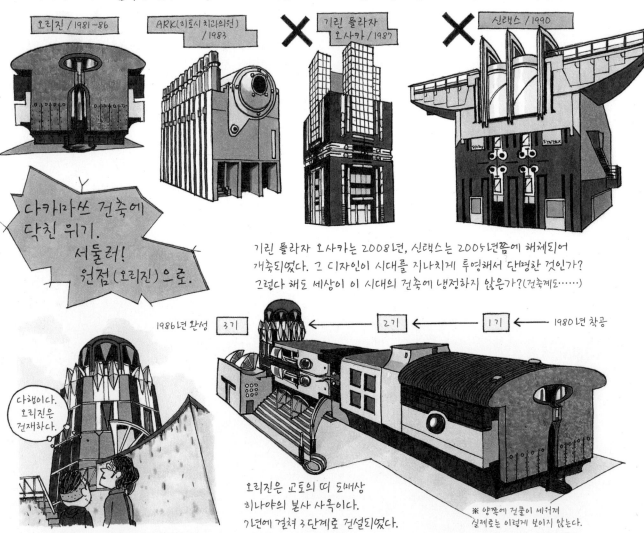

1기와 3기를 곰곰이 관찰하면 다카마쓰의 단골 수법 세부를 대부분 채집할 수 있다. ※ 여기부터는 1980년대 다카마쓰 신의 스케치풍으로 그려보았다.

예를 들면, 화강암에 슬릿(1기) · 구면의 둥근 창(1기) · 부채꼴 천창(3기) · 은색 실린더(3기) · 8각형 탑(3기)

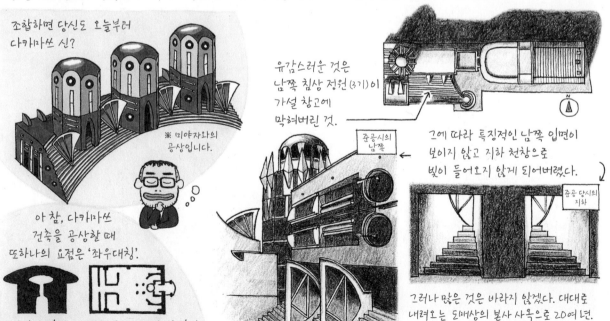

조합하면 당신도 오늘부터 다카마쓰 신?

※ 미야자와의 공상입니다.

아 참, 다카마쓰 건축을 공상할 때 또하나의 요점은 '좌우대칭'.

오리진의 입면과 평면도 '종이 오리기' 같다.

유감스러운 것은 남쪽 침상 정원(3기)이 가설 창고에 막혀버린 것.

준공시의 남쪽

그에 따라 특징적인 남쪽 입면이 보이지 않고 지하 천창으로 빛이 들어오지 않게 되어버렸다.

준공 당시의 지하

그러나 많은 것은 바라지 않겠다. 대대로 내려오는 도메상의 본사 사옥으로 20여 년. 지금까지 원형이 남아 있다는 것만도 기적이니까.

1986

하라 히로시 + 아틀리에 파이 건축연구소

기단 위의 구름

도쿄도

야마토 인터내셔널 | ヤマトインターナショナル Yamato International

소재지: 도쿄도 오타구 헤이와지마 5-1-1 | 구조: 철골 철근 콘크리트 구조 | 층수: 지상 9층 | 총면적: 1만 2,073m²
설계: 하라 히로시 + 아틀리에 파이 건축연구소 | 구조 설계: 사노 건축구조사무소 | 설비 설계: 아케노 설비연구소
시공: 오바야시구미·시미즈 건설·노무라 건설공업 공동 기업체 | 준공: 1986년

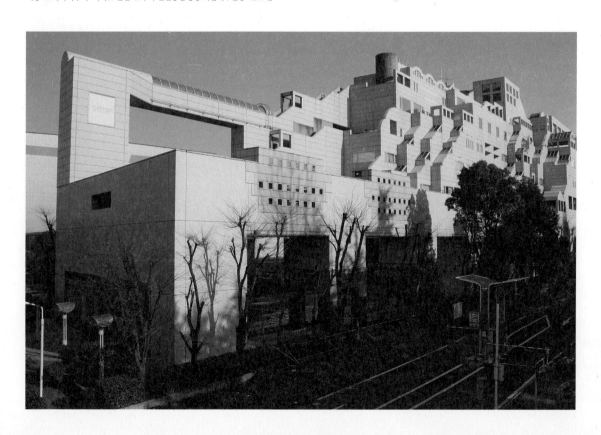

이 책에서는 가급적 일반에 공개되는 공공건물을 소개하고 있다. 책을 읽고 관심이 생긴 사람이 그 건물을 실제로 보러 갈 거라는 생각에서다. 부디 이 책이 그런 계기가 되면 좋겠다. 그러나 이 건물은 예외로 기업의 사무실 건물이다. 그냥 이것을 뽑고 싶었다. 대학생 시절 잡지에 실린 것을 보고 감명 받은 이래 "좋아하는 건축은?"이라는 질문을 받을 때마다 이 건물의 이름을 입에 올렸다. 그럼에도 아직 내부에 들어간 적은 없다. 이번 취재로 대학 시절 이래 20여 년 만에 소원을 이룬 셈이다.

야마토 인터내셔널은 '크로커다일'과 '에이글' 등의 브랜드로 알려진 의류업체이다. 장소는 도쿄 헤이와지마. 하네다 공항에 가까운 이 지역에는 창고나 유통 센터 등 대규모 시설이 집적되어 있다. 그것들에 지지 않게 이 건물도 남북으로 100미터 이상 길이로 뻗어 있다.

처음에는 1−3층에 창고, 4층 이상에 사무실과 직원실 등의 기능을 두었지만 물류 체제 재편에 따라 창고의 기능이 불필요해지고 조직의 축소로 사용하는 면적이 줄어들어 2002년 이후는 빈 층에 세입자를 들였다.

눈을 끄는 것은 우선 특이한 외관이다. 3층부터 아래는 탄탄한 기반으로 만들어졌고 4층이 인공 지반이 되어 그 위에 자유로운 형태의 건축이 전개된다. 잘 보면 그것은 얇은 층을 겹겹이 포갠 형태로 이루어졌다. 그 표면에는 맞배지붕, 볼트 지붕, 창문 등 주거를 연상시키는 형태 요소가 불규칙하게 아로새겨졌다. 대지 서쪽에 있는 공원에서 보면 나무 위로 엿보이는 건물 상부가 꼭 어떤 마을 같다. 그것이 공중에 높이 떠 있어 마치 신기루를 바라보는 듯하다.

이름 없는 주거군의 이미지

설계자 하라 히로시原広司는 1970년대에 세계를 돌아다니며 마을을 조사하는 여행을 했다. 그때 맞닥뜨린 정경이 이 건물에 투영되었는지도 모른다. 포스트모던 건축은 종종 유명 건축을 인용했지만 하라가 자신의 건축에 가져온 것은 세계에 분포하는 이름 없는 주거군의 이미지였다.

건물 안으로 들어가면 천장, 난간, 창유리 등 여기저기에 다시 눈을 빼앗긴다. 장식에 사용된 것은 밀리미터 단위로 섬세하게 들쭉날쭉 그려진 불규칙한 모양이다. 같은 모양은 하나도 없다. 비슷한 것 같지만 전부 다르다. 그것은 구름의 형태가 무한한 것과 마찬가지라고 설계자는 설명한다.

인간의 몸에서 건축의 비례 관계를 이끌어내려 한 건축가 비트루비우스Vitruvius의 작품이나 식물을 본뜬 아르누보 양식 등 자연의 조형을 본보기로 한 건축물은 그동안 허다하게 만들어졌지만, 이 건물은 구름과 신기루 같

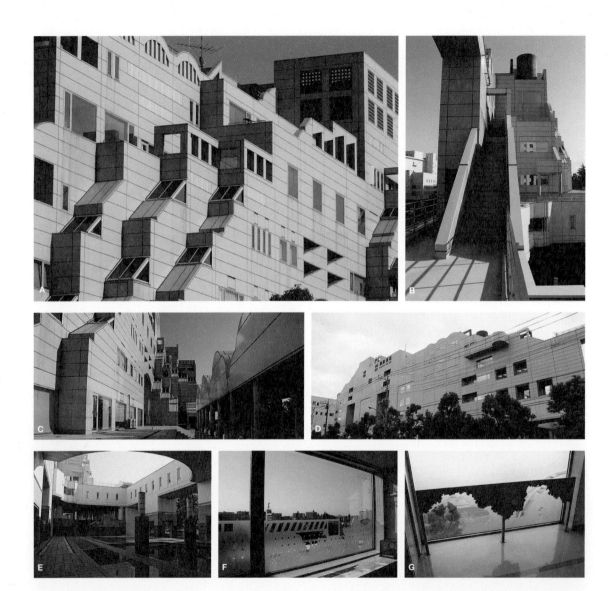

A 서쪽 벽면. 자기 타일을 붙인 기단 위에 알루미늄 패널을 붙인 자유로운 구조물을 얹었다. | **B** 4층 기단 면에서 옥상까지 외부 통로가 둘러싼다. | **C** 4층 옥상 테라스. 오른쪽은 지붕이 구름 모양인 정자. | **D** 싹둑 절단된 듯한 동쪽 벽면. | **E** 입구 앞에 마련된 중정. | **F** 7층 응접실 창. 유리 면에 에칭 기법으로 그린 도상과 공원 풍경이 겹친다. | **G** 5층 엘리베이터 홀 난간. 프랙털 도형처럼 복잡한 모양으로 가공되었다.

은 기상 현상을 참조해 만들어졌다.

모더니즘의 강령은 '적을수록 좋다Less is more', 즉 단순할수록 좋다는 것이다. 하지만 여기에서는 건축을 어디까지 복잡화할 수 있는지를 추구하는 것처럼 보인다. 마을처럼 복잡한 것. 구름처럼 복잡한 것. 자연과 인공 양쪽의 다양성이 일체가 되어 이 건물은 '세계 그 자체'와 닮은 모습이다.

--

복잡계의 건축으로

--

건물의 실루엣을 형상화한 1/1000 디자인에서 천장 무늬를 그린 1/1 디자인까지 모든 축척에서 같은 정도로 복잡함을 유지하는 것이 이 건물의 특징이다. 그것은 마치 해안선 같다. 자잘하게 굴곡진 해안선을 확대해서 보면 거기에 더 미세한 굴곡이 보인다. 이렇게 부분과 전체가 같은 형태인 자기 유사성을 나타내는 도형을 '프랙털'이라고 한다. 수학자 브누아 망델브로Benoît Mandelbrot가 1970년대 중반에 제창했지만 이 개념은 개인용 컴퓨터가 발달해 이런 도형을 간단히 그릴 수 있게 된 1980년대에야 널리 퍼졌다.

프랙털 이론뿐 아니라 1980년대에는 산일구조론, 카오스 이론, 퍼지 이론 등으로 복잡한 것, 모호한 것을 과학적으로 다시 파악하는 이론에 관심이 쏠렸다. 얼핏 무작

위로 보이는 형태나 현상에도 사실은 명쾌한 질서가 있음이 밝혀졌다. 야마토 인터내셔널의 복잡하고 모호한 건축 형태는 이런 새로운 과학운동과도 보조를 맞추었다.

1990년대에 들어서자 경기 침체와 함께 일본 건축 디자인의 흐름은 다시 단순화, 축소화 방향으로 선회했다. 그런 가운데 연결 초고층 건물인 우메다 스카이 빌딩(1993년, 192쪽)이나 지형적인 콘코스(concourse: 중앙 광장)를 내포한 교토 역 빌딩(1997년) 등의 복잡하고 거대한 건축을 다루었던 하라는 시대의 주류에 편승하지 않았던 면도 있다.

그러나 하라가 계속 관심을 가졌던 새로운 과학과 수학의 영역은 다시금 복잡계 과학과 비선형 이론으로 주목받게 되었다. 히라타 아키히사平田晃久, 후지모토 소스케藤本壮介, 후지무라 류지藤村龍至 등의 젊은 건축가도 이런 복잡계 과학에 관심을 표명하고 거기에 영향을 받은 건축을 만들기 시작했다. 그 원류에 이 건축이 위치하는 것이다.

야마토 인터내셔널은 전체 길이 130미터의
거대한 건축이다. 이것은 초고층 빌딩을
가로로 눕힌 듯한 규모이다.
그런데도 중량감이 없다. 오히려 눈앞에 있는데
'눈앞에 없는' 듯한 불가사의한 외관이다.

환각?

'간나나環七'
고가에서 바라보는
것이 가장 좋다.

알루미늄 패널로 된 기하학적 디자인 때문이다.
특히 서쪽 입면은 동화 속 나라의 '양철로 된 성' 같다.

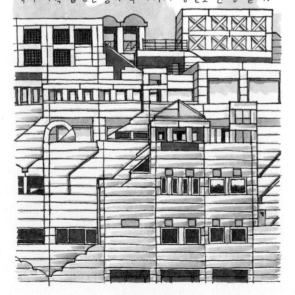

하라 히로시의 아이콘이라고도
할 수 있는 '구름 모양' 장식이나

공중에 뜬 피난 통로가
비현실감을 강조한다.

그런데 이 건물, 이전에 보았을 때보다
말끔해졌다는 느낌이 든다.

7년 전에
수리 공사를 해서
외벽을 코팅했습니다.

그렇군.
잘되었네요.

실내 여기저기에도
동화의 나라 같은
장식이
있다.

예를 들어 엘리베이터
홀 창문 주위를 보면

옥상에도 올라갈 수
있다.

난간과 유리가 겹쳐 그림이 생겨난다. 섬세하다!

어? 뒤쪽은
콘크리트?

예의 구름 모양은 철이 아니라 콘크리트로
되어 있었다. 조금 놀랐다.

──·──·──·── 〈 특별부록 **탁상3D** 야마토 인터내셔널 〉 ──·──·──·──

- - - - 접는다
───── 자른다
확대 복사해 사용해주세요.

© 미야자와 **2010** 　 원조 자타니 선생이라면 더 훌륭한 것을 만들었겠지 하는 생각도 들지만.

이 건물을 보고 있으면
자타니 마사히로(茶谷正洋, 도쿄 공업대학
명예교수, 1934-2008년)가 고안한
'종이접기 건축'이 떠오른다.
갑자기 공작 혼이 불타올라
스스로 만들어볼 것이 여기에.

오, 내가 생각해도 괜찮은 만듦새.
'2차원 같은 3차원' 조형이
바로 종이접기 건축에 적격이다.
어쩌면 이 건축은 종이접기 건축의
영향을 받았을까?(자타니 씨가
종이접기 건축을 발표한 것은 1981년)

들르는 곳

1986

모더니스트의 용궁

이시가키 시민회관
石垣市民会館
Ishigaki Civic Hall

소재지: 오키나와 현 이시가키 시 하마사키초
1-1-2 | 구조: 철근 콘크리트 구조·일부
강구조 | 층수: 지상 2층 | 총면적: 6,637㎡
설계: 미드 동인 + 마에카와 구니오
건축설계사무소 | 시공: 후지타 공업·야에야마
홍업·오야마 건설 공동 기업체 | 준공: 1986년

미드 동인 + 마에카와 구니오 건축설계사무소
오키나와 현

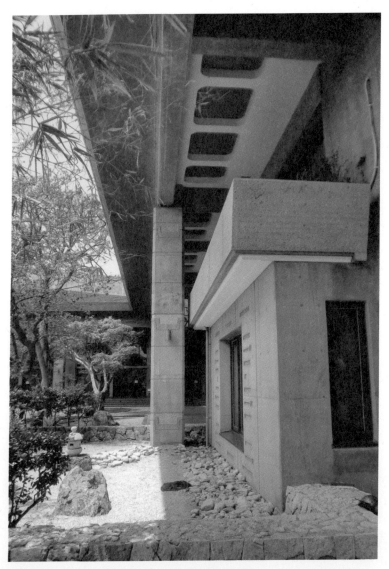

마에카와 구니오가 가장 만년에 작업한 최남단 홀. 배치는 마에카와의 스타일이지만 세부는 평소보다 장식적이다. 모더니즘의 거장도 남국의 바람에 흘린 것일까?

마에카와 구니오(1905-1986)라면
세상이 다 아는 '모더니즘의 거장'.

모더니즘의 길

외길 60여 년

마에카와의 건축에
'포스트모던'이란
것이 있을까?
아니, 그것이
있었습니다.

그것은 이시가키 시민회관. 마에카와의 만년인 1986년에 완성되었다.

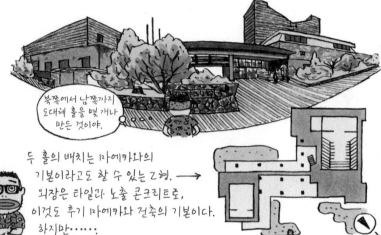

북쪽에서 남쪽까지
도대체 홀을 몇 개나
만든 것이야.

늘 하던
마에카와투
이네.

라고 생각했더니
큰 착각이었다.

두 홀의 배치는 마에카와의
기본이라고도 할 수 있는 Z형. →
외장은 타일과 노출 콘크리트로,
이것도 후기 마에카와 건축의 기본이다.
하지만……

노출 콘크리트라고 생각한 부분에 다가가서 보았더니, 이건 뭐지?

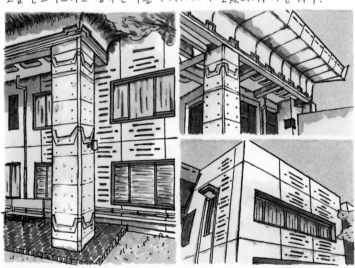

곳곳에 기계적인 오목새김.
게다가 애초의 자료를 보면 단순한 노출 콘크리트가
아니라 '금가루 분사'가 있다.
에? 반짝반짝 빛났다는 말인가?

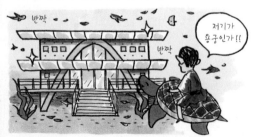

반짝

반짝

저기가
용궁인가!!

아마 이것은 이시가키 섬의 용궁 전설을
의식한 것인 모양이다. 모더니즘이
꿈꾼 용궁이라고 상상하니 뭔가 이상하다.

나비 속에
펼쳐지는
나비 천국

도쿄 다마동물공원 곤충생태관
東京都多摩動物公園昆虫生態館
Insect Ecological Garden In Tama Zoo

소재지 : 도쿄 도 히노 시 호도쿠보 7-1-1
구조 : 강구조 | 층수 : 지하 1층·지상 1층
총면적 : 2,486㎡
설계 : 도쿄 다마동물공원 공사과
니혼 설계사무소 (현 니혼 설계)
시공 : 마쓰모토 건설 | 준공 : 1987년

니혼 설계

도쿄 도

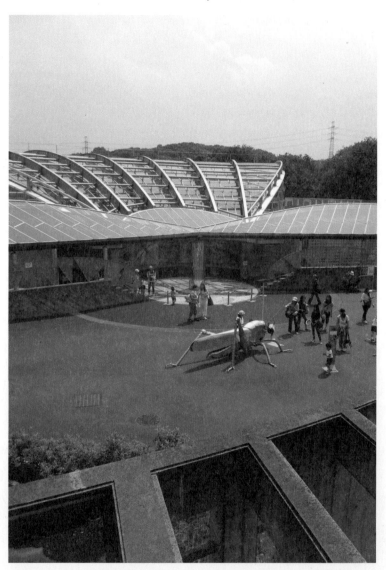

"건물 형태를 내려다볼 장소가 없어!"라고 화내며 돌아가지 말지어다. 온실에 들어가면 사소한 분노는
순식간에 사라질 터이니. 계절을 불문하고 나비 천국.

날개를 펼친 나비 모양을 한 온실.
이렇게 모티프를 알기 쉬운 건축도 드물다.

그런 점은 제외하더라도 이 시설은 곤충 관찰 시설로서
정말 훌륭하다. 수도권에 거주하는 분,
특히 어린 자녀가 있는 분이라면 한 번은 와보아야 합니다.

하지만
사실 공원 안에
이렇게 내려다볼 수 있는
장소는 없다. 유감이다.

투명한 대공간에 난무하는
각양각색의 나비. 여기는 황천?

아이들의 흥분 (상상)

코　호　코　사　나
끼　랑　알　자　비
리　이　라

란람객 대부분은 동물들을 본 다음에 이곳을 본다. 그래도 아이들의 흥분은 최고조!

다만 '친숙한 곤충' 코너에 있는
'부엌에서 친숙한'
그 곤충 부스는
좀······

온실

단면도

어
린
이

호　사　나　어
랑　자　비　른
이

온실은 대지의
경사를 날려 설계되어
밖에서 보기보다 안이 넓다.
나비 모양으로 된 평면에
전시→온실→전시라는 무리 없는 흐름.

N

평면도

친숙한
곤충

외국산
곤충

축전

유성실

바퀴벌레 대백과

마음 약한 분은
눈을 내리깔고
지나갑시다.

들르는 곳

1987

'혼합'의 애잔함에 빠져들다

류진 주민체육관 [류진 체육관]

龍神村民体育館
Ryujin Village Gymnasium

소재지: 와카야마 현 다나베 시 류진무라
야스이 822 | 구조: 철근 콘크리트 구조·목조
층수: 지상 2층 | 총면적: 1,228㎡
설계: 와타나베 도요카즈 건축공방
시공: 무라모토 건설 | 준공: 1987년

와타나베 도요카즈
건축공방

와카야마 현

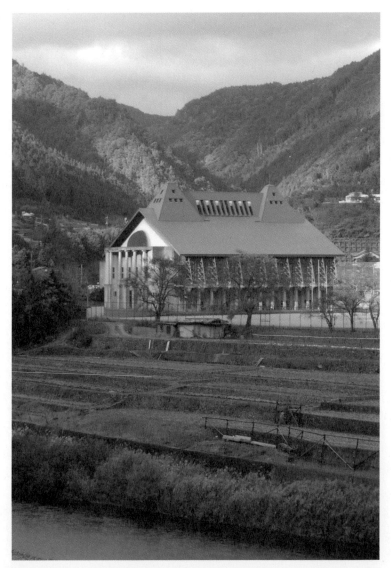

철근 콘크리트 구조 위에 목조 버팀벽이 튀어나온 외관도 재미있지만 실내는 더욱 재미있다. 목조인지 무엇인지 모를 정도로 쇠붙이가 존재감을 드러낸다.

이 체육관은 1987년도 건축학회상 수상작이다. 하지만 실물을 본 적이 있는 사람은 틀림없이 적을 것이다. 시라하마초에 있는 호텔 가와큐에서 차로 약 1시간. 어드벤처 월드에서 팬더를 보는 것도 좋지만 건축을 좋아한다면 망설이지 말고 류진무라로 가자!

'류진龍神'이라는 신화적 이름과 '현지 목재 활용'이라는 설계 조건에서 일본풍을 상상한다면 큰 착각이다. 입구 쪽에는 고전주의 둥근 기둥이 늘어섰다.

오오, 이것이야말로 포스트모던.

측면에는 삼나무 트러스 버팀벽이.

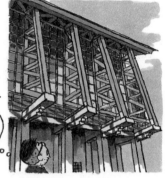

왜 비를 맞는 곳에 나무를 썼지?

목재보다도 존재감 있는 접합 철물.
하이브리드의 애잔함에 빠져든다.

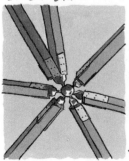

내부는 콘크리트 벽 위에 목조 구조물(삼나무 원목)을 건너질러 놓았다.

목조라 해도 접합부는 철물로 딱딱 뭉쳐 있어 철과 나무와 콘크리트의 '3종 하이브리드'라는 인상이다.

◀ 문어발 조인트

이 건물은 1980년대 말–1990년대 전반에 일어난 대규모 목조 운동의 선구적 존재이다. 당시의 기술로는 이렇게까지 접합 철물에 의존할 수밖에 없었을까?

존재감 있는 리벳

아니, 그렇지 않다. 이것은 분명히 일부러 철물을 눈에 띄게 한 것이다. 이 건물을 보면서 왠지 몸이 '반 기계'인 여고생을 떠올렸다. 금속이 보이기 때문에 더욱 애잔하고, 아름답다……설계자도 그것을 노린 것이 틀림없었다.

들르는 곳

1987

뜻밖에 그리기
쉬운 복잡계

- -

도쿄 공업대학 백년기념관
東京工業大学百年記念館
Tokyo Institute of Technology
Centennial Hall

- -

소재지: 도쿄 도 메구로 구 오오카야마 2-12-1
구조: 철골 철근 콘크리트 구조·일부 강구조
층수: 지하 1층·지상 4층 | 총면적: 2,687㎡
설계: 시노하라 가즈오
시공: 다이세이·오바야시·가지마·시미즈·다케나카
공동 기업체 | 준공: 1987년

시노하라 가즈오

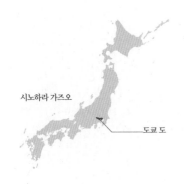

도쿄 도

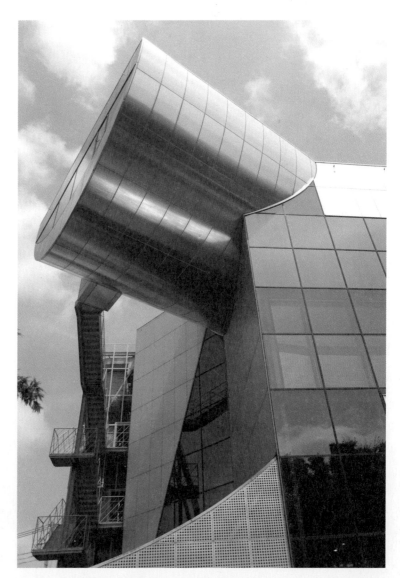

시노하라 가즈오는 생전에 이 건물의 주제는 '잡음'이라고 이야기했다. 교정 입구에 거대한 잡음을 세우게 하다니 만만치 않은 도쿄 공업대학이다.

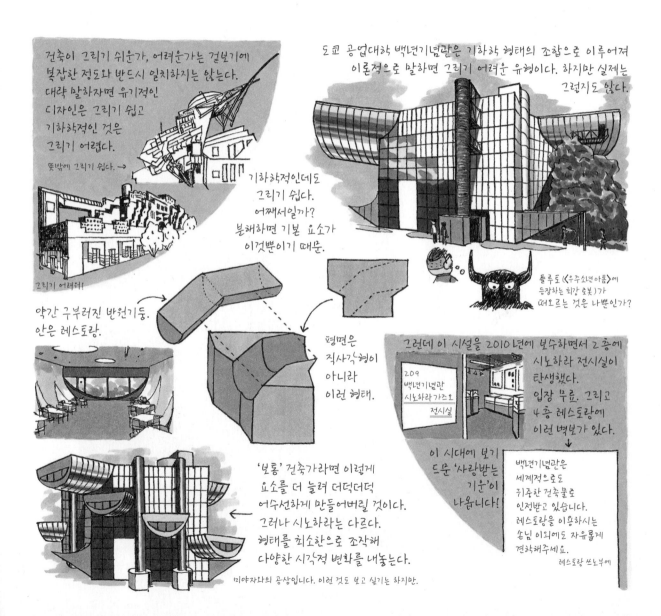

건축이 그리기 쉬운가, 어려운가는 겉보기에 복잡한 정도와 반드시 일치하지는 않는다. 대략 말하자면 유기적인 디자인은 그리기 쉽고 기하학적인 것은 그리기 어렵다.

뜻밖에 그리기 쉽다. →

그리기 어려워!

도쿄 공업대학 백년기념관은 기하학 형태의 조합으로 이루어져 이론적으로 말하면 그리기 어려운 유형이다. 하지만 실제로는 그렇지도 않다.

기하학적인데도 그리기 쉽다. 어째서일까? 분해하면 기본 요소가 이것뿐이기 때문.

플루토《우주소년 아톰》에 등장하는 회갈 로봇)가 떠오르는 것은 나뿐인가?

약간 구부러진 반원기둥. 안은 레스토랑.

평면은 직사각형이 아니라 이런 형태.

그런데 이 시설을 2010년에 보수하면서 2층에 시노하라 전시실이 탄생했다. 입장 무료. 그리고 4층 레스토랑에 이런 벽보가 있다. →

209 백년기념관 시노하라 가즈오 전시실

이 시대에 보기 드문 '사랑받는 기운'이 나옵니다!

'보통' 건축가라면 이렇게 요소를 더 늘려 더덕더덕 어수선하게 만들어버릴 것이다. 그러나 시노하라는 다르다. 형태를 최소한으로 조작해 다양한 시각적 변화를 내놓는다.

미야자와의 공상입니다. 이런 것도 보고 싶기는 하지만.

백년기념관은 세계적으로도 귀중한 건축물로 인정받고 있습니다. 레스토랑을 이용하시는 손님 이외에도 자유롭게 견학해주세요. ─ 레스토랑 쓰노부에

들르는 곳

1987

바닷가인데
왜지 민물고기

피시 댄스

フィッシュダンス

Fish Dance

소재지: 효고 현 고베 시 주오 구 하토바초 2-8
구조: 강구조 | 층수: 지상 2층
설계: 프랭크 O. 게리, 고베항진흥협회
시공: 다케나가 공무소 | 준공: 1987년

효고 현

프랭크 O. 게리

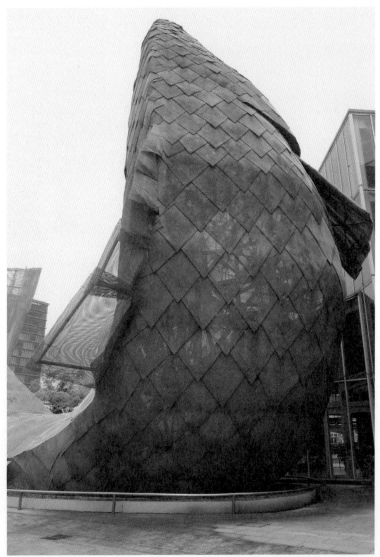

'걸프gulf' 라는 말이 왠지 멋지게 느껴졌던 1980년대 후반의 문화유산. 녹슬지 말고 후세에 남아다오.
그렇다 해도 왜 잉어가 모티프?

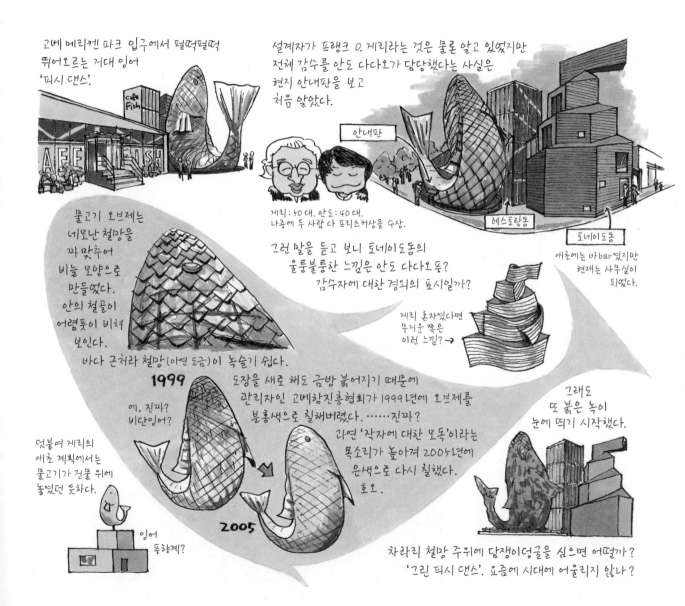

고베 메리켄 파크 입구에서 떨떡떨떡
뛰어오르는 거대 잉어
'피시 댄스'.

설계자가 프랑크 O. 게리라는 것은 물론 알고 있었지만
전체 감수를 안도 다다오가 담당했다는 사실은
현지 안내판을 보고
처음 알았다.

안내판

게리 : 50대. 안도 : 40대.
나중에 두 사람 다 프리츠커상을 수상.

레스토랑동

토네이도동

애초에는 바bar였지만
현재는 사무실이
되었다.

물고기 오브제는
네모난 철망을
짜 맞추어
비늘 모양으로
만들었다.
안의 철골이
어렴풋이 비쳐
보인다.

그런 말을 듣고 보니 토네이도동의
울퉁불퉁한 느낌은 안도 다다오풍?
감수자에 대한 경의의 표시일까?

게리 혼자였다면
무거운 쪽은
이런 느낌? →

바다 근처라 철망(아연 도금)이 녹슬기 쉽다.

1999

에, 진짜?
비단잉어?

덧붙여 게리의
애초 계획에서는
물고기가 건물 위에
놓였던 듯하다.

도장을 새로 해도 금방 붉어지기 때문에
관리자인 고베항진흥협회가 1999년에 오브제를
분홍색으로 칠해버렸다. ……진짜?
라연 '작자에 대한 모독'이라는
목소리가 높아져 2005년에
은색으로 다시 칠했다.
호오.

그래도
또 붉은 녹이
눈에 띄기 시작했다.

잉어
똥향계?

2005

차라리 철망 주위에 담쟁이덩굴을 심으면 어떨까?
'그린 피시 댄스'. 요즘에 시대에 어울리지 않나?

스스로 건축을 말하는 건축

효고 현립어린이관 | 兵庫県立こどもの館 Hyogo Children's Museum

안도 다다오 건축연구소

효고 현

소재지: 효고 현 히메지 시 오이치나카 915-49 | 구조: 철골 철근 콘크리트 구조·일부 철근 콘크리트 구조 | 층수: 지하 1층·지상 3층 | 총면적: 7,488m²
설계: 안도 다다오 건축연구소 | 구조 설계: 아스코랄 구조연구소 | 설비 설계: 세쓰비기켄 | 시공: 가지마 건설·다케나가 공무소·류 건설 공동 기업체 | 준공: 1989년

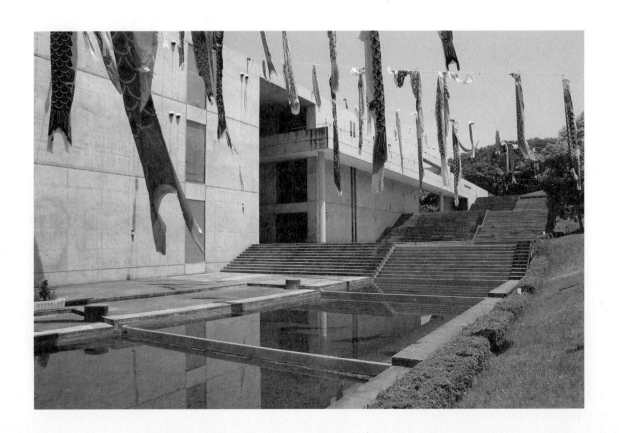

의아하게 생각하는 사람도 많을 것이 틀림없다. 안도 다다오의 건축은 모더니즘이고 이 책 제목에 있는 포스트모던과는 대극에 놓일 것이라고 말이다. 안도의 인기 덕을 보려고 무리하게 집어넣은 것인가? 의심하고 싶은 기분도 들겠지만 우선 읽어주기 바란다.

채택한 건물은 1989년에 개관한 효고 현립어린이관이다. 대형 아동관이고 가족이나 단체로 방문한 어린이들이 놀거나 표현 활동이나 독서를 하는 시설이다. 시설이 있는 곳은 히메지 역에서 차로 20분 정도 달리는 사쿠라야마 저수지 유역이다. 녹색이 풍부한 명승지로, 부근에는 자연 관찰의 숲, 히메지 과학관, 별의 아이관(星の子館, 이것도 안도의 설계) 등의 시설이 모여 있다.

어린이관은 크게 본관, 중앙 광장, 공작관의 세 구역으로 이루어진다. 본관은 계단 모양으로 흐르는 인공 강을 따라 두 동이 병렬하고 내부에는 도서관, 극장, 화랑, 다목적 홀 등의 기능을 담았다. 중앙 광장은 16개의 기둥이 서 있는 옥외의 전망 휴식 공간이다. 공작관은 대나무와 나무로 장난감 등을 만드는 공방이다.

건물 주위에는 안도 자신이 제창한 '아동 조각 아이디어 국제 콩쿠르'의 우수작인 조각들이 놓여 있어 대지 전체가 조각 미술관 기능도 한다.

세 구역은 150미터 정도 간격을 두고 세워졌으며 옥외에 뻗은 직선적인 정원길이 그것들을 연결한다. 어째서 이렇게 걷게 할까 하고 생각할 만큼 긴 길이지만 벽을 따라 보일 듯 말 듯한 건물과 기둥과 대들보의 프레임이 잘라내는 자연이 보는 이에게 극적으로 다가온다. 건축을 보는 묘미가 이 경로에 응축된 것처럼 느껴진다.

노출 콘크리트를 소재로 사용했고, 형태는 직교하는 선과 원호의 조합이라는 단순한 기하학을 따랐다. 안도 건축에 공통인 이러한 특징은 모던 건축의 특징과도 공통이다. 그러므로 안도 건축을 뒤늦은 모더니즘 걸작으로 자리매김하는 것도 가능하겠다. 실제로 그러한 견해가 일반적이다. 하지만 그것만으로 정리되지 않는 부분이 있다고 생각된다.

막다른 덱

신경쓰이는 것은 예를 들면 어린이관 본관 3층 브리지에서 북쪽으로 툭 튀어나온 덱(deck, 다음 쪽 사진 A)이다. 막다른 길 형태여서 어디에 다다르는 것도 아니다. 바깥 경치를 즐기게 하는 것이 목적이라면 굳이 튀어나오게 할 필요가 없다. 왜 이런 것을 설치했을까?

그 이유는 실제로 가보면 안다. 그 위에 서면 호수를 배경으로 어린이관의 전망 광장이 아름답게 보인다. 즉, 건축을 보는 전망대로서 이 돌기 모양 덱이 만들어진 것이다.

이런 돌기 모양 덱이 있는 안도 건축은 이것뿐만이 아

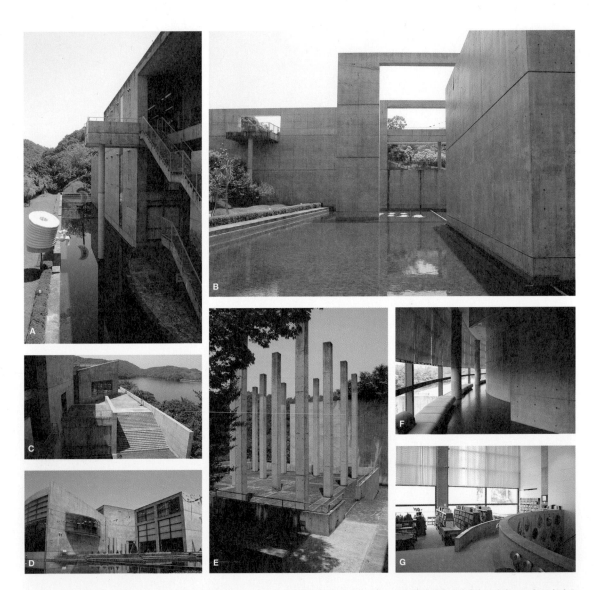

A 본관 북쪽의 옥외 계단에서 튀어나온 전망 덱. 덱에서는 C의 경치가 바라보인다. 덱 아래에 보이는 것은 어린이의 아이디어를 바탕으로 한 조각 작품 〈수도꼭지 군〉. | **B** 본관 북동쪽. 철근 콘크리트 벽과 프레임이 겹겹이 거듭된다. 사진 왼쪽에 연못을 내려다보는 덱이 보인다. | **C** 본관 남서 방향을 본다. 전망 광장 저편은 사쿠라야마 저수지. | **D** 본관 남쪽의 연못 너머로 실습실(오른쪽), 원형극장 건물(왼쪽)을 본다. | **E** 기둥 16개가 서 있는 중앙 광장. | **G** 원형극장 주위에 있는 전망 로비. | **G** 북쪽 연못에 면한 큰 창이 있는 아동 도서실.

니다. 효고 현립미술관 예술의 관(兵庫県立美術館芸術の館, 2002년)에서는 같은 모양의 덱이 원형 테라스를 앞에 두고 중정을 내다보는 볼거리를 제공한다.

또한 덱이 아니라 벽으로 건축의 볼거리를 만들어내는 사례도 있다. 진언종 혼부쿠지本福寺 미즈미도(水御堂, 1991년)와 오사카 부립 지카쓰 아스카 박물관(大阪府立近つ飛鳥博物館, 1994년) 등에는 건물 본체 앞에 긴 벽을 배치해 그것을 돌아서 가는 접근 동선이 설정되어 있다. 어린이관의 정원 길도 그렇다. 처음에는 건축이 벽에 가려 보이지 않는다. 벽이 끊기고 그것을 돌아서 들어가는 순간, 건축이 극적으로 나타난다.

건축의 볼거리가 그 건축으로 만들어진다. 안도 건축은 종종 이런 구조를 가진다. 건축이 그 자체를 보기 위한 장치가 된다.

보이는 것은 언제나 '부분'

왜 안도는 그런 까다로운 일을 했는가? 거기에는 건축을 둘러싼 사회 상황의 변화가 작용한 듯하다.

모던 시대에는 건축의 올바름, 아름다움이 자명했으며 그 가치를 건축의 외부에 있는 사회가 순순히 인정해주었다. 마에카와 구니오와 단게 겐조가 건축을 만들기 시작했던 때는 그랬다. 그러나 포스트모던 시대가 되면서 건축의 올바름, 아름다움을 사회가 바로 인정해주지 않게 되었다.

외부 사람이 칭찬해주지 않는다면 건축 스스로 건축의 의식을 말하게 할 수밖에 없다. 그 방법이 "여기에서 건축을 보라. 보면 알 수 있다"라고 관망 지점을 건축 안에 설정하는 것이었다.

확실히 설계자 자신이 설정해놓은 시점에서 본 건축의 모습은 환상적이다. 건축의 아름다움을 누구나 터득할 수 있다. 하지만 그 모습은 항상 불완전한 것이다. 왜냐하면 자신이 선 위치가 건축 안에 있는 이상, 그것을 품은 전체를 시야에 넣기는 불가능하기 때문이다. 거기에서 보이는 것은 언제나 부분이다. 실로 당당하게 완벽을 가장하는 안도 건축이지만 그 실태는 분열하고 있다.

다만 전체가 드러나지 않기 때문에 보는 쪽의 욕망을 불러일으키는 효과도 있다. 그리고 보는 사람의 내부에서 보완되어 더욱 강한 건축 이미지로 떠오른다. 그래서 그 수법 면에서는 궁극의 모던 건축이라고도 할 수 있는 안도 건축도 실은 시대 속에서 현대건축이 직면한 어려움을 반영한다. 그런 뜻에서 이것 또한 확실히 포스트모던 시대의 건축이다.

고교 2년, "해외로 나갈 수 있을지도 모른다"라는 이유로 프로 권투 선수 자격을 취득.

1958

젊은 안도

20대에 '건축 독학의 여정'을 지나 35세에 '스미요시 연립 주택住吉の長屋'으로 건축계에 데뷔.

대지 면적
57.3 ㎡
총면적
64.7 ㎡

1976

단독 주택에서 집합주택, 상업시설로 한 걸음씩 활동의 장을 넓혀가다.

대지 면적
351 ㎡
총면적
641 ㎡

「TIME'S」

'효고 현립 어린이관'으로 마침내 공공 건축 데뷔를 해낸다.

1984

첫 공공 건축에서 갑자기 이런 규모는 무엇인가? 이런 확고한 자신감을 어떻게 키웠을까?

대지 면적
38만7,222 ㎡
총면적
7,488 ㎡

1989

취재한 때는 5월 중순. 계단 모양 못에는 고이노보리*가 잔뜩 떨어지고 있었다.

오.

사진 잘 나오겠네.

개관 때의 사진을 보면 못 아래쪽에 사쿠라야마 저수지가 보였다. 지금은 나무가 무성하게 자라 보이지 않는다.

못에서 헤엄치는 아이들의 모습도 보였지만 지금은 위생 면에서 안 된다. 그래도 역시 어린이들은 물을 좋아한다.

개관시

선생님, 송사리 있어요!

들어가고 싶어서 근질근질.

● 鯉幟: 일본의 어린이날에 종이나 천으로 만들어 거는 잉어 모양 깃발

"안도 다다오는 포스트모던이 아니잖아요?"
— 그런 소리를 들을 만도 하지만
이 건축이 '기능주의'가 아니라는 것은
분명하다.

만약 기능 최우선이었다면
이런 배치 계획은
있을 수 없다!

공방

아, 송충이.

아, 도깨비!

주앙광장

'탈기능주의'를 상징하는 것이 중앙 광장.
높이 8미터의 네모난 콘크리트 기둥 16개가
격자 형태로 늘어서 있다.

바닥에 떨어지는
그림자가
현대미술 같다.

본관에서 공방까지는
숲속을 5분 정도 걷는다.

본관

아,

우주에서 온
메시지인가.

가장 놀란 것은 관내 어디를 보아도
자동판매기가 없는 점.

원하는 것이

자유롭게 손에
들어오지 않는
환경에
몸을 둔다는

설계 사상을
반영한 것이라

한다.

물은 음수대에서
마신다 (어른도).

아동 시설에 흔히 있는 옥외 놀이기구나 체육시설은 여기에 없다.
옥외를 꾸미는 것은 세계의 어린이들이 그린 스케치를 거대하게
만든 조각들.(감수: 신구 스스무 新宮晋)

러시아 여자 아이의 작품
〈내가 아주 좋아하는 선생님〉

아무것도 없으니까 스스로 찾아낸다.

탈 상자 = 아무것도 없는 상자?

이 건축을 보고 있으면
브루스 리 (이소룡)의
명대사가 머리에
떠오른다.

Don't Think!
Feel! (생각하지 마라!
느껴!)
— 〈용쟁호투〉에서 —

가장 추천하는 것은 이것. 공방 건물과 이루는 색, 형의 대비가 절묘.

1970 –1980 년대 안도 다다오의 금욕주의는
브루스 리를 닮지 않았는가?

1989

불꽃의 아이콘

아사히 맥주 아즈마바시 빌딩 [아사히 맥주 타워] │ アサヒビール吾妻橋ビル Asahi Breweries Building
아즈마바시 홀 [슈퍼 드라이 홀] │ 吾妻橋ホール Super Dry Hall

소재지: 도쿄도 스미다 구 아즈마바시 1-23-1
[타워] 구조: 강구조·철골 철근 콘크리트 구조 │ 층수: 지하 2층·지상 22층 │ 총면적: 3만 4,650m²
설계: 닛켄 설계 │ 감리: 주택·도시정비공단, 닛켄 설계 │ 시공: 구마가이·오바야시·마에다·고노이케·아라이 공동 기업체(외장, 몸체) │ 준공: 1989년
[홀] 구조: 강구조·철근 콘크리트 구조·철골 철근 콘크리트 구조 │ 층수: 지하 1층·지상 5층 │ 총면적: 5,094m² │ 설계: 필립 스탁
실시 설계·감리: 글로벌 인바이어런먼트 싱크 탱크 │ 시공: 오바야시·가지마·도부야치다 공동 기업체 │ 준공: 1989년

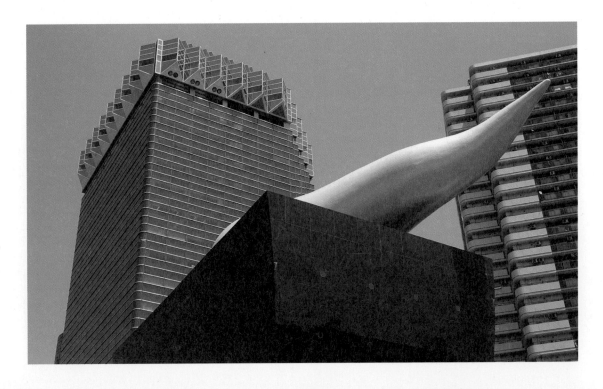

스미다 강을 사이에 두고 아사쿠사 건너편 강가에 유난히 눈에 띄는 건물군이 있다. 높다란 금색 유리 커튼 월 빌딩은 아사히 맥주 본사가 들어 있는 '아사히 맥주 타워'이고, 그 옆에 있는 검은 돌로 덮인 몸체에 불꽃 모양 오브제를 올린 건물은 비어홀 '슈퍼 드라이 홀'이다. 쌉쌀한 맥주 '슈퍼 드라이'가 히트하고 아사히 맥주가 한창 점유율을 쭉쭉 늘려가던 1989년에 두 건물이 동시에 완성되었다.

대지는 원래 아사히 맥주 공장이 있던 자리. '리버 피어 아즈마바시'라 명명된 재개발 지역에 아사히 맥주 건물 외에 스미다 구청, 다목적 홀, UR 도시기구의 집합 주택 등이 들어섰다. 아사쿠사 쪽에서 바라보면 이 건물들 사이로 마침 건설중인 도쿄 스카이트리도 보인다.(도쿄 스카이트리는 2012년 2월에 완공되었다.—편집자) 그런 이유도 있어 카메라를 든 관광객 수가 갑자기 늘어났다.

하지만 그 건축답지 않은 이상한 디자인을 비판적으로 보는 시선도 적지 않다. 예를 들어 2005년에 저명한 도시계획학자와 건축가 등으로 이루어진 '아름다운 경관을 만드는 모임'에서 이 건물을 '나쁜 경관 100경'의 하나로 꼽았다.

완성 당시에는 사람들의 눈을 놀라게 했을 것이다. 하지만 이제 이 풍경을 아사쿠사에 없어서는 안 될 것으로 생각하는 사람이 많지 않을까? 런던에도 파리에도 상하이에도 세계 주요 도시에는 강 건너에서 도시 경관을 즐기는 장소가 있다. 그런데 고도의 경제성장 후, 도쿄에는 그런 장소의 대부분이 사라졌다. 그것을 부활시킨 것만으로도 이 건물군은 평가할 만하다.

외국인 건축가의 활약

타워는 닛켄 설계, 홀은 필립 스탁이 설계했다. 닛켄 설계는 일본 최대의 설계 사무소이므로 새삼 설명할 필요도 없을 것이다.

한편 스탁은 프랑스를 본거지로 활약하는 디자이너로 건축, 인테리어, 손목시계, 칫솔에 이르기까지 폭넓은 분야를 다루고 이제는 전 세계에서 주목을 받는 존재이다. 그러나 이 건물을 설계하기 시작한 1980년대 중반은 파리에서 했던 카페 인테리어가 유행에 민감한 사람들 사이에서 차츰 화제가 되던 무렵이었다. 건축에서는 거의 실적이 없었다. 그런 외국인 건축가에게 기업 이미지를 대표하는 건물 설계를 맡겼으니 당시 아사히 맥주는 참으로 용기가 넘쳤다.

다만 당시 상황을 돌이켜보면 외국인 건축가에게 설계를 의뢰한 프로젝트가 그 밖에도 많이 있었다.《닛케이 아키텍처》1988년 8월 8일호와 8월 22일호에는 2호 연속으로 외국인 건축가 프로젝트를 특집으로 실었다. 거기에

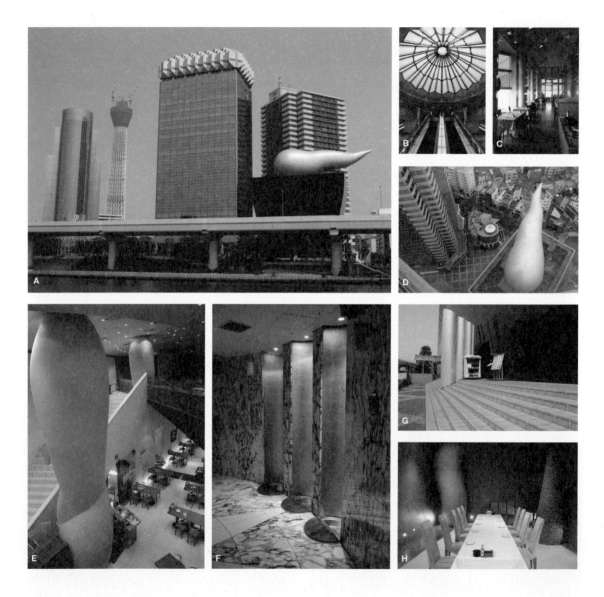

A 스미다 강을 사이에 두고 건너편 강가에서 본 리버 피어 아즈마바시. 건물은 왼쪽부터 스미다 구청, 도쿄 스카이트리(공사중인 모습), 아사히 맥주 타워와 홀, UR의 임대 '라이프 타워'. | **B** 타워 21층, 전망 레스토랑의 통층 구조 홀. | **C** 타워 22층의 전망 레스토랑 '라 라나리타'. | **D** 타워에서 내려다본 홀. | **E** 홀 1-2층은 맥주 홀 '플람 도르'. | **F** 맥주 홀 화장실(소변기). 홀 화장실 디자인은 각층 모두 공을 들였다. | **G** 맥주 홀 입구. | **H** 홀 3층 연회장.

나오는 건축가는 스탁 외에도 리처드 로저스Richard Rogers, 알도 로시Aldo Rossi, 에밀리오 암바스Emilio Ambasz, 로버트 A. M. 스턴Robert A. M. Stern, 피터 아이젠만Peter Eisenman, 자하 하디드Zaha Hadid 등 실로 화려하다.

거장에서 신예까지 수많은 외국인 건축가가 일본에서 작품을 실현했지만 각각을 보면 그 건축가의 대표작이라고 할 만한 것은 그다지 많지 않다. 가까이 있으니 일본인이라면 보아둔다는 수준의 작품이 대부분이다. 그런 가운데 슈퍼 드라이 홀이 스탁의 대표작이라는 데 이의를 품을 사람이 없을 것이다. 이 시기의 외국인 건축가가 이룩한 최고의 작품이며 세계에 자랑할 수 있는 건축이다.

오리 같은 포스트모던?

그런데 포스트모던 건축의 흐름 속에서는 이 작품을 어떻게 평가할 수 있을까?

미국의 건축가 로버트 벤투리는 저서 『라스베이거스의 교훈Learning from Las Vegas』에서 '장식된 오두막decorated shed'과 '오리duck'라는 대비로 건축을 설명했다. 화려한 간판을 설치해 눈길을 끄는 라스베이거스의 대로변 상점이 본체 건물 자체는 평범한 작은 건물이라는 점에 주목하고 공감하는 한편, 모더니즘 건축은 표면적으로 장식을 거부하면서도 실은 전체가 하나의 상징이 되어버렸고 그

것은 건물 자체가 오리 모습인 간이식당과 다르지 않다는 것이다. 대담한 모더니즘 비판이 널리 영향력을 떨치면서 '장식된 오두막'이 포스트모던 건축에서 하나의 모델이 되었다.

그러면 아사히 맥주 건물은 '장식된 오두막'인가? '타워'는 전체가 맥주를 가득 부은 잔을 연상시키며 '홀' 쪽은 금색 불꽃이 휘날리는 양초처럼 보인다. 어느 쪽도 '장식된 오두막'이라기보다는 '오리'에 가깝다. 그렇다 해도 모던 건축이라고는 도저히 말할 수 없다. '오리인데 포스트모던'. '깊은 맛이 있는데 뒷맛도 깔끔하다'처럼 언뜻 보기에 모순된 존재가 이 건축이다.

'오리적 포스트모던'이라는 장르를 신설해야 할까? 아니, 지금은 이런 건축을 지시하기에 최적인 말이 고안되었다. '아이콘 건축'이다. 실례로는 로켓처럼 생긴 스위스리 본사(노먼 포스터 설계, 2004년)나 뫼비우스의 띠 같은 모습의 CCTV(렘 콜하스 설계, 2008년) 등을 들 수 있다.

아사히 맥주 건물도 그 계보에 있다. 그것은 너무 이른 아이콘 건축이었다. 그렇게 생각하면 이해가 간다.

아사쿠사 아즈마바시는 요즘 많은 관람객이 넘친다. 도쿄 스카이트리가 아사히 맥주 타워와 홀라 나란히 보이기 때문이다.

맥주잔과 불꽃. 이 정도로 구상적인 비유 건축은 달리 없지 않을까?

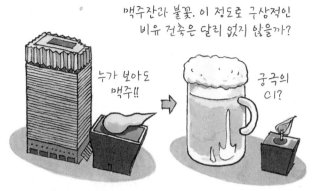

누가 보아도 맥주!!

궁극의 CI?

아즈마바시

이렇게 주목을 받는 것은 완성 이래 20년 만? 조금 멋쩍은 듯하다.

스미다 강

아즈마바시

문단 입대 광장 스미다 구청 홀

이 일대에는 메이지 42년(1909년)에 만들어진 맥주 공장과 비어홀이 있었다. 공장이 폐쇄된 뒤, 관민 공동으로 재개발되었다. 그래서 하나하나의 디자인이 제각각이다.
그러나 아사히 맥주의 두 건물은 강렬한 개성으로 조화가 어떤지를 말할 차원을 넘어서버렸다.
"아예 모난 돌은 정 맞지 않는다?"

잔의 거품 부분은 스테인리스 커튼 월. 호박색 거울 유리는 시험 제작을 거듭해 맥주다움을 얻어냈다.

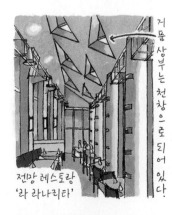

거품 상부는 천창으로 되어 있다

전망 레스토랑 '라 라나리타'

참고로 이 레스토랑은 도쿄 스카이트리가 잘 보인다 해서 대인기.

오옷.

이 자리가 제일 인기입니다.

아즈마바시 홀의 금색 오브제는
언제 보아도 반짝반짝한 느낌이다
(이만큼 눈에 띄는 모습인데 더러워져 있다면
비난이 요란할 것이다).

덧붙여 이전에는 연 1회
'빌딩 청소 달인'이 밧줄에
매달려 세척했다.
　2005년에 코팅(친수성 도장 피막)을
시행하고부터는 더러움을
타지 않게 되어 최근 2년간은
세척하지 않았다고 한다.
코팅이란 대단하네.

이전의 청소 풍경

특히 안쪽이 큰일이었다.

이 오브제는 설계자(스탁)에 따르면 '불꽃'이지만 이것을 보는
어린이는 반드시 이렇게 말한다.

아,
황금 똥!

똥!
똥!

우리 딸도 그랬다.

필립　　스탁

아니야,
아니야.

오브제가 좋이로 만든
소품처럼 보이지 않는 것은
기단 부분(검정 화강암을 붙인) 시공의
높은 정밀도에 힘입은 바가 크다.

실로 우아한 곡선!

건축가 가운데는 이 홀을
"건축이 아니다"라고 말하는 사람이 있다.
거리의 상징으로서 이만큼 정착했는데
어째서인가?
스탁이 제품 디자이너라서?
아니면 오브제 속이
비었기 때문에?

건축이란 무엇인가?
이것은 건축인가?

속 빔

둘째
썰기한
강철판을
용접

기계 창고
행사 홀
의회장
비어 홀
비어 홀
주방

비어 홀

비어 홀

그럼
이렇게 하면
'건축'이려나?

선입관이 없는 아이들은 한순간에 받아들이고
지식이 가득한 건축가는 모종의 저항감을 품는다.
아즈마바시 홀은 실로 심오한
'건축(미야자와는 굳이 그렇게 부르고 싶다)'이다.

1989

하세가와 이쓰코 건축계획공방

가나가와 현

알루미늄에 뚫린 구멍, 구멍, 구멍

쇼난다이 문화센터 | 湘南台文化センター — Shonandai Culture Center

소재지: 가나가와 현 후지사와 시 쇼난다이 1-8 | 구조: 철근 콘크리트 구조·일부 강구조·철골 철근 콘크리트 구조 | 층수: 지하 2층·지상 4층
총면적: 1기=1만 1,028m², 2기=3,417m² | 설계: 하세가와 이쓰코 건축계획공방 | 구조 설계: 기무라 도시히코 구조설계사무소
설비 설계: 이노우에 연구실(공기 조절·위생), 세쓰비케이카쿠(전기) | 시공: 오바야시구미 | 준공: 1기=1989년, 2기=1990년

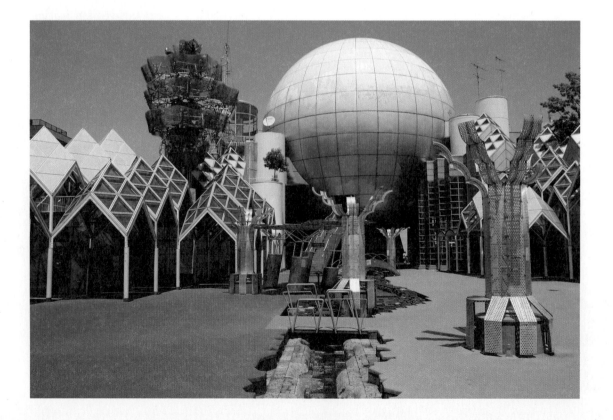

오다큐 선과 요코하마 시영 지하철이 연결되는 쇼난다이 역. 고층 주택과 상업 시설로 둘러싸인 교외 터미널에서 도보로 금방 도착하는 곳에 그 건물이 있다. 은색 작은 지붕이 이어지고 그 안쪽으로 보이는 거대한 구체. 쇼난다이 문화센터이다.

공의 안은 천체투영관과 시민 극장이다. 이 건물은 그밖에 어린이관, 공민관, 시청 출장소 등의 기능을 담았다. 어린이관은 참가형 어트랙션이 펼쳐진 전시 공간, 공작이나 실습에 참여할 수 있는 워크숍실 등으로 이루어진다. 우주 극장이라 명명된 천체투영관도 어린이관 시설이다. 시민 극장은 원형 무대를 갖춘 독특한 형식의 극장이다. "이 형식을 잘 살리는 공연을 하기가 어렵다"라고 관리자가 밝히지만 가동률은 높다고 한다.

사실 이 건물은 밖에서 본 인상보다 훨씬 크다. 상당한 바닥 면적이 지하에 묻혀 있다. 그리고 지상부는 개울이나 옥외 극장 등도 배치된 광장으로 개방되었다. 건물 옥상에도 빠져나갈 수 있는 동선이 빙 둘러싸는데 그 길을 돌아다니는 것만으로도 즐겁다.

곳곳에 나타나는 철근 콘크리트 벽면은 컬러 콘크리트로 지층처럼 표현되었다. 광장에는 알루미늄 펀칭 메탈(punching metal: 얇은 금속판에 여러 가지 모양으로 구멍을 뚫은 것—옮긴이)로 만든 나무들이 늘어서 있다. 배경이 되는 천창과 캐노피의 지붕군도 마치 수목이 우거진 산 같다.

설계자 하세가와 이쓰코長谷川逸子는 이 건물을 '제2의 자연으로서의 건축'이라는 말로 설명했다.

일본 포스트모더니즘의 총집합

설계자 선정에는 공개 제안서 모집이 시행되었다. 큰 주목을 받은 설계 경기여서 젊은이부터 베테랑까지 폭넓은 세대의 건축가가 여기에 참가했다. 하세가와는 215안 가운데 1등을 따냈다.

하세가와는 1941년에 태어나, 1980년대 포스트모던 건축을 짊어진 모즈나 기코, 이시야마 오사무, 이시이 가즈히로, 이토 도요와 같은 세대에 속한다. 그들은 사람을 놀라게 하는 작풍으로 '노부시'(野武士: 산야에 숨어서 패잔병 등의 무기를 빼앗아 무장한 무사나 토착민 무리—옮긴이)라 불렸지만 하세가와가 그 일원으로 다루어지는 경우는 적다. 여성에 대해 '노부시'는 실례된다는 배려가 있기도 하고 작풍이 분명히 다르다는 인식도 있을 것이다.

그러나 새삼 다시 보면 그들이 했던 1980년대 포스트모던 건축과 생각보다 공통점이 많다. 예를 들어 '지구의, 우주의'라 이름 붙여진 구체 조형은 모즈나 작품의 우주론과도 통하며 미장과 기와의 마무리는 이시야마의 '이즈 조하치 미술관(1984년, 78쪽)'을 떠올리게 한다. 이것들을 인용이라고 파악한다면 이시이 가즈히로의 기법과도

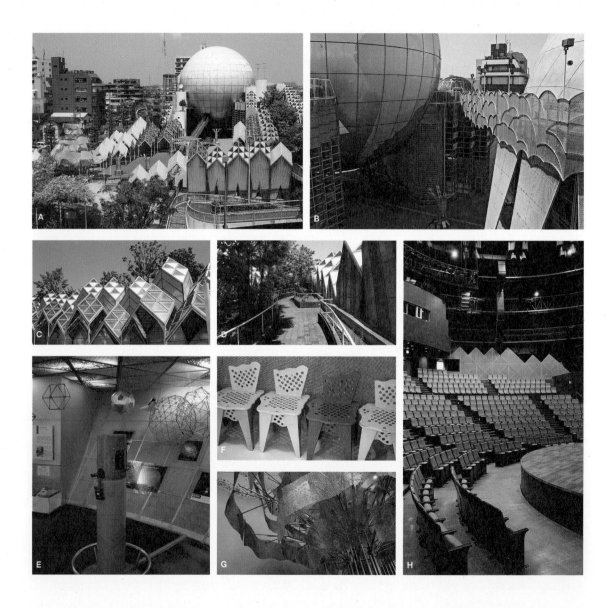

A 남쪽에서 본 전경. | **B** '지구의(천체투영관, 왼쪽 건물)'와 '우주의(시민 극장, 오른쪽 건물)' 사이를 건너는 다리. | **C** 마을 이미지를 연상시키는 작은 지붕군. | **D** 건물 옥상을 돌아다니며 구경하는 동선. | **E** 어린이관 2층 화랑. | **F** 유리구슬이 박힌 어린이관 의자. | **G** 숲을 재현한 전시 홀 수목. | **H** 시민 극장 내부. 원형 홀.

관련되며 작은 지붕의 연결은 노부시와는 다르지만 하라
히로시의 집락 건축을 연상시킨다. 그런 의미에서 이 건
축은 일본 포스트모더니즘의 총집합인 셈이다.

다른 한편으로 이 건축은 나중에 태어날 건축 디자인을
앞질러 갔다. 펀칭 메탈이나 유리처럼 들여다보이는 소재
는 1990년대 건축에 많이 사용된 것이고, 건물을 지하에
묻는 기법은 구마 겐고 등이 1990년대 중반에 한창 몰두
한 기법이다. 쇼난다이 문화센터는 1980년대와 1990년
대를 연결하는 관절의 위치에 있는 건축이며 그 방향을
바꾼 작품으로 파악할 수도 있을 것이다.

--

펀칭 메탈의 이중성

--

다양한 특징이 혼재하는 건물이지만 그중에 가장 특징
적인 소재라고 한다면 펀칭 메탈일 것이다. 이 건물에는
외관에서 인테리어까지 곳곳에 펀칭 메탈이 사용되었다.

이 재료는 이토 도요도 애용했다. 이토와 하세가와는
같은 해에 태어나 함께 기쿠타케 기요노리 밑에서 수행
한 동지 관계이다. 펀칭 메탈에 관심을 둔 것도 일치하는
데 사용법은 조금 다르다. 레스토랑 노매드(1986년)와 요
코하마 바람의 탑(橫浜風の塔, 1986년)을 보면 알 수 있듯이
이토는 건축을 공허하고 현상적인 것으로 인식해 그 형
태를 없애기 위해 펀칭 메탈을 사용한다. 그에 비해 하세

가와는 이 소재로 지붕 모양, 수목, 구름 등 상징적인 형
태를 만들어버린다. 그 언저리에서 양자의 태도 차이가
엿보인다.

그렇다 해도 왜 그들은 펀칭 메탈이라는 소재에 이토록
집착했을까?

펀칭 메탈은 빛과 공기의 투과를 조절한다. 차단하는
동시에 통하게 한다는 모순된 기능을 겸비한 소재이다.
이것을 살려 창밖으로 시선을 제어하는 막으로 이용하기
도 했을 것이다. 그러나 들여다보이는 금속 소재라면 라
스(lath: 모르타르를 바를 때 기초로 이용하는 그물 모양의 철망—
옮긴이)도 있다. 하지만 그들은 둥근 구멍이 뚫린 펀칭 메
탈을 특별히 고집했다.

그 이유는 시각적인 인상 때문일 것이다. 알루미늄의
둔한 광택은 '냉정한' 느낌이지만 무수히 뚫린 구멍은 물
방울무늬로 '귀여운' 느낌을 자아낸다. 기능만이 아니라
외형으로도 모순인 성질을 겸비한 것이 이 소재이다.

그 밖에도 이 건축에는 다양한 이항 대립이 담겨 있다.
'인공과 자연' '금속과 흙' '복잡함과 단순함' '동그라미와
세모' 등. 그것들은 통합하지 않고 공존한다. 그런 이중성
을 상징하는 재료로서 펀칭 메탈은 이 건물을 뒤덮는다.

소설과 영화를 즐기는
방법에는 '작가의
세계관에 빠져든다'라는
것이 있다. 현실 세계의
이웃에 있는 평행 우주를
들여다보는 듯한 설렘.

이 쇼난다이 문화센터는 결국
'역에서 5분 거리인 평행 우주'.
1980년대 하세가와 이쓰코의
세계관에 푹
빠져든다.

이것이
공공 건축?
믿을 수 없어.

←쇼난다이 역 방향

역 방향에서 온 방문객을
맞이하는 것은 펀칭 메탈 숲.

평행 우주의
앨 리 스

세 행성 사이를
빠져나가는 다리.

옥상을 돌아다니며 구경하는
길에는 삐쭉삐쭉한 지붕과
삐쭉삐쭉한 식물.

어이!

총총

기다려.

이 건물을 꼭 팀 버튼 Tim Burton
에게 보여주고 싶다!

오!
원더랜드!

영화 〈이상한 나라의 앨리스 Alice in Wonderland〉 감독

이 시설을 언뜻 보아서는 기능이 무엇인지 전혀 알 수 없지만 실은 상당히 밀도가 높은 복합 문화시설이다.

우주의 (극장)

지구의 (천체투영관)

사무소

화랑

어린이관

1층

지하 1층

담화실

공민관 홀

지하 2층

지하 주차장

시설 대부분은 지하에 묻혀 있어 보이지 않는다.

지하지만 빛이 들어오는 체육관

게다가 옥상을 빙 돌아다니며 둘러보게 되어 있다.

같은 설계자의 니가타 시민예술문화회관 新潟市民芸術文化会館, 1998 을 방불케 하는 랜드스케이프 건축.

평행 우주를 몸에 걸친 농후한 일상

어린이관의 상징 나무는 역시 펀칭 메탈로 만들어진 것.

바닥까지 펀칭 메탈인 것에는 깜짝 놀람.

거대한 지구의 아래에서 소녀들이 춤 연습에 열중. 초현실적인 광경.

취재한 날에 비가 내려서 이런 일상도 살짝 엿보았다.

비가 새고 있습니다. 볼펜을 끼려 죄송합니다.

어린이들은 '금속의 대자연'에서 난리 법석.

지역 주민에게는 공중에 뜬 지구가 이미 일상. 아무도 신경쓰지 않는다.

들르는 곳

1989

안쪽까지 깔끔하게
정리하는 능력

도쿄 가사이 임해수족원

東京都葛西臨海水族園
Tokyo Sea Life Park

소재지: 도쿄 도 에도가와 구 린카이초 6-2-3
구조: 철골 철근 콘크리트 구조·일부 철근 콘크리트
구조·강구조 | 층수: 지상 3층 | 총면적: 1만 4,772㎡
설계: 다니구치 건축설계연구소
시공: 하자마·도아·고구네·나카자토 공동 기업체
준공: 1989년

다니구치 건축설계연구소

도쿄 도

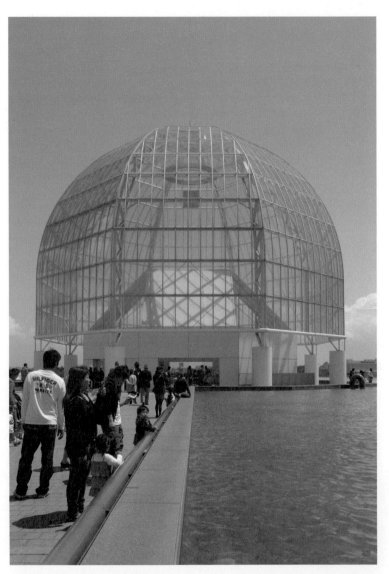

평면은 원. 동선 어딘가에 무리가 생길 법도 한데 흐르듯이 자연스럽게 전시를 볼 수 있다. 마지막에는
사육 시설도 보여준다. 끝까지 산뜻한 다니구치의 미학.

수족관을 좋아해서 일본에 있는 많은 수족관을
직접 가보았지만 '건축'으로서의 완성도는
이곳을 능가할 만한 곳이 없는 듯하다.

→ 유리 돔과 수반으로 구성된
옥상 광장에 확 마음을 빼앗겼다.

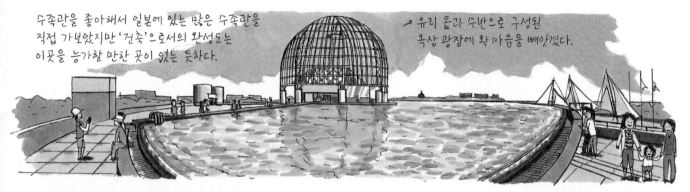

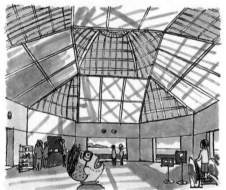

사실 이 유리 돔은 특별한 기능이 없다.
매표소는 앞쪽의 입구 광장에 있고
유리 돔은 순수하게 공간을 즐기기 위한 공간.
그런 의미에서 포스트모던적?

다랑어 시어터 수반 상어
아쿠아 시어터 다랑어 세계의 바다 도쿄의 바다 입구 광장

물론 기능주의 건축으로서도 일급품. 특히 감탄한 것은
여러 높이에서 수조를 넓여주는 능숙한 단면 계획.

다랑어 수조는 도넛 모양으로
수조 안쪽과 바깥쪽 각각 여러 가지
높이에서 물고기를 바라볼 수 있다.

〈물가의 생물〉 전시는 완만한 계단 모양.
키가 작은 아이들도 편안한 자세로
수조를 들여다볼 수 있게 되어 있다.

'도쿄의 바다'를 2층에서 본다.

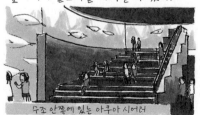

수조 안쪽에 있는 아쿠아 시어터

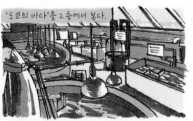

건축인으로서 가장 마음에 와 닿은
부분은 사육 시설을 위에서 볼 수 있는 것.
이것이 바로 교육!

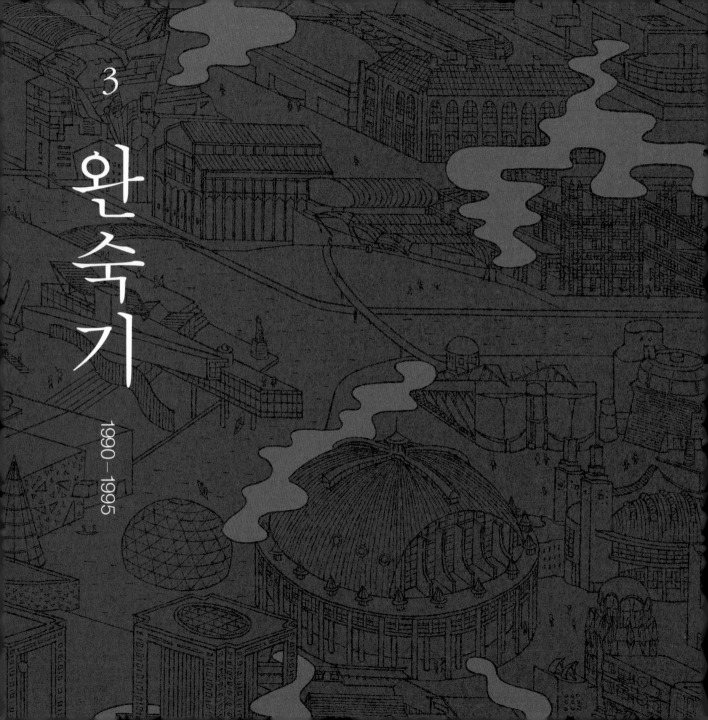

3

완
숙
기

1990—1995

1990년대에 들어서자 거품 경기도 급속히 시들어버린다.
민간 건축 프로젝트는 단숨에 수가 줄어들지만 규모가 큰 리조트 개발 등은 시기가
지연되어 이 무렵에야 완성됐다. 한편 공공 건축 쪽은 경기 부양 효과를 기대해 오히려
활발해졌다. 그렇게 해서 건축계는 거품의 여운을 즐겼다. 다만 역사 양식을 모티프로 한
종래와 같은 포스트모던 건축은 현저히 줄어들고, 복잡하고 사나운 해체주의풍 디자인이
늘어났다. 회복을 기대했던 경기는 언제까지나 부활하지 않고 일본은 장기 불황에 돌입.
아울러 건축은 모던으로 회귀한다. 포스트모던 건축에서 이 시기는 마지막으로 큰
꽃송이를 피운 짧은 여름이었다.

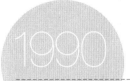

1990

와타나베 마코토 / 아키텍츠 오피스

도쿄도

건담 시부야에 서다

아오야마 제도전문학교 1호관 │ 青山製図専門学校1号館 Aoyama Technical College

소재지: 도쿄도 시부야구 우구이스다니초 7-9 │ 구조: 철근 콘크리트 구조·일부 철골 철근 콘크리트 구조·강구조 │ 층수: 지상 5층 │ 총면적: 1,479m²
제작: 롯코 R&D │ 설계: 와타나베 마코토 / 아키텍츠 오피스 │ 구조 설계: 다이이치 구조 │ 설비 설계: 가와구치 설비연구소·야마자키 설비설계사무소
시공: 고노이케구미 │ 준공: 1990년

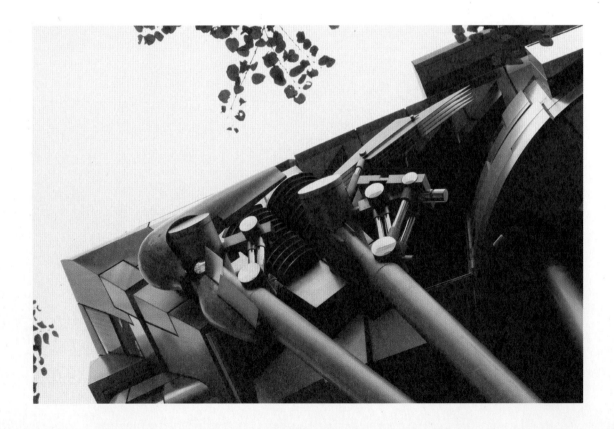

강렬한 인상이다. 거대한 기계 같은 몸통 위에 알과 더듬이가 얹혀 있다. 상식에서 동떨어진 외관을 가진 이 건물은 도쿄 시부야에 있는 건축 전문학교 '아오야마 제도전문학교'의 1호관이다.

원근감을 착각하게 하는 듯한 입구 문을 들어서면 현관 홀의 천장도 기울어져 있다. 내부에는 1층에 사무실과 도서관, 지하 1층과 2–5층에는 교실이 있다. 곳곳에 비스듬한 벽이 나타나지만 외관의 인상에 비하면 지극히 정상적이다. 최상층 라운지에는 학생이 만든 건축 모형이 즐비하다.

이 학교 건물 건설이 계획된 1980년대 말은 거품경제가 한창일 때였다. 건축업계에서는 일손 부족이 문제였다. 건축 전문학교도 학생 수가 늘어나는 시기여서 이 기회를 잡은 학교에서는 국제 공개 모집이라는 수단으로 간판이 될 새 학교 건물을 기획한다.

심사위원장은 건축설계 공모 연구자로도 알려진 오미 사카에近江榮 니혼 대학교 교수(당시). 그 밖에 이케하라 요시로池原義郎, 야마모토 리켄山本理顕이 건축가로서 심사위원에 이름을 올렸다. 소규모 민간 건물이면서 본격적인 심사 체제였다. 87개 응모안에서 일등을 차지한 것은 이소자키 아라타 아틀리에 출신인 와타나베 마코토渡辺誠. 당시 삼십대 후반으로, 건축 실적은 거의 없었다.

의욕적인 클라이언트가 야심에 찬 건축을 계획하고 거기에 젊은 건축가가 등용되어 세상 속으로 나간다. 호경기의 혜택을 젊은 건축가가 최대한으로 누릴 수 있었던 시기였다는 생각이 든다.

건물 앞에는 지금도 카메라를 든 건축 애호가들이 끊이지 않는다. 진학 안내 설명회에서도 학교 건물 사진을 보여주면 "우와~"라는 반응이 있다고 한다. 건축계에 학교의 존재를 알리고 입학 희망자에게 강하게 어필하는 효과에서 그 경제적 가치는 헤아릴 수 없을 것이다.

--
몇 안 되는 해체주의 실현 사례?
--

이제부터는 1990년 이후에 완성된 건물을 다루려 한다. 숙성기라고도 부를 만한 이 시기 건축은 과거의 건축 양식을 인용하는 포스트모던을 끌고 가면서도 그것이 성에 차지 않는 건축가들이 다음의 양식을 모색하고 있었다.

새로운 세력의 하나가 해체주의deconstructivism, 이른바 '데콘'이다. 탈구조주의라고도 번역되는 건축 디자인 장르로, 비스듬한 벽과 바닥, 예각적이고 단편화된 형태, 복잡하게 뒤얽힌 축선 등이 특징이다. 그때까지 주류였던 포스트모던이 일반인에게도 친숙하고 알기 쉬운 건축을 지향했던 반면, 해체주의는 엘리트주의적이고 문턱이 높은 건축이었다. 프랑스의 자크 데리다Jacques Derrida나 미국의 폴 드 만Paul de Man 같은 철학자, 문학 비평가의 일견

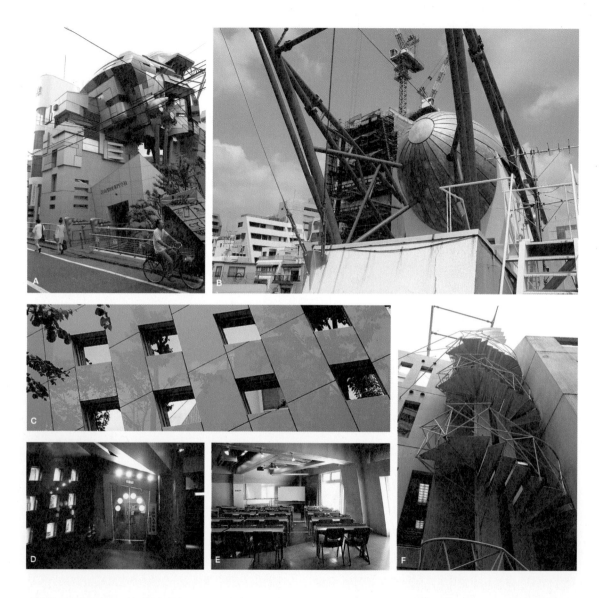

A 전경. 도쿄 시부야의 소규모 건물이 빽빽이 들어찬 지역에 있다. | **B** 옥상부. 타원 회전체 오브제는 고가수조, 빨간 안테나는 피뢰침 기능을 한다. | **C** 입구 부분의 외벽. 원근법을 강조하듯이 전체가 비뚤어져 있다. | **D** 현관 홀 내관. 천장이 비스듬하다. | **E** 5층 남쪽 프레젠테이션 룸. 교실로 사용된다. | **F** 뒤쪽(남쪽) 외부 계단. 벽면에는 노랑과 파랑 줄무늬.

난해한 이론과 결부되었기 때문이다.

해체주의가 건축계에 출현한 것은 1980년대 전반부터로, 1988년에 뉴욕현대미술관에서 열린 〈해체주의 건축Deconstructivist Architecture〉전이 그것을 널리 알렸다. 이 전시에 참가한 피터 아이젠만, 다니엘 리베스킨트Daniel Libeskind, 자하 하디드Jaha Hadid, 쿱 힘멜블라우Coop Himmelbau 등이 해체주의 작가로 여겨졌다.

아오야마 제도전문학교로 이야기를 돌리면 그 비스듬한 벽과 천장, 칼로 가른 듯한 개구부, 길게 뻗은 돌기 등이 해체주의 건축과 공통된다. 일본에 몇 안 되는, 게다가 초창기 해체주의 실현 사례로 평가하고 싶은 곳이다.

다리가 달린 모빌슈트

그러나 이 건축은 결국 다른 호칭으로 친숙해진다. '건담 건축'이다. 말할 것도 없이 〈기동전사 건담機動戦士ガンダム〉(1979년)으로 시작하는 일련의 애니메이션 작품에 나오는 거대한 로봇을 연상시키는 데서 붙은 이름이다.

실버 메탈릭을 기조로 한 겉모양은 건담이라기보다 우주형사물(예를 들면 〈우주형사 갸반宇宙刑事ギャバン〉 등)에 가깝지 않은가 등 세부에 집착한다면 다른 의견도 있을지 모른다. 그러나 마찬가지로 '건담 건축'이라고 불리는 다카마쓰 신高松伸이나 와카바야시 히로유키若林広幸의 건축이

복고적인 기계를 본뜬 것에 비해('철인 28호 건축'이라 부르는 편이 좋겠다.) 아오야마 제도전문학교는 근미래의 기계를 느끼게 하는 점에서 건담 성격이 강하다.

건담의 높이는 18미터라는 설정이므로 사실 이 건물과 거의 같다. 2009년 도쿄 오다이바에 실물 크기 건담 상이 전시되어 화제가 되었지만 그 이전에는 이 건물이야말로 '리얼 건담'이었다.

〈기동전사 건담〉의 유명한 장면이 떠오른다. 등장인물 샤아 아즈나블이 신형 모빌슈트에 다리가 달리지 않은 것을 보고 지적하자 기술자는 "다리 따위는 장식입니다. 높은 분은 모를 거예요"라고 받아친다. 우주 공간에서 싸우는 기체에 확실히 다리는 필요 없을지도 모른다. 그래도 다리는 달린 쪽이 근사하고 실제로 건담을 비롯한 모빌슈트 대부분에 다리가 있다.

이 건축 또한 기능과는 그다지 관계없는 것이 이것저것 붙어 있다. 하지만 그 역시 필요한 것들이다. 건담의 다리처럼.

이 건물은 내가 《닛케이 아키텍처》에 배속된
1990년 봄에 완성되었다. 문과 출신이었던 나는
당시 이 건물을 보고

허, 이것이
최첨단 건축인가?

잘 모르겠어.

라며 물러나고
말았다.

건축 초심자

20년 만에 방문한 아오야마 제도전문학교는
주변 주택가와 뜻밖에
잘 어울렸다.

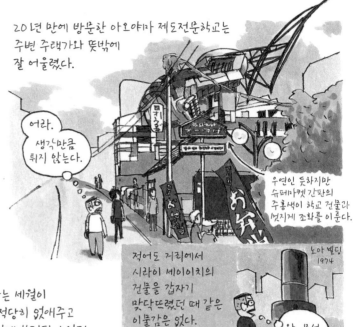

어라.

생각만큼
튀지 않는다.

우연인 듯하지만
슈퍼마켓 간판의
주홍색이 학교 건물과
멋지게 조화를 이룬다.

적어도 거리에서
시라이 세이이치의
건물을 갑자기
맞닥뜨렸던 때 같은
이물감은 없다.

노아 빌딩
1974

와, 묘석.

피뢰침

고가수조

20년이라는 세월이
소재의 광택을 적당히 없애주고
원래 부품이 미세하게 변절되어 있던
덕분이라 생각된다.

각각의 부품이 완전히
'장식'이라는 것은 아니다.
빨간 더듬이는 피뢰침,
은색 럭비공은
고가수조이다.

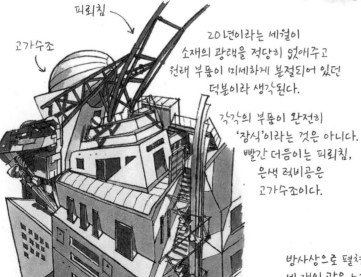

방사상으로 펼쳐진
세 개의 관은 5층 진동 방지
구조재이기도 하다.

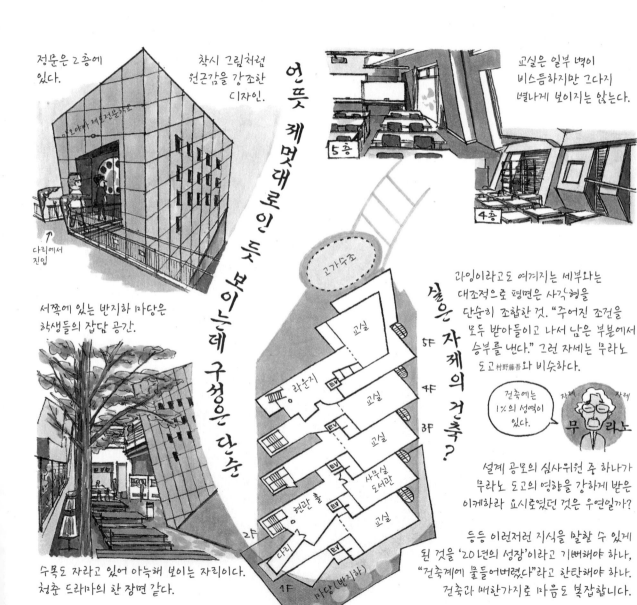

정문은 2층에 있다.

착시 그림처럼 원근감을 강조한 디자인.

언뜻 제멋대로인 듯 보이는데 구성은 단순

실은 자제의 건축?

교실은 일부 벽이 비스듬하지만 그다지 별나게 보이지는 않는다.

5층

4층

서쪽에 있는 반지하 마당은 학생들의 잡담 공간.

고가수조

5F 교실

4F 라운지 EV 교실

3F EV 교실

사무실 도서관 EV

2F 현관 홀 EV 교실

다리 EV

1F 마당 (반지하)

라잉이라고도 여겨지는 세부와는 대조적으로 평면은 사각형을 단순히 조합한 것. "주어진 조건을 모두 받아들이고 나서 남은 부분에서 승부를 낸다." 그런 자세는 무라노 도고 村野藤吾 와 비슷하다.

건축에는 1%의 성역이 있다.

자제 자제

무 라 노

설계 공모의 심사위원 중 하나가 무라노 도고의 영향을 강하게 받은 이케하라 요시로였던 것은 우연일까?

등등 이런저런 지식을 말할 수 있게 된 것을 '20년의 성장'이라고 기뻐해야 하나, "건축계에 물들어버렸다"라고 한탄해야 하나. 건축과 마찬가지로 마음도 복잡합니다.

수목도 자라고 있어 아늑해 보이는 자리이다. 청춘 드라마의 한 장면 같다.

다리에서 진입

들르는 곳

1990

'숨겨둔 기술'이라고
얕보지 마라

줄 A

ジュールA

Joule A

소재지 : 도쿄 도 미나토 구 아자부주반 1-10-1
구조 : 철골 철근 콘크리트 구조·강구조
층수 : 지하 4층·지상 11층 | 총면적 : 9,864㎡
설계 : 스즈키 에드워드 건축설계사무소
시공 : 가지마 | 준공 : 1990년

스즈키 에드워드
건축설계사무소

도쿄 도

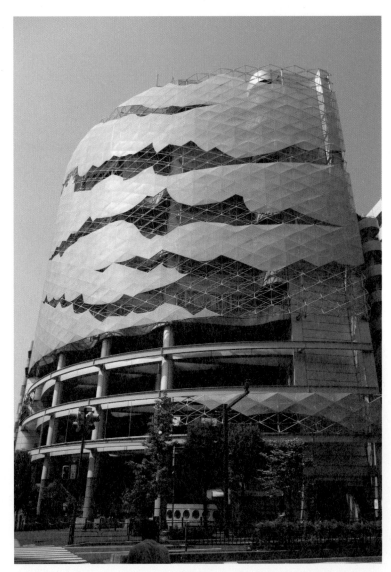

아자부주반 역 앞, 수도 고속도로 옆에 있다. 외장의 펀칭 메탈은 지금도 깨끗이 유지되고 있다.
참고로 아자부주반에는 이소 씨의 사무실도 있다.

외벽에 금이 간 빌딩.
"파사드뿐인 '숨겨둔 기술 건축'이지요?"
라고 치부 당할 듯한 '줄 A'이지만
잘 보면 상당히 숙고한 결과물이다.

고속도로와의 관계를 이만큼 의식한 건물도 드물 것이다.

고속도로에서 볼 때의
상부 파사드(알루미늄 펀칭 메탈)가
인상적인 것은 물론이고
지상(고가도로 아래)에서 볼 때의
저층부 외관도 도시적이어서 멋있다.

이런 느낌.
↓

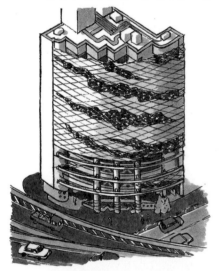

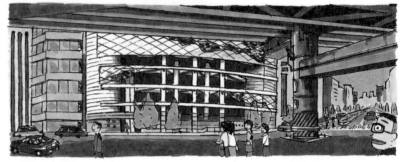

1-3층 통층 구조에서 보면 활처럼 구부러진 철골과 고속도로가 겹친다.

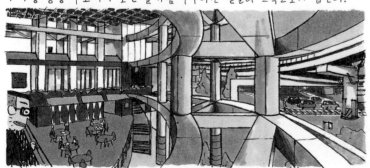

알루미늄 펀칭 메탈에는
고속도로에서 사무실을
들여다보는 시선을
가리는 목적도 있다.

4. 6F

사무실

준공시

숨겨둔 기술 건축? 아니, 아니. 줄 A는 다채로운 재능을 지닌 실력파이다.

1991

증식하고 거대해지는 패턴

도쿄 도청 | 東京都庁舎 Tokyo Metropolitan Government Building

단계 겐조 도시·건축설계연구소

도쿄 도

소재지: 도쿄 도 신주쿠 구 니시신주쿠 2-8-1 | 구조: 강구조·일부 철근 콘크리트 구조·철근 콘크리트 구조 | 층수: 지하 3층·지상 48층 | 총면적: 38만 1,000m²
설계: 단게 겐조 도시·건축설계연구소 | 구조 설계: 무토 어소시에이츠 | 설비 설계: 겐치쿠 설비설계연구소
시공: 다이세이 외 공동 기업체·가지마 외 공동 기업체·구마가이구미 외 공동 기업체 | 준공: 1991년

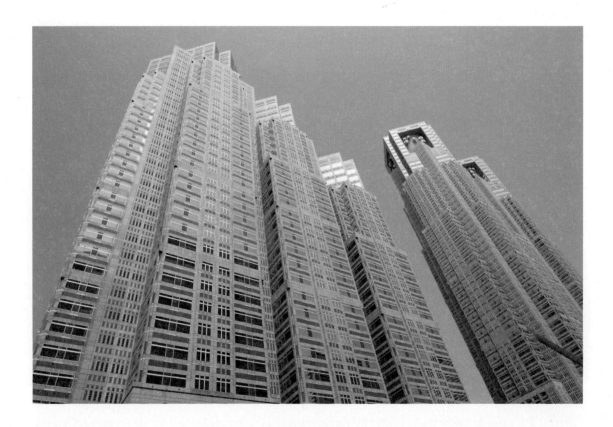

오토모 가쓰히로大友克洋의 『아키라AKIRA』(만화 1982–1990년, 영화 1988년)는 2019년 도쿄를 무대로 한 SF이다. 그 배경에는 초고층 빌딩이 밀집해 있다. 니시신주쿠를 걷다보면 그런 '근미래 도시' 이미지를 떠올리게 된다.

그 서쪽 끝에 도쿄 도청이 서 있다. 도민 광장을 사이에 두고 의회의사당과 마주 보는 쌍탑의 제1청사와 상부가 계단 모양으로 점점 좁아지는 세트백 형태인 제2청사. 그 위용은 준공 후 20년이 지나도 변함없다.

이제는 낯익은 풍경이 되었지만 이 건물이 모습을 드러냈을 때의 위화감은 엄청났다. 1970년대 전반, 니시신주쿠에 초고층 빌딩이 연달아 완성된 때에 '거대 건축 논쟁'이 벌어졌는데 도청에 대한 위화감은 그저 크기 때문이 아니었다. 오히려 크기를 짐작할 수 없는 규모감의 혼란을 수반하는 기묘한 감각이었다. 그 '섬뜩함'은 어디에서 생겨나는 것이었을까?

설계자 단게 겐조는 새삼 말할 필요도 없이 전후 일본을 대표하는 건축가이다. 이 청사가 건립되기 전에 유라쿠초에 있었던 구 도청도 단게가 설계했다. 모두 지명 설계 공모에서 채택된 것이지만 대도시 청사를 두 번이나 설계한 건축가는 세계를 둘러보아도 달리 없을 것이다.

그때까지 단게와 도쿄 도의 관계 때문에 '짜고 치는 판'이라고 뒤에서 수군거리는 소리도 있었다. 그러므로 단게는 이 공모전에서 1등을 차지하는 것만으로 부족했다. 다른 안을 압도적으로 이길 필요가 있었다.

포스트모던으로 전향?

단게가 전력을 쏟아 만들어낸 안은 화려한 외관을 걸쳤다. 복잡하게 얽힌 정상부의 형태. 둘로 나뉘어 솟은 제1청사의 실루엣은 파리 노트르담대성당을 인용한 것이라고도 했다.

외장은 화강암을 가공한 프리캐스트 패널이다. 스웨덴산 로열 마호가니와 에스파냐산 화이트 펄, 두 종류의 농도로 나누어 붙인 섬세한 무늬로 건물 전면을 뒤덮었다. 이것은 에도 문양을 참조한 것이라고 한다.

높이도 이 시점에서 일본 제일이었지만 가스미가세키 빌딩(1968년) 이후 도쿄만 해도 10채 이상의 초고층 건물이 이미 세워져 높이만으로는 눈에 띄지 않게 되었다. 거기에 새로운 방법으로 상징성을 부여하는 데 성공한 것이 단게의 도청안이었다. 그래서 이 안은 보기 좋게 1등을 획득했다.

역사적 건축의 인용이나 장식적인 표층 디자인은 포스트모던 건축의 특징이다. 그러나 단게는 설계 경기 4년 전에 잡지의 대담에서 "포스트모더니즘에 출구는 없다"라고 발언해 물의를 빚었다. 젊은 포스트모더니스트들은 그랬던 단게가 "포스트모던으로 전향했다"라고 힐난했다.

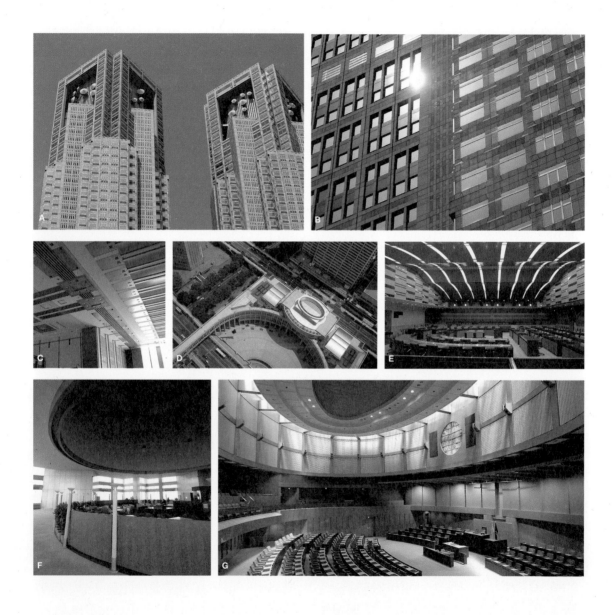

A 제1청사 꼭대기 부분. | **B** 두 종류 농도로 화강암을 나누어 붙였다. | **C** 집적 회로를 떠올리게 하는 제2청사 현관 홀 천장. | **D** 전망실에서 내려다본 의회의사당과 도민 광장. | **E** 의회의사당 위원회실. | **F** 45층 남쪽 전망실에는 카페와 기념품 가게도 있다. | **G** 정측창에서 자연광이 들어오는 본회의장.

그러나 단게 본인은 포스트모던 건축의 의도는 털끝만큼도 없었다고 한다. 청사 정상부의 섬세한 분절은 거대한 부피감을 줄이기 위해서이다. 돌을 붙인 것은 유지비를 낮추기 위해서이다. 화려한 디자인은 전부 모더니즘적인 합리적 설명이 첨부된 것이었다.

단게는 변하지 않았다. 그렇게 말하고 다시 보면 이 초고층 건물에는 과거 단게 작품의 기법이 여러 가지 간파된다. 10층마다 굵은 대들보를 넣은 슈퍼스트럭처라는 구조 형식은 '도쿄 계획 1960'의 사다리 모양 주요 도로 체계를 수직 방향으로 옮겨놓은 것이고, 제1과 제2로 형태를 바꾸면서 두 건물을 늘어놓는 방식은 요요기 체육관에도 사용한 것이다.

외장의 패턴에 대해서도 에도 문양을 모티프로 했다는 설명과 함께 집적 회로의 확대 사진과도 통한다고 덧붙인다. 청사 2층 로비 주위 천장은 더 곧바로 집적 회로를 연상시키는 디자인이다. 과거의 참조를 기법으로 삼는 포스트모던 건축과 한데 묶이기가 싫었을 것이다.

신청사는 1991년에 준공했다. 자백하자면 당시 막 완성된 도청을 보고 약간 실망했다. 설계 공모전 때 나온 모형을 보고 짙은 색 돌이 붙은 부분에 모두 유리가 들어갈 것으로 생각했는데 실제는 돌을 나누어 붙여 표현한 모양이었다. 이쪽에서 멋대로 한 착각이었고 설계자에게 책임은 없지만 여기에 이 건축을 이해하는 열쇠가 있

다는 생각도 든다.

--

너무 사실적인 모의실험

--

건축 모형은 본래 현실에 지어질 건축을 전제로 그것을 축소해 추상화한 형태로 만드는 모의실험이다. 그러나 이 도청의 모형은 섬세한 외장 무늬까지 정교하게 재현했다. 그렇기에 그것을 그대로 확대만 하면 건축으로 완성될 것처럼 보였다. 모의실험이 현실에 앞서버린 것이다.

작아야 할 것이 뭉게뭉게 부풀어 올라 도시 규모까지 거대해진다. 여기에서 영화 〈아키라〉의 마지막 장면이 떠오른다. 등장인물의 하나인 초능력자 데쓰오는 아이 같은 모습 그대로 거대화해 주위를 집어삼킨다. 그런 이미지가 도청과 겹쳐 떠오른다.

도청에서 느낀 '섬뜩함'의 근원에는 그런 예감이 있었다.

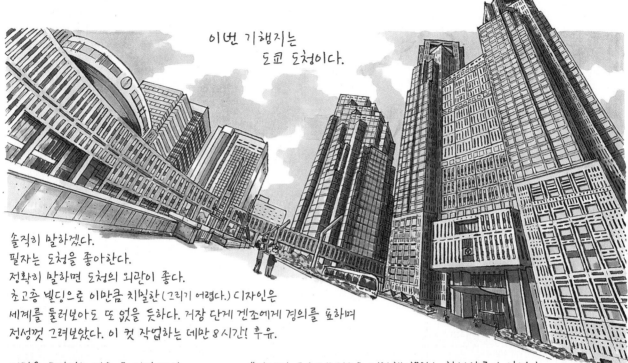

이번 기행지는
도쿄 도청이다.

솔직히 말하겠다.
필자는 도청을 좋아한다.
정확히 말하면 도청의 외관이 좋다.
초고층 빌딩으로 이만큼 치밀한 (그리기 어렵다.) 디자인은
세계를 둘러보아도 또 없을 듯하다. 거장 단게 겐조에게 경의를 표하며
정성껏 그려보았다. 이 컷 작업하는 데만 8시간! 후유.

외관을 특징짓는 것은 두 가지 색의
화강암을 가공한 프리캐스트 패널.

단게 겐조는 '집적 회로 패턴'과 '에도 시대
파사드'에서 힌트를 얻었다고 말한다.

"단게가 포스트모던으로 전향했다"라는 찬반양론이 일었다.
만약 이 파사드가 다른 디자인이었다면…… 것대로 모의 실험을 해보았다.

신주쿠
미쓰이
빌딩풍

소게쓰
회관풍

도쿄모드
학원풍

어느 것이나 다 좋다. 결국 외관이 지닌 매력의 근원은 무늬보다 형태인가?

외관이 멋진 만큼 그 밖에 여러 가지 지적하고
싶은 점도 있다. 예를 들어 도청에 올 때마다
느끼는 것은 정취가 없는 도민 광장.

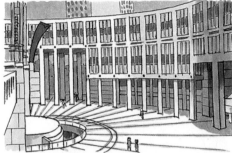

벤치도 그늘도 없어 편안하지 않다.

벚나무를 심으면 쉼터로 확 바뀔 텐데.

지금까지 본 적이 없었지만
회의장은 훌륭하다!
타원형 천장 둘레에
천창이 있어 곡면 벽에
자연광이 드리운다.
역시 내부 공간의 기본은
자연광이다.
덧붙여 회의장은 예약 없이
견학할 수 있습니다.

그것들과는 대조적으로
지나치게 공들인 것이
현관 홀의 천장. 하지만 지금은
조명을 절전 소등하고 있어
매력이 8할은 줄어든 상태.
애초에 이렇게 조명을 이용하는
디자인에 무리가 있었던 것은 아닐까?

제1청사 전망실도 전망은 좋지만
디자인은 어딘가 부족하다.

여기는 통층 구조에 LED를 달아
과수원이라도 만들면 어떨까?

준공시의 천장 (조명 전체 점등)

『미슐랭 그린 가이드』에서 도청이 별 세 개를
획득한 것을 아십니까? 원자력 발전소 사고로
외국인 관광객이 현저히 줄어들었지만
관광 자원으로서 도청의 잠재력은 높다.
이제부터 시작하는 대규모 개수에서는 아무쪼록
건물의 새로운 매력을 끌어내기 바란다.

1991

그리고 모두 가벼워졌다

야쓰시로 시립박물관 미래의 숲 뮤지엄 | 八代市立博物館 未来の森ミュージアム Yatsushiro Municipal Museum

소재지: 구마모토 현 야쓰시로 시 니시마쓰에조마치 12-35 | 구조: 철근 콘크리트 구조·일부 강구조 | 층수: 지하 1층·지상 4층 | 총면적: 3,418㎡
설계: 이토 도요 건축설계사무소 | 구조 설계: 기무라 도시히코 구조설계사무소 | 시공: 다케나가 공무소·와쿠다 건설·요네모토 공무소 공동 기업체 | 준공: 1991년

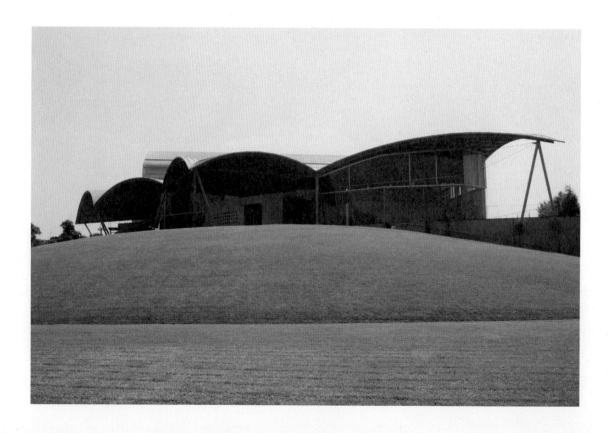

완만한 비탈을 올라가는 푸른 언덕 위에 얇은 금속 지붕이 너울너울 이어진다. 외관은 시립박물관이라는 명칭에서 상상한 것보다 한층 더한층 작다. 공원 휴게소 같은 풍경이다. 이것이 야쓰시로 시립박물관을 방문해 받은 첫인상이었다.

건물에 다가가서 보니 수직면은 대부분 유리이다. 정면 쪽에는 벽이 거의 없다. 현관 홀에 들어가 뒤를 돌아보면 바깥 풍경이 통째로 파노라마처럼 펼쳐진다.

입구가 있는 층은 2층이다. 즉 언덕처럼 보인 것은 건물 1층을 덮어 감추고 만들어낸 인공적인 조경이었다. 야쓰시로 시는 에도 시대부터 간척으로 넓어진 시가여서 땅에 기복이 없다. 그래서 인공적으로 만든 산이 주위 환경에 어울리면서도 경관의 악센트가 된다.

계단을 내려간 곳에 있는 1층 상설 전시실에는 천창과 남쪽 면에서 자연광이 들어온다. 둥근 기둥이 적당한 간격을 두고 무작위로 배치된 덕분에 숲속을 산책하는 듯한 인상이다.

여기까지 본 관람객이 다음으로 궁금해하는 것은 밖에서 바라볼 때 둥근 지붕 위에 떠올라 있는 덩어리 내부일 것이다. 하지만 관람객은 이 안으로 들어갈 수 없다. 실은 수장고이다.

수장고를 가장 높은 위치에 올린 이유도 대지의 조건에 따른 것이다. 공원 안의 대지 건물 비율이 낮게 설정되어 있고 게다가 일찍이 바다였던 땅인 까닭에 지하수 수위가 높아 지하실을 마련할 수가 없다. 그 결과 바람을 가르는 듯한 날개 모양 덩어리가 공중 높이 들어 올려지게 되었다.

건물 전체는 깨끗이 사용되고 있다. 비가 새거나 보도가 깨진 곳도 있지만 눈에 띄지는 않았다. 준공 후 20년이 지났다고는 믿기지 않을 정도이다.

소비의 바다에 뛰어들어

이 건물은 '구마모토 아트폴리스'의 참가 프로젝트로 건설되었다. 아트폴리스는 건축 만들기를 통한 문화 진흥책으로, 나중에 총리대신까지 되는 호소카와 모리히로細川護熙가 구마모토 지사일 때(1988년)에 시작했다. 입찰이나 제안서 같은 통상의 설계자 선정 방법을 따르지 않고 커미셔너의 추천으로 건축가를 선택하는 방식이다. 초대 커미셔너 이소자키 아라타가 야쓰시로 시립박물관 설계자로 지명한 것이 이토 도요伊東豊雄였다.

이토는 이 책에 이미 등장한 이시야마 오사무, 모즈나 기코, 이시이 가즈히로, 안도 다다오 등과 마찬가지로 1940년대 전반에 태어나 '노부시'로 불린 세대이다. 나카노혼마치의 집中野本町の家, 실버해트 등 단독 주택을 다루어 명성을 얻었지만 규모가 큰 설계 작업은 좀처럼 만나

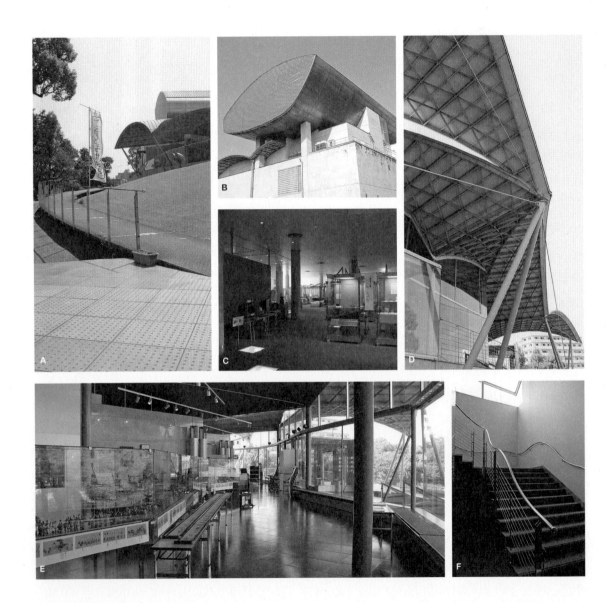

A 인공 언덕을 올라 입구로 가는 경사로. 외부 구조 설계는 낸시 핀리Nancy Finley와 이토 도요. | **B** 최상부에 들어 올린 수장고. | **C** 1층 상설 전시실. 야쓰시로의 역사와 문화를 전하는 사료가 즐비하다. | **D** 입구 부분 위에 놓인 둥근 지붕. | **E** 2층 현관 홀. 큰 유리창으로 안팎이 연결된다. | **F** 1층 상설 전시실로 내려가는 계단.

지 못했다. 아트폴리스 제도에 따라 얻어낸 야쓰시로 박물관 일이 이토에게는 첫 공공 건축이 된다. 2010년에는 다카마쓰노미야 기념 세계문화상을 받는 등 같은 세대 건축가들과 비교해도 빼어난 활약을 보인 이토이지만 이 무렵까지는 실적 면에서 뒤처져 있었다.

하지만 생각하는 것은 한두 발 앞서 있었다. 1989년에는 '소비의 바다에 잠기지 않고서는 새로운 건축은 없다'라는 글을 발표했다. 유행 양식이 순식간에 질리게 되는 고도 자본주의 세계에서 건축은 항거하는 것이 아니라 뛰어들어야 한다고 부추겼다.

쿨 재팬의 선구

1980년대 이후 일본 사회는 점점 가벼워졌다.

소니가 휴대용 음악 재생기 '워크맨'을 발표해 인기를 얻는다(1979년). 자동차 제조업체는 '알토'나 '미라' 같은 경자동차를 내놓았고(1979년, 1980년) 이들은 현재까지도 인기 차종이다. 이런 당시의 히트 상품 경향을 나타낸 '경박단소輕薄短小'는 유행어가 되기도 했다. 담배도 저타르, 저니코틴화가 진행되어 '마일드세븐 라이트' '피스 라이트' 같은 제품이 등장한다(1985년).

출판계에서는 친근한 말투를 글로 쓰는 '쇼와경박체'가 대유행이 된다. 1990년대에 들어와서는 중고생을 주

요 독자 대상으로 한 '라이트 노벨'이라는 소설 장르도 확립되었다. 야쓰시로 시립박물관의 사뿐히 걸친 지붕 디자인은 그런 가벼움을 지향하는 사회 상황에 건축을 흘려넣으려는 시도였다.

건축의 포스트모던에서는 돌을 붙이는 디자인이 인기였지만 거품경제의 종말과 함께 가라앉는다. 대신 부상한 것이 이토나 거기에서 영향을 받은 젊은 건축가에 의한 가벼운 건축이다.

그들의 작품은 세계에서 주목받았다. 1995년 뉴욕현대미술관은 〈라이트 컨스트럭션Light Construction〉이라는 제목의 전시회를 열었고 그 가운데 이토의 마쓰야마 ITM 빌딩(1993년), 시모스와마치 스와코 박물관(下諏訪町立諏訪湖博物館, 1993년)을 크게 다루었다. 그리고 그 제자에 해당하는 세지마 가즈요의 사이슌칸제약 여자 기숙사(再春館製薬女子寮, 1991년)는 도록 표지도 장식했다.

지금 와서 생각하면 이것은 일본에서 출발한 문화가 해외에서 떠받들어지는 '쿨 재팬Cool Japan' 현상의 선구였던 것이 아닌가 하는 생각도 든다. 가벼움을 타고 이토는 세계로 날아갔다.

포스트모던 건축의 첫인상은 '알겠다, 그렇게 된 것이군' 하고 좌뇌로 느끼는 경우가 많다. 이번에는 오랜만에

오오, 아름다워!

라고 우뇌로 느끼는 건축이다.

전시 시설의 '위엄'의 상징일 법한 수장고를 최상층에 올려 가벼움의 상징으로 디자인해버렸다.

거대한 수장고가 사뿐히 떠 있는 듯 보이는 것은

이소 씨 왈

단면이 비행기 날개를 연상시켜서가 아닐까?

부력

라연 정말 그럴까?

우뇌를 자극하는 것은 경쾌한 둥근 지붕과 그것이 드리우는 그늘의 대비.

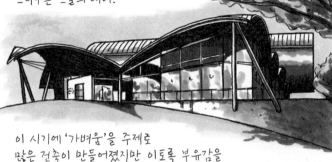

이 시기에 '가벼움'을 주제로 많은 건축이 만들어졌지만 이토록 부유감을 느끼게 하는 건축은 또 없지 않을까?

이 복잡해 보이는 지붕이 평면을 보면 뜻밖에 간단한 형태라는 점에도 놀라게 된다.

N

그리고 또하나 우뇌를 자극하는 것이 녹색 잔디. 마치 그림처럼 다듬어져 있다.

거의 매일 풀을 깎고 있습니다.

박물관 직원 →

엣

실제로 이날도 잔디를 깎고 있었다.

훌륭해요.

잔디만이 아니라 이 건물은
전반적으로 관리 상태가 좋다.

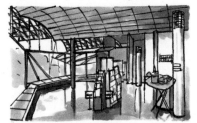

2층에 있는 입구는 바닥도 천장도
반짝반짝 빛난다.

검정비닐시트

홀 지붕의 이음매에는 일부 비가 새는
곳이 있지만 그것도 눈에 띄지 않게
잘 처리되어 있다.

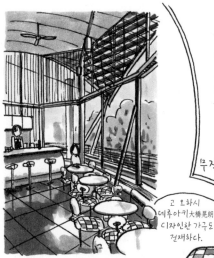

세월이 지나면 어수선해지기 쉬운
찻집도 거의 준공시 그대로이다.
원래대로 소중히 사용하려는
마음이 전해와 기쁘다.

고 오하시 데루아키大橋晃朗가
디자인한 가구도 건재하다.

귀엽다.

외란과 입구의 인상에 비하면
상설 전시실(1층)은 뜻밖에 평범하다.

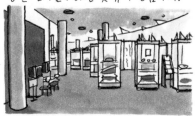

무작위로 배치된 기둥이 특징이지만 진열장과
겹쳐 잘 알 수 없다. 천창에서
들어오는 자연광도 인공조명과
구별이 되지 않는다.

전시실
평면도

'고분'이 아닐까?

그리고 역사박물관이라는 기능을 태고의
보물을 지키는 '익룡'에 비긴 것이 아닌지?
이 건물이 강한 부유감을 느끼게 하는 것은
그런 신화성을 무의식중에 알아채기
때문일지도……라고 하면 억지인가?

이토 도요는 왜 1층에
흙을 쌓아 돋운 것일까?
둥근 지붕으로 경쾌감을 연출하고 싶었다면
이렇게 해도 좋았을 것이다.

이쪽이 전시실도 개방적으로
만들 수 있지 않았을까?

외란을 가만히 보다가
번쩍 떠올랐다.
이 쌓인 흙은 어쩌면……

1991

메멘토 모리—죽음을 기억하라

M2 [도쿄 메모리드 홀] | M2 Building

소재지: 도쿄도 세타가야구 기누타 2-4-27 | 구조: 철근 콘크리트 구조 | 층수: 지하 1층·지상 5층 | 총면적: 4,482m²
설계: 구마 겐고 건축도시설계사무소 | 제작: 하루호도 | 구조 설계 설비·설계: 가지마 | 시공: 가지마 | 준공: 1991년

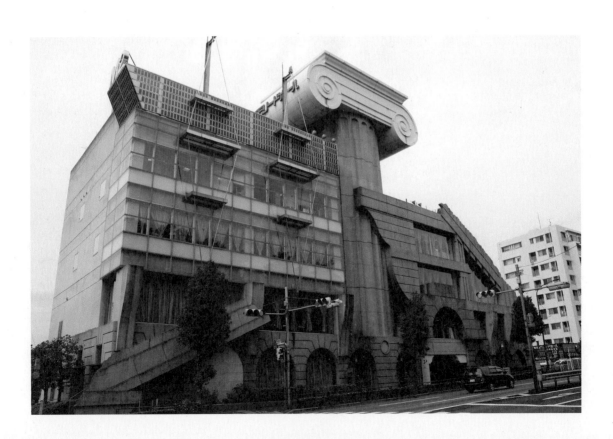

도쿄의 환상 8호선 도로에 면해 우뚝 솟은 거대한 기둥이 있는 건축, 그것이 M2이다.

완성은 거품 경기도 끝나가던 1991년. 원래는 자동차 회사 마쓰다의 자회사인 M2의 본사 건물이었다. 고객과 긴밀히 소통하면서 새로운 자동차 기획과 개발을 다루는 거점으로 만들어졌다.

M2라는 네이밍은 '제2의 마쓰다'라는 의미를 담은 것이다. 당시 마쓰다는 일본 자동차 제조업체 가운데서도 가장 민감했고 '유노스' 브랜드로 유럽풍 자동차를 팔고 있었다. M2의 사업은 1990년대 중반에 소멸하고 건물은 그뒤에도 마쓰다의 판매 회사가 사용했지만 2002년에 마침내 매물로 나온다. 사들인 것은 메모리드라는 회사였다. 규슈와 간토 지방을 거점으로 관혼상제 사업과 호텔 사업, 여행 사업 등을 하는 기업이다.

메모리드에서는 건물을 장례식장으로 개장했다. 전시실과 이벤트 홀은 대중소 장례 홀로 바뀌고 내부에 법회장, 친족 대기실 등도 두었다. 용도가 달라졌음에도 외관은 거의 손대지 않았다. 놀랍게도 'M2'라는 간판도 내건 채로 있다. 지하 창고에는 지금도 정비를 위해 자동차를 들어 올리는 잭 장치가 사용하지 않는 상태로 잠들어 있다.

포스트모던의 끝

외관의 특징이 된 기둥 꼭대기에는 나선형 장식이 붙어 있다. 그리스 건축의 이오니아식 오더이다. 기둥 지름은 10미터. 내부에는 엘리베이터와 아트리움 공간을 담았다. 고전 건축 양식을 지나치게 확대해 인용한 이 건물은 종종 일본 포스트모던 건축의 대표로 거론된다.

기둥을 거대하게 만든 이유 중 하나는 환상 8호선을 달리는 자동차 운전자가 인식하기 쉽게 하기 위해서였다. 자동차로부터의 시선을 의식한 간판 건축은 미국에서 포스트모던 건축을 주도한 로버트 벤투리가 상찬한 라스베이거스 건물과 같은 사고방식이다. 그런 의미에서 M2는 원리적으로도 포스트모던 건축을 실현한 것이라 하겠다.

그러나 이 기법은 포스트모던 건축의 졸렬함을 백일하에 드러내기도 했다. 그 때문에 M2는 건축계에서 평판이 나빴다. 결과적으로 이런 고전 건축 양식을 인용하는 포스트모던 건축은 이후 썰물 빠지듯 줄어든다. 또한 설계자 구마 겐고隈研吾도 이런 기법에서 손을 뗀다. 그런 의미에서 M2는 포스트모던의 끝을 상징하는 건축이기도 하다.

그런데 그리스 건축 양식에는 도리스식도 있고 코린트식도 있다. M2에 이오니아식 양식이 선택된 이유는 무엇인가? 그것은 이오니아식 기둥머리 장식이 자동차 바퀴

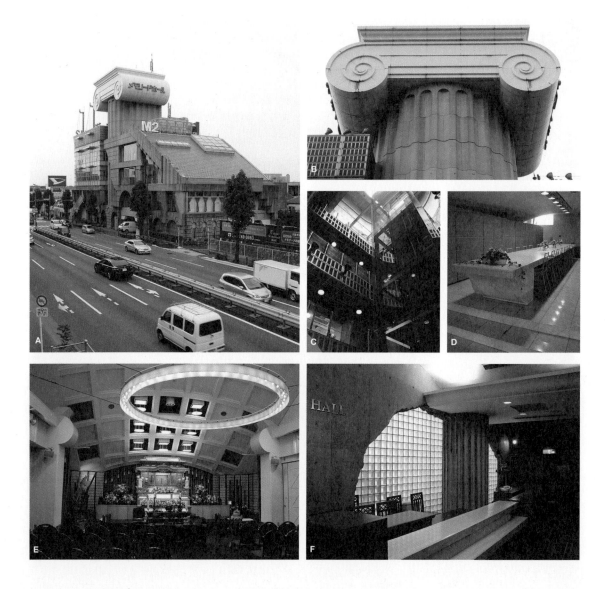

A 환상 8호선 도로를 사이에 두고 본 전경. | **B** '이오니아식 기둥'의 기둥머리를 올려다본다. | **C** '기둥' 안에 있는 아트리움 올려다보기. 엘리베이터 타워 위에 천창이 있다. | **D** 3층 살롱. 긴 대리석 탁자가 놓여 있다. | **E** 2층 이벤트 홀은 장례식장으로 거듭났다. | **F** 1층 장례식장 접수처. 폐허가 된 듯한 콘크 리트 벽에 유리블록.

처럼 보이기 때문은 아닐까?

자동차 회사가 클라이언트였던 이 건축에 설계자인 구마는 자동차와 그리스 신전의 조합을 꾀했다. 이 둘은 르 코르뷔지에의 저작 『건축을 향하여』(원저 1923년)에서 한 페이지에 나란히 실려 있다.

자동차란 새로운 기계 시대를 여는 디자인의 모델이고 그리스 신전은 건축의 원초적 아름다움을 기리는 것으로 다루어졌다. 양자를 교배하는 것이 르 코르뷔지에가 생각하는 모더니즘이었다.

고전 건축과 기계 미학의 융합. 모더니즘이 계획한 원래의 구상이 이 포스트모더니즘 건축에 간직되어 있다.

단편화된 건축의 역사

이 건물에는 모던과 포스트모던 이외에도 다양한 시대의 건축에 대한 인용이 있다.

구체적인 건축 이름을 지적할 수 있는 것으로는 정면 왼쪽 업무 공간 부분의 돌출부는 러시아 아방가르드 건축가 이반 레오니도프Ivan Leonidov의 중공업성 설계 공모안(1934년)을 연상시키고 기둥 하나를 거대화해 이용한다는 발상은 아돌프 로스의 시카고 트리뷴 설계 공모안(1922년)을 떠올리게 한다.

조금 더 막연한 참조를 덧붙이면 저층부의 아치는 로마

건축의 특징이고 아트리움의 수직 공간은 고딕 건축을 방불케 한다. 곳곳에 보이는 허물어진 석축풍의 디자인은 픽처레스크의 폐허 취미와 통하며 투명성을 높인 유리 커튼 월은 20세기 하이테크 건축이다.

구마는 M2 전해에도 마찬가지로 역대 건축 양식을 위아래로 쌓아 올린 '건축사 재고'라는 이름의 빌딩을 작업했는데, M2는 그것을 더욱 대담하게 전개한 것이다.

이 건물에서는 고대부터 현대까지 단편화된 건축 역사를 주마등처럼 바라보게 된다. 죽기 직전에 눈앞을 스쳐 간다는 영상처럼. 그렇다. 여기에서 건축은 한 번 죽은 것이다.

건축의 죽음을 애도하는 건축. M2란 실은 '메멘토 모리(라틴어로 '죽음을 기억하라')'의 의미였는지도 모른다. 나중에 장례식장으로 다시 태어날 운명은 이미 정해져 있었다.

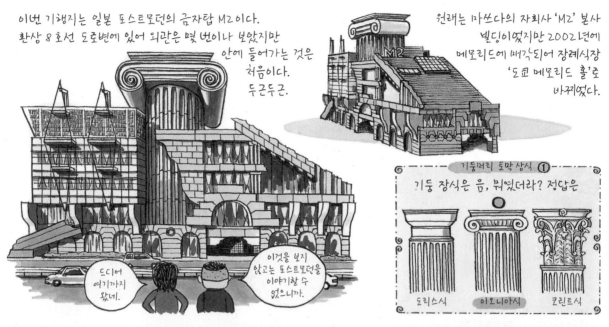

이번 기행지는 일본 포스트모던의 금자탑 M2이다.
환상 8호선 도로변에 있어 외관은 몇 번이나 보았지만
안에 들어가는 것은
처음이다.
두근두근.

원래는 마쓰다의 자회사 'M2' 본사
빌딩이었지만 2002년에
메모리드에 매각되어 장례식장
'도쿄 메모리드 홀'로
바뀌었다.

드디어
여기까지
왔네.

이것을 보지
않고는 포스트모던을
이야기할 수
없으니까.

기둥머리 토막 상식 ①

기둥 장식은 음, 뭐였더라? 정답은

도리스식 이오니아식 코린트식

그리스에서 러시아 아방가르드까지 2500년을 혼합한 외관

외관의 기단 부분은 돌이나 벽돌을
쌓아 올린 조적식 구조둥 연속 아치.
(실제는 철근 콘크리트 구조)

유리 파사드에서 쑥 내민 장력 부재는
레오니도프의 '중공업성 설계 공모안'.

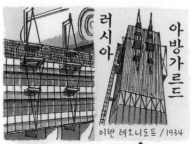

러시아 아방가르드

이반 레오니도프 / 1934

거대한 기둥머리는 로스의 '시카고 트리뷴
설계 공모안'에 대한 오마주인가?

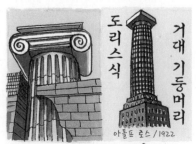

도리스식

거대 기둥머리

아돌프 로스 / 1922

이런 쪽의 길은 지식은 이소 씨에게 받은 그대로 옮겼습니다.

처음부터 장례식장이었죠? 하고 착각할 정도로 위화감 없는 실내

1층 평면도

포이어

레스토랑

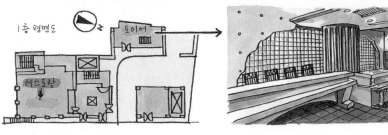

1층 포이어는 원래 그대로이다.
유리블록이 그리스풍 기둥을
강조한다.

목제 접수대는 메모리드에서
만든 특별 주문품.

세부를 잘 보니
앗, 이오니아식!
무심한 듯한 배려가
훌륭합니다.

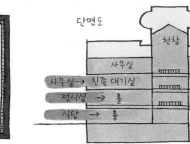

단면도

천창

사무실

사무실 → 친족 대기실 　 라운지

전시실 → 홀

식당 → 홀

이벤트 홀 → 큰 홀

복도 여기저기에
양식 건축 그림이 장식되어 있다.

압권은 2층 북쪽의 큰 홀.
예전의 이벤트 홀에 제단과
고리 모양 조명을 더했을 뿐인데
멋지게 장례 홀로 변신했다.

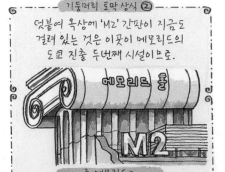

기둥머리 토막 상식 ②

덧붙여 옥상에 'M2' 간판이 지금도
걸려 있는 것은 이곳이 메모리드의
도쿄 진출 두번째 시설이므로.

메모리드 홀

M2

즉 메모리드 2.

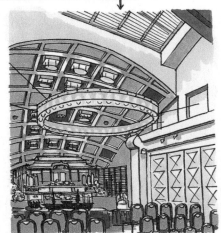

생각할 　　시간

모더니즘은 '기능＝형태'였지만
포스트모던은 기능과는 무관하다.
어쩌면 포스트모던은 전환을
지향한다?

1991

거품에 뜬 황금의 성

나가타·기타노 건축연구소

와카야마 현

호텔 가와큐 | ホテル川久 Hotel Kawakyu

소재지: 와카야마 현 시라하마초 3745 | 구조: 철골 철근 콘크리트 구조·철근 콘크리트 구조 | 층수: 지상 9층 | 총면적: 2만 6,076㎡
설계: 나가타·기타노 건축연구소 | 시공: 가와큐(직접 발주) | 준공: 1991년

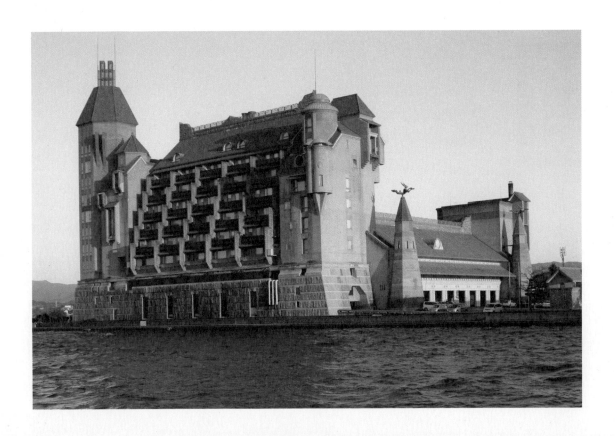

수면 저편에 우뚝 솟은 위용. 그 광경은 판타지 영화의 한 장면 같다. 민박이나 음식점이 즐비한 난키시라하마 온천 마을 거리를 나아가면 햇빛을 받아 황금색으로 빛나는 성이 차츰 다가온다. 담 중앙에 있는 문을 들어서니 "어서 오세요"라고 종업원이 맞이해주었다.

성처럼 보인 것은 호텔 가와큐ホテル川久 건물이다. 이곳에서 원래 영업하던 여관을 재건축해 전 객실이 스위트룸인 초고급 리조트 호텔로 업무를 전환했다.

설계를 담당한 것은 나가타·기타노 건축연구소. 대표인 나가타 유조永田祐三는 다케나카 공무소 설계부에 근무하던 시절부터 미키 상사三基商事 도쿄 지점 등 건설 도급업체답지 않게 손이 많이 가는 건축을 잇달아 다룬 귀재이다. 이 호텔 설계에서는 룩소르 신전, 포탈라 궁, 자금성 등 세계의 대건축에서 계시를 받았다고 나가타는 말한다. 서양과 동양이 혼재한 듯한 기이한 외관을 걸쳤다.

더욱 놀랄 만한 것은 내외장의 심상치 않은 고집스러움이다. 외벽을 덮은 140만 개의 벽돌은 영국 입스톡사 제품, 기와는 중국제로 자금성에 사용된 것과 같다. 황제 이외에는 쓸 수 없는 것인데 특별히 허가를 받아 사용했다고 한다. 거대한 로비 바닥은 한 개씩 수작업으로 박아넣은 로마 모자이크, 그 위에 얹힌 아치형 천장에는 금박이 붙어 있다.

시공은 도급 업체에 맡기지 않고 직접 발주로 진행했는데 이런 규모의 건물에서는 있을 수 없는 일이다. 게다가 구리 지붕, 미장, 목공, 금장, 도자 등의 다양한 직인을 세계에서 초청해 그 솜씨를 발휘하게 했다.

결과적으로 이 건물에는 막대한 공사비가 들어갔다. 애초에 180억 엔이었던 예산이 300억 엔까지 불어났다고 한다.

거품경제와 함께

이 호텔에 대해서는 거품경제 시대에 태어난 포스트모던 건축의 대표작이라는 평가가 있다.

거품 경기의 계기가 된 것은 1985년에 선진 5개국이 달러 강세 시정을 용인한 이른바 플라자 합의. 바로 이해에 호텔 가와큐의 설계가 시작되었다. 계획의 진전과 함께 일본 경제의 거품도 점점 부풀어 올라 시공을 개시한 1989년 말에는 닛케이 평균 주가가 3만 8,915엔의 최고치를 기록했다.

소니의 컬럼비아 픽처스, 미쓰비시지쇼의 록펠러 센터 등 일본 기업에 의한 미국 기업, 자산의 인수로 소란스러웠던 것도 이 무렵이다. 당시는 리조트 진흥이 국책으로 진행되어 더욱 순풍을 탔다.

1991년 마침내 호텔 가와큐가 완성되었다. 회원제여서 1인당 2천만 엔이나 하는 입회금을 낸 사람만 묵을 수

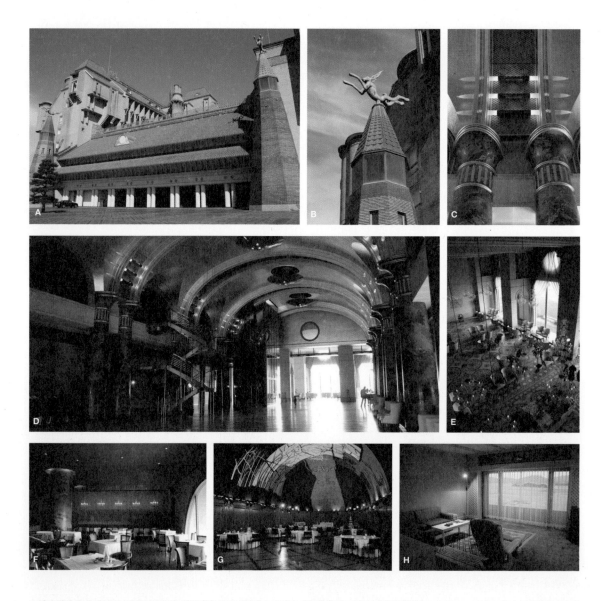

A 건물 정면의 차 대는 곳. 기와는 중국제, 입구 벽은 도사 회반죽으로 마감. | **B** 탑 위의 토끼는 배리 플래너건Barry Flanagan의 조각. | **C** 베네치아 유리 조명. | **D** 로비 천장은 금박. 기둥은 구스미 아키라가 인조 대리석 기법으로 마무리했다. | **E** 동쪽 라운지. 바닥은 이탈리아 장인이 모자이크 타일을 깔았다. | **F** 메인 다이닝 & 그릴. | **G** 연회장 '사라 쳴리베르티'. 천장에는 프레스코화가 그려져 있다. | **H** 객실은 전부 스위트룸으로 각기 디자인이 다르다.

있었다. 건물의 사치스러움을 보면 그런 금액을 요구하는
것도 어쩔 수 없다. 그러나 시대의 조류는 바뀌고 있었다.
닛케이 평균 주가가 바닥을 쳐 2만 엔보다 내려가기도 했
고 도요신용금고 가공 예금 사건 등 금융 부정이 발각되
어 신문이 떠들썩했다. 거품은 이미 터져 있었다.

리조트 회원권은 계획대로 팔리지 않았고 1995년에는
402억 엔의 부채를 안은 채 경영 파탄. 홋카이도를 본거
지로 전국에서 호텔 사업을 하는 가라카미 관광이 인수
하게 된다. 이후는 1박에 2만 엔대부터라는 비교적 쉽게
묵을 수 있는 정도의 '보통' 고급 호텔로 바뀌어 현재에
이른다.

거품과 함께 태어나 거품의 소멸과 함께 애초의 꿈도
사라진 호텔 가와큐. 거품 건축의 대표임은 틀림없다. 그
러나 과연 포스트모던 건축인 것일까? 포스트모던 건축
이란 모던의 몸에 양식의 옷을 입힌 것이다. 과거의 건축
을 표면적으로 가장한 모조품이다.

호텔 가와큐는 멀리서 보기에는 포스트모던과 분간이
가지 않을지도 모르지만 여기에서 '과거'의 도입은 이미
표면적 차원이 아니다. 진짜 전통 공법을 사용한 것을 비
롯해 몸이 통째로 '과거'이다. 표층을 가장하지 않았다는
의미에서는 모던에 가깝다.

포스트모던 건축과 거품 건축, 그 둘은 겹쳐 보이기 십
상이다. 확실히 거품 시대에 지어진 포스트모던 건축도
많을 것이다. 그러나 호텔 가와큐는 거품 건축이라고는
해도 포스트모던 건축이라고는 할 수 없지 않을까?

옛날부터 있었던 모조 기법

그러나 호텔 가와큐의 '과거'를 잘 살펴보면 또다른 견
해가 떠오른다. 예를 들면 로비의 기둥은 대리석으로 보
이지만 석고를 굳혀 표면을 윤이 나게 갈아 대리석 무늬
를 띄운 인조 대리석이다. 이것은 독일을 중심으로 예로
부터 있는 공법으로, 18세기 교회 건축 등에서도 볼 수
있다. 아와지 섬의 유명한 미장 장인 구스미 아키라久住章
는 이 기둥을 마무리하기 위해 독일에서 수행해 기법을
익혔다고 한다. 현대의 건축 자재에는 나무, 돌, 벽돌 등
을 본뜬 마감재가 범람하지만 그런 모조 기술은 전통적
으로 있었다.

먼 옛날부터 건축은 표층을 가장했다. 건축이라는 것
은 원래 포스트모던이었는지도 모른다. 호텔 가와큐의 로
비에 서 있노라니 그런 가설도 머릿속에 피어오른다.

난키시라하마 온천 마을에 돌연히 나타나는 '별세계' 호텔 가와큐. 디자인도 돈을 들인 방식도 전부 규격 외이다. 형상시는 냉정한 이소 씨도 마구 흥분했다.

우오오오

이야, 여기는 어디?

입구 쪽의 외관을 보고 어질어질해진 다음, 현관 로비에 발을 들여놓으니 이제 녹아웃 상태.

천장은 금박!

이소 씨.

보글보글

※ 라장입니다.

호텔 안에는 지금까지 본 적 없는 마무리 가공이 잔뜩. "시공비는?" 따위 신경쓰지 말고 왕족의 기분으로 느긋하게 맛보자.

어서 오세요. 궁전에.

안내해 드리겠습니다.

※ 실제로는 인간이 안내해줍니다.

진짜 돌인 줄 알았다.

깜짝해

로비에 죽 늘어선 기둥은 구스미 아키라가 작업한 '석고 대리석' 마감.

로비 2층의 유리 요벽*. 우와, 상부가 물결친다!

객실 북도 벽은 도기! 더구나 이런 복잡한 형태.

외벽 타일도! 도대체 몇 가지 타일을 만든 것일까?

• 바닥에서 허리 높이 정도로 마무리를 다르게 한 벽——옮긴이

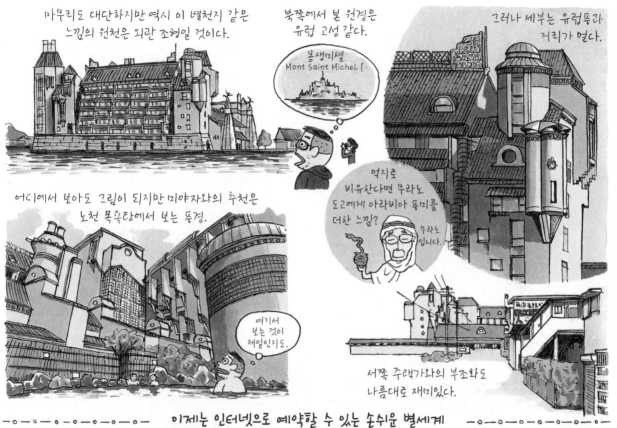

마무리도 대단하지만 역시 이 별천지 같은
느낌의 원천은 외란 조형일 것이다.

북쪽에서 본 원경은
유럽 고성 같다.

봉생미셸
Mont Saint Michel !

그러나 세부는 유럽풍과
거리가 멀다.

어디에서 보아도 그림이 되지만 미야자와의 추천은
노천 목욕탕에서 보는 풍경.

억지로
비유한다면 무라노
도고에게 아라비아 풍미를
더한 느낌?

무라노
입니다.

여기서
보는 것이
제일인지도.

서쪽 주택가와의 부조화도
나름대로 재미있다.

─◦─◦─◦─◦─ 이제는 인터넷으로 예약할 수 있는 손쉬운 별세계 ─◦─◦─◦─◦─

호텔 가와큐는 1991년에
고급 회원제 호텔로 탄생했다.
당시는 서민과 인연이 없는
존재였지만 현재는
경영자가 바뀌어 처음 오는
손님도 숙박할 수 있다.

어쩌지?
들어가볼까?

관광버스가 많다.

근처 호텔에
숙박하는 듯한 연인.

가 와 큐
부담 없이 들어와주세요.

◻ 당일치기 입욕
1인당 1,000円

◻ 피부 미용실
3,150円~

◻ 박사 요법
3,150円~

◻ 리라
소프트드링크 700円~
케이크 세트 1,210円~

AM10:00~PM6:00

당일치기 입욕이나
찻집만 이용할 수도 있다.
디플레이션 덕분에
별세계도 가까워졌다.
여러 가지 의미에서
건축 관계자라면
한 번은 볼지어다!

1991

일본을 탈구축하고 싶습니다

고치 현립 사카모토 료마 기념관 | 高知県立坂本龍馬記念館 Sakamoto Ryoma Memorial Museum

워크스테이션

고치 현

소재지: 고치 현 고치 시 우라토 시로야마 830 | 구조: 강구조·철근 콘크리트 구조 | 층수: 지하 2층·지상 2층 | 총면적: 1,784m²
설계: 워크스테이션 | 구조 설계: 기무라 도시히코 구조설계사무소 | 설비 설계: 간쿄 엔지니어링 | 시공: 다이세이·다이오 건설 공동 기업체 | 준공: 1991년

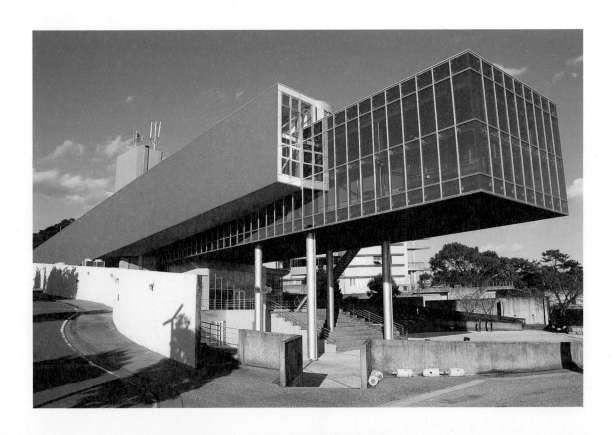

일본의 역사 인물 가운데서도 절대적 인기를 자랑하는 사카모토 료마坂本龍馬. 그 업적과 인품을 전시하는 곳이 고치 현립 사카모토 료마 기념관이다. 고치의 명승지인 가쓰라하마 절벽 위에 위치해 있다. 개장한 지 벌써 20년이 되어가지만 지금도 많은 관광객을 끌어들인다. 특히 취재하기 전 해인 2010년은 NHK 대하드라마 〈료마전龍馬伝〉의 영향으로 입장객이 예년의 세 배였다고 한다.

취재 당일은 쾌청한 날씨를 한껏 누렸다. 건물 밖을 돌아보니 유리 면에 하늘과 바다가 반사되어 아름답다. 경사로 외장에 사용된 오렌지색과 주차장 쪽 담 흰색의 대비도 산뜻하다. 바다에 접해 세우는 만큼 완성한 당시에는 철과 유리의 관리가 우려되었지만 건물은 생각보다 깨끗하게 유지되고 있다.

안으로는 1층 산 쪽에서 들어간다. 경사로에 먼저 올라보고 싶겠지만, 원래 입구였던 경사로는 개관 후 몇 년이 지나고 출구 전용으로 바뀌었다. 입장료를 내고 접수처를 지나면 비디오 모니터가 놓인 로비가 있다. 거기에서 계단으로 내려가 우선 지하의 작은 전시실로 향한다. 그곳을 본 다음에는 엘리베이터로 2층으로 간다. 2층에는 상설 전시, 기획 전시, 뮤지엄 숍 등이 늘어서 있다. 상설 전시가 두 층으로 나뉘는 것은 약간 이해하기 어렵지만, 유리로 벽을 두른 2층에서 귀중한 전시품이 햇빛에 무작정 노출되게 할 순 없었을 것이다.

멋진 것은 2층 전시실 끝에 있는 '공백의 무대'라 이름 붙여진 장소이다. 이곳에서는 유리 너머로 무로토 곶에서 아시즈리 곶까지 드넓은 바다가 내다보인다. "과연 료마는 이렇게 넓은 시야로 세계를 바라보았겠구나"라는 깨달음을 얻게 된다. 옥상에도 나갈 수 있어 거기에서도 바다 경치를 즐긴다. 전시보다도 우선 풍경에서 료마를 체감하는 것이 이 기념관을 방문한 의의처럼 여겨졌다.

역전의 신데렐라 탄생

그런데 이 건물은 공개 모집으로 설계안이 결정되었다. 등록자 수 1,551명, 최종 응모자 수 475명으로 많은 참가자를 모았다. 응모자 명단에는 이미 이 책에도 실린 모즈나 키코, 다카마쓰 신, 구마 겐고, 조 설계집단 등 쟁쟁한 건축가 이름이 나열된다. 더 자세히 보면 응모자에는 아직 무명이었던 세지마 가즈요, 요코미조 마코토ヨコミゾマコト, 데즈카 다카하루手塚貴晴 같은 이름도 섞여 있다. 이때 데즈카는 아직 학생이었을 것이다.

이런 면면을 제치고 1등을 차지한 것은 이 또한 무명인 다카하시 아키코高橋晶子였다. 다카하시는 설계 경기 시점에 아직 30세. 시노하라 가즈오篠原一男 아틀리에에 근무하면서 고치 현 등의 설계 경기에 참가했다.

다카하시의 안이 당선되기까지 곡절이 있었다. 3안까

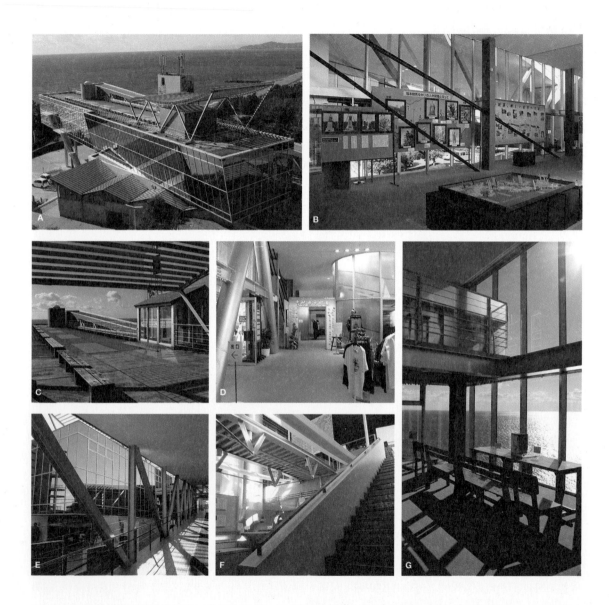

A 국민 숙사(국립공원 등의 자연환경이 빼어난 휴양지에 세워진 숙박 시설—옮긴이) 쪽에서 본 전경. 유리창에 바다가 비친다. | **B** 서스펜션suspension 구조의 케이블이 보이는 2층 상설 전시. | **C** 바다를 조망하는 전망대로 되어 있는 옥상. | **D** 2층 기획 전시실과 뮤지엄 숍. | **E** 출구 전용 통로가 된 경사로. 왼쪽에 보이는 것이 입구. 개관 당시는 경사로가 입구였다. | **F** 지하 2층의 상설 전시실. | **G** 2층 앞쪽 끝 부분은 태평양을 바라보는 '공백의 무대'.

지 압축된 최종 심사 단계에 다카하시를 미는 심사위원은 한 명도 없었고, 다른 두 안이 같은 표를 모아 의견이 둘로 갈라졌다.

논의가 교착 상태에 빠질 뻔한 때에 심사위원장 이소자키 아라타가 돌연 방침을 바꾸어 다카하시 안을 추진한다고 선언했다. 거기에 눌리는 형태로 다른 심사위원도 동조해 다카하시 안이 역전승을 거둔다. 건축계의 신데렐라가 이 순간에 탄생했다.

복고주의에서 미래 지향으로

이미 이 책에서 언급한 대로 1990년을 전후해 건축 디자인의 흐름은 역사주의적 포스트모더니즘에서 탈구축주의라고도 번역되는 해체주의로 바뀐다. 료마 기념관의 길쭉한 들보 모양 볼륨이 비스듬히 엇갈리며 공중을 뻗어나가는 형태 역시 해체주의의 특징이 나타난 것이라 해도 좋겠다. 이 장르를 대표하는 건축가의 한 사람인 자하 하디드의 홍콩 피크 클럽 설계 공모 1등안(1983년)을 연상한 사람도 많을 것이다.

결국 무산된 홍콩 피크 클럽과 료마 기념관 모두 이소자키가 심사위원이었던 사실을 떠올리면 홍콩에서 형태를 이루지 못한 프로젝트를 고치로 장소를 바꾸어 실현한 이소자키야말로 이 건축의 작가이다, 라고 말하고 싶기도

하다. 하지만 여기에는 다카하시만의 교묘한 발상도 담겨 있었다.

제출된 설계안에는 "기능별로 나뉜 모든 볼륨이 바다로 향하고, 각각 다른 형태와 축선으로 엇갈리는 조작을 부여함으로써 독립하며, 더욱 방향성을 강조하고 약동감을 획득하도록 계획한다"라는 설명이 있다. 이것은 바로 하디드풍의 해체주의이다. 그러나 거기에서 다카하시는 마치 곡예를 펼치듯 논리 전개를 풀어낸다. "그 조형적 이미지가 료마의 인간상과 겹친다"라고.

여기에서 다시 사카모토 료마가 역사상 이루어낸 역할을 되돌아보자. 도사번(土佐藩: 에도 시대에 현재의 고치 현인 도사국 일대를 영유한 번—옮긴이)에서 존왕양이(尊王攘夷: 왕을 받들고 외적을 격퇴하려는 사상—옮긴이)에 물들었던 료마는 가쓰 가이슈勝海舟와의 만남 등을 통해 태도를 바꿔 숙적이었던 사쓰마번과 조슈번의 사이를 중재하며 일본 근대 국가화의 길을 연다. 요컨대 복고주의에서 미래 지향으로 일본의 진로를 전환한 인물이다.

그것을 기념하는 건물로서, 역사주의적 포스트모던에서 탈피를 도모한 이 건축 양식은 과연 확실히 어울린다.

료마는 해체주의이다. 이렇게 단정적으로 읽어낸 방식이 이 안을 1등으로 이끌었다. 사카모토 료마가 건축가였다면 역시 이런 건축을 만들었을지도 모른다. 그런 생각이 들었다.

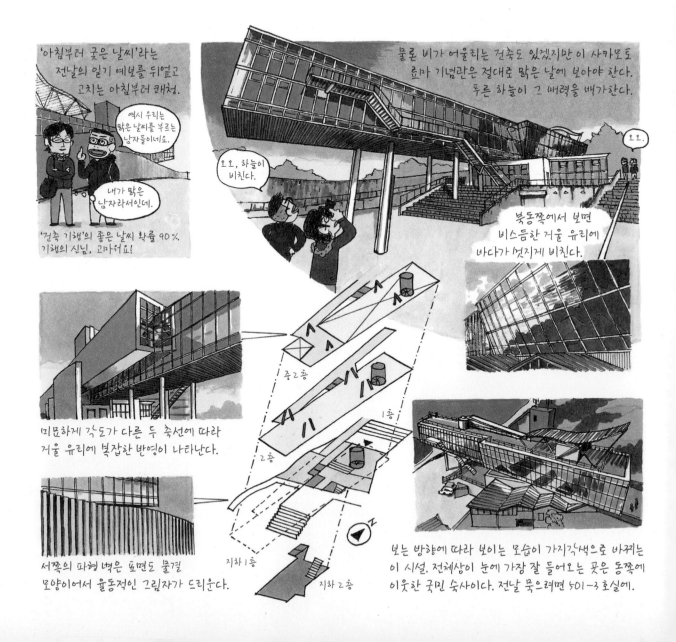

전시실은 지하 2층과 지상 2층.

지하 2층

2층

개관 당시보다 전시물이 늘어
어수선한 인상을 부정할 수 없다.

그래도 바다가 보이는 남쪽은
넉넉한 여백이 있다.
여기에서 보는 가쓰라하마는 절경.

료마가 보던
바다인가.

놀라운 것은 전시 공간에 노출된
서스펜션 구조의 와이어.

사장교!

바다는 서스펜션 구조인 탓에 이 건물은 아래에서
치받는 강풍에 약하다(진동한다). 천장을 보니
비가 새는 곳과 씨름한 흔적이 드문드문.

바람 문제만 생각한다면
외팔보 부분 아래쪽을 와이어로 끌어당기면
더 안정되었을 것이다.

이런 느낌?

그러나 이것은 다름 아닌 '사카모토 료마' 기념관이다.
언제나 높은 곳을 지향한 료마의 인생에
아래에서 끌어당기는 와이어는 어울리지 않는다!!
분명히 그런 판단이 있었던 것 아닐까?

설계는 워크스테이션의 다카하시 부부이지만 설계 경기
때에 중심이 된 것은 다카하시 아키코. 당시 아직 30세!
이 건물의 '깨끗함'을 보고 있자니 같은 고치 현에
있는 바다 갤러리海のギャラリ, 1966가 머리에
떠오른다. 설계자 하야시 마사코林雅子도
당시 삼십대.
도사의 남자는 심지가 꿋꿋한 여성에게
약하다. 이 두 건축은 그런 지방색이
낳은 것인지도 모른다.

남자가
되어라,
료마.

료마의 누나

들르는 곳

1991

이것이
안도!

히메지 문학관
姫路文学館
Himeji City Museum of Literature

소재지: 효고 현 히메지 시 야마노이초 84
구조: 철골 철근 콘크리트 구조·일부 강구조
층수: 지하 1층·지상 3층 | 총면적: 3,814㎡
설계: 안도 다다오 건축연구소
시공: 다케나가 공무소·요시다구미 공동 기업체
준공: 1991년

안도 다다오 건축연구소

효고 현

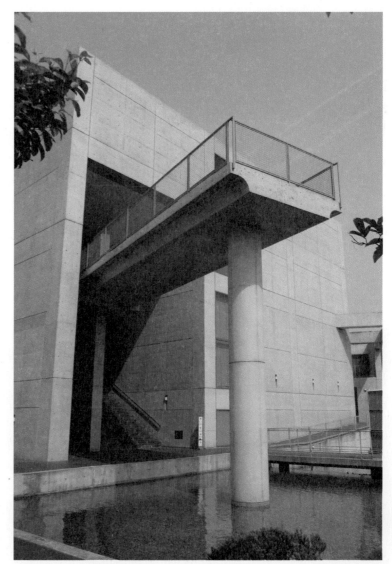

히메지 성姫路城이 가장 아름답게 보인다는 오토코 산의 기슭에 서 있다. 전시를 보고 히메지 성이 보이는 옥상으로. 내부 공간만이 아니라 외부의 모습도 훌륭하다.

"안도 건축을 돌아본다"라고 한다면 고베나
세토우치의 나오시마를 떠올리는 사람이 많을 것이다.
그러나 이 히메지도 안도 순례에는 안성맞춤인 거리이다.
하루에 돌아다닐 수 있는 범위에
안도 건축이 세 군데 있다.

1991년에 준공된 히메지 문학관(현 북관)은
안도에 정통하다고 자칭하는 미야자와가 본
안도 건축 가운데서도 세 손가락 안에
꼽힌다. 우선 극적인 진입로에서
덜컥 마음을 빼앗긴다.

그 밖에도 단게 겐조의
효고 현립역사박물관도
있고 물론 세계유산인
히메지 성은 견학 코스에서
빼놓을 수 없다.

돌로 쌓은 벽이 끝나면
원호 모양 경사로에서
히메지 성이
그림처럼 보인다.

THIS IS ANDO!　　GO TO HIMEJI!

압권은 미로 같은 전시실 내부이다.
이것이 안도!

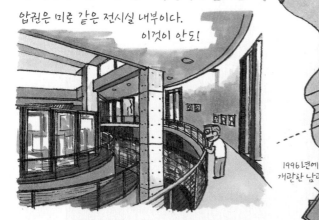

거대한 수반, 긴 경사로,
기하학적 형태의 엇갈림,
그리고 전체를 조망하는 단.

1996년에
개관한 남관

"전시장은 네모난 상자가 좋다"라는 정설을 비웃는 듯한
중층적 공간. 복잡하지만 전시를 보는 데 어려움은 없다.

1990년대 안도 건축의 본질이 응축되었고
더욱이 나무랄 데가 없는 완성도.
안도 애호가가 아니어도 꼭 보아야 합니다!

들르는 곳

1991

기분은
우주 비행사

이시카와 노토지마 유리미술관

石川県能登島ガラス美術館
Notojima Glass Art Museum

소재지: 이시카와 현 나나오 시 노토지마
무코다초 125-10 | 구조: 강구조·철근 콘크리트
구조 | 층수: 지하 1층 지상 2층 | 총면적: 1,833㎡
설계: 모즈나 기코 건축사무소
시공: 가지마·아리사와쿠미 공동 기업체
준공: 1991년

모즈나 기코
건축사무소

────── 이시카와 현

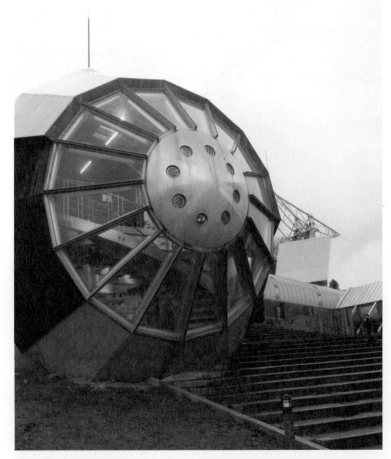

럭비공 같은 건물은 상점과 레스토랑. 아무리 보아도 SF 영화. 눈가리개를 하고 데려온다면 인류가 멸
망했다고 착각할지도.

그 자리에 서면 강하게 '우주'가 느껴지는 공간이 있다.

노구치

모즈나

눈앞에 있는데도 내가 아니라 아득히 먼 곳을 향해 말을 건네는 듯하다.

예를 들어 이사무 노구치イサム・ノグチ의 랜드스케이프에는 그런 인상인 것이 많다.

모즈나의 후기 대표작인 이 미술관도 그런 '우주 대화형 건축'의 하나이다.

중앙의 전시실은 달의 크레이터를 연상시키는 형태. 모즈나 말로는 날개를 펼친 '주작'의 이미지라고 한다.

본래의 기능을 전혀 알 수 없는 수수께끼 같은 부분이 여기저기에.

시선은 일천구백년 먼저?

기획 전시실의 둥근 창에는 희미하게 도면이 인쇄되어 있다.

만약 가능하다면 큰 계단에 이들을 세워보고 싶다. 단연코 그림이 된다!

들르는 곳

1992

이란성 쌍둥이의 20년 뒤

어뮤즈먼트 콤플렉스 H
アミューズメントコンプレックスH
Amusement Complex H

소재지: 도쿄 도 다마 시 나가야마 1-3-4
구조: 철근 콘크리트 구조·철골 철근 콘크리트
구조·강구조
층수: 지하 2층·지상 7층 | 총면적: 2만 3,830㎡
설계: 이토 도요 건축설계사무소
시공: 구마가이·니시마쓰 건설 공동
기업체(골조·외장) | 준공: 1992년

이토 도요 건축
설계사무소

도쿄 도

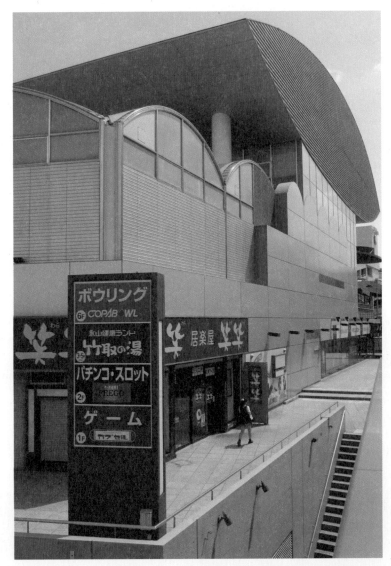

다마 뉴타운, 게이오 나가야마 역 앞의 복합 상업 시설. '어뮤즈먼트 콤플렉스 H'는 '건축계 이름'이고
실제 이름은 휴맥스 파빌리온 나가야마.

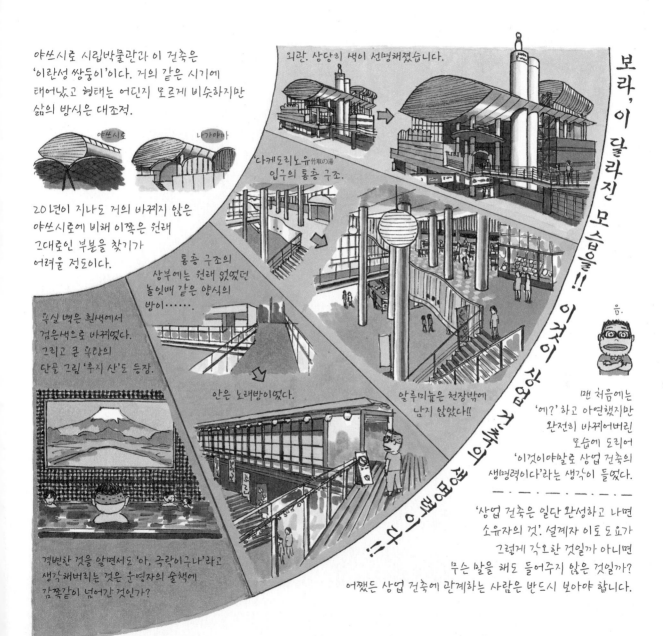

야쓰시로 시립박물관과 이 건축은 '이란성 쌍둥이'이다. 거의 같은 시기에 태어났고 형태는 어딘지 모르게 비슷하지만 삶의 방식은 대조적.

야쓰시로 　나가야마

20년이 지나도 거의 바뀌지 않은 야쓰시로에 비해 이쪽은 원래 그대로인 부분을 찾기가 어려울 정도이다.

욕실 벽은 흰색에서 검은색으로 바뀌었다. 그리고 큰 욕탕의 단을 그림 '후지 산'도 등장.

격변한 것을 알면서도 '아, 극락이구나'라고 생각해버리는 것은 운영자의 술책에 감쪽같이 넘어간 것인가?

'다케도리노유竹取の湯' 입구의 롱충 구조.

롱충 구조의 상부에는 원래 있었던 놀잇배 같은 양식의 방이……

안은 노래방이었다.

외관. 상당히 색이 선명해졌습니다.

알루미늄은 천장밖에 남지 않았다!!

보라, 이 달라진 모습을!!

이것이 상업 건축의 생명력이라는 것일까?!

음.

맨 처음에는 '에?' 하고 아연했지만 완전히 바뀌어버린 모습에 도리어 '이것이야말로 상업 건축의 생명력이다'라는 생각이 들었다.

'상업 건축은 일단 완성하고 나면 소유자의 것'. 설계자 이토 도요가 그렇게 각오한 것일까 아니면 무슨 말을 해도 들어주지 않은 것일까? 어쨌든 상업 건축에 관계하는 사람은 반드시 보아야 합니다.

들르는 곳

1993

진화하는
공중 연출

- -

우메다 스카이 빌딩
[신 우메다 시티]

梅田スカイビル
Umeda Sky Building

- -

소재지: 오사카 부 오사카 시 기타 구 오요도나카 1-1-88
구조: 강구조·일부 철골 철근 콘크리트 구조
층수: 지하 2층·지상 40층 | 총면적 14만 7,997㎡
설계: 하라 히로시 + 아틀리에 파이 건축연구소, 기무라
도시히코 구조설계사무소, 다케나카 공무소
시공: 다케나카·오바야시·가지마·아오키 공동
기업체 | 준공: 1993년

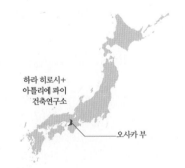

하라 히로시 +
아틀리에 파이
건축연구소

오사카 부

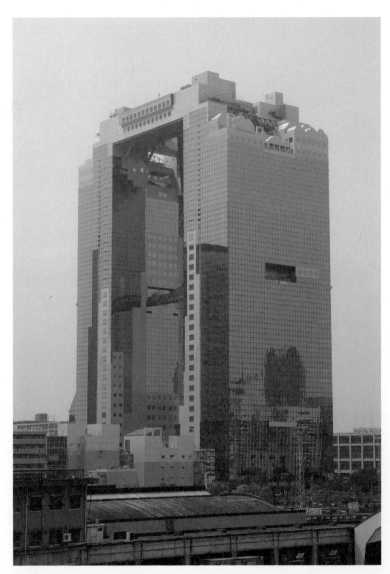

신주쿠 NS 빌딩으로부터 10년의 세월이 흘러 더욱더 진화한 엔터테인먼트 초고층 빌딩. '공중'을 보여
주는 다양한 방법에 경의를 표한다. 도쿄 스카이트리는 이것을 능가할 것인가?

두바이나 중국에 속속 쌓아 올라가는
터무니없는 초고층 건물들.
그러나 일본이 자랑하는
이 우메다 스카이 빌딩도
터무니없는 정도로는
전혀 뒤지지 않는다.

'연결 초고층 건물 + 공중 정원'이라는
주인공의 흥미로움에 '공중 에스컬레이터'와
'4면 시스루 엘리베이터'라는 두 조연이 더해져
주인공의 매력을 돋보이게 한다.

어떻게
시공한
것일까?

몇 번을 타도
무서워.

일본이 자랑하는 엄청난 초고층 건물

J A P A N E S E U N B E L I E V A B L E S K Y S C R A P E

이 빌딩이 '터무니없는 초고층 건물의 원조'를
제안한 러시아 아방가르드에서 영향을
받았음은 틀림없다.

중공업성 설계 공모안 · 1935

제3인터내셔널 · 1919

두 그림 모두 전망 플로어에
전시되어 있다.

그런데 이 건물 설계의
초기 단계에는 '세 건물 연결'
이었던 사실을 아시는지.

제안서 때에는 이런 느낌.

아, 세
건물.

설계자는 세 건물 연결에 미련이
있었을까? 엘리베이터 홀 천장에서
이런 장식을 발견.

1994

누구나 이해하는 현대건축

에히메 종합과학박물관 | 愛媛県総合科学博物館 Ehime Prefectural Science Museum

구로카와 기쇼 건축도시설계연구소

에히메 현

소재지: 에히메 현 니하마 시 오조인 2133-2 | 구조: 철골 철근 콘크리트 구조·일부 철근 콘크리트 구조·강구조 | 층수: 지하 1층·지상 6층 | 총면적: 2만 4,289m²
설계: 구로카와 기쇼 건축도시설계연구소 | 구조 설계: 조켄 설계 | 설비 설계: 겐치쿠 설비설계연구소 | 시공: 시미즈·스미토모·안도·노마 공동 기업체 | 준공: 1994년

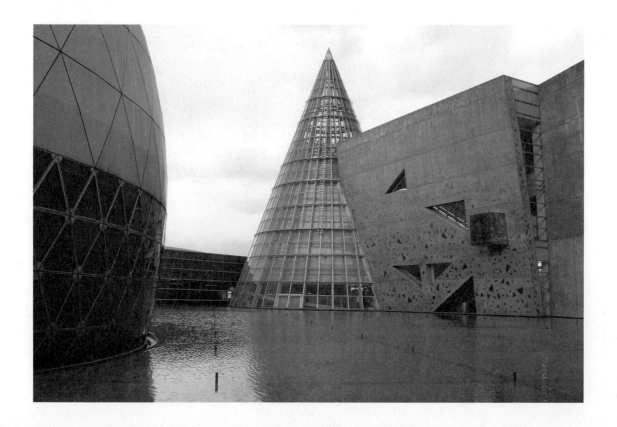

에히메 현 니하마 시는 예로부터 구리 광산으로 번창한 마을이다. 그 시가지에서 산 쪽을 향해 15분 정도 차를 몰아 고속도로를 넘고 다리를 건너면 에히메 종합과학박물관에 도착한다.

몇 가지 기능을 겸비한 복합 시설로, 건물마다 각기 다른 명쾌한 기하학 형태가 부여되었다. 네 개의 정육면체가 결합한 가장 큰 볼륨이 전시실. 내부에는 자연, 과학기술, 산업의 세 가지 주제로 이루어진 상설 전시와 기획 전시가 자리한다. 공 모양 건물은 개관할 당시는 세계 최대였던 천체투영관이고, 반달 모양의 두 건물은 레스토랑과 평생 학습 센터이다.

그리고 그것들을 연결하는 유리 현관 홀이 유달리 눈에 띄는 원뿔형으로 우뚝 솟아 있다. 동그라미, 네모, 세모라는 단순한 도상이 늘어선 실루엣이 강한 인상을 준다.

그러나 이 건물의 볼거리는 그뿐만이 아니다. 예를 들면 원뿔 현관 홀과 정육면체 전시실이 부딪치는 부분의 이음매에는 일그러진 포물선 같은 기묘한 도상이 나타난다. 전시실 자체도 정육면체가 중간에 비스듬히 어긋나 있어 갈라진 틈처럼 개구부가 노출된다. 현관 홀의 원뿔을 원통으로 도려낸 방풍실도 품이 들어간 것으로 치면 지지 않는다.

외벽도 매끈한 면을 만들면서도 일부에는 화강암과 티타늄을 자른 판을 박아넣어 무작위로 무늬를 입혔다. 기

하학 형태가 품은 명쾌함과 거기에서 일어나는 '잡음'. 양쪽을 음미하는 것이 이 건축에서 즐기는 묘미이다.

추상 상징주의

에히메 종합과학박물관 외에도 1990년대 이후 구로카와 기쇼黒川紀章는 단순한 기하학 형태를 이용한 건축 작품을 많이 실현했다. 이 기법은 설계자 본인이 추상 상징주의라고 이름 붙였다.

원뿔을 사용한 것만 해도 시라세 남극탐험대 기념관(白瀬南極探検隊記念館, 1990년), 멜버른 센트럴(Melbourne Central, 1991년), 구지 문화회관 앰버 홀(久慈市文化会館アンバーホール, 1999년) 등이 있다. 원뿔을 택한 이유는 시라세 남극탐험대 기념관이라면 빙산을 추상화했다든가 멜버른 센트럴이라면 오래된 공장 탑을 내부에 보존하기에 좋다든가 각각 설명되지만 한편으로 그것은 건축 종류나 지역에 상관없이 채용되었다. 추상 상징주의는 구로카와에 따르면 '세계성과 지역성, 국제성과 개성을 공생하게 하는 것'이다.

그리고 세계에 통용되는 보편성을 설파하기 위해 구로카와가 꺼내는 것이 프랙털 기하학, 솔리톤파, 산일구조론 등으로 당시의 첨단 과학이었다. 모던 건축의 근저에는 근대의 과학 실증주의가 있었지만 21세기의 새로운 건

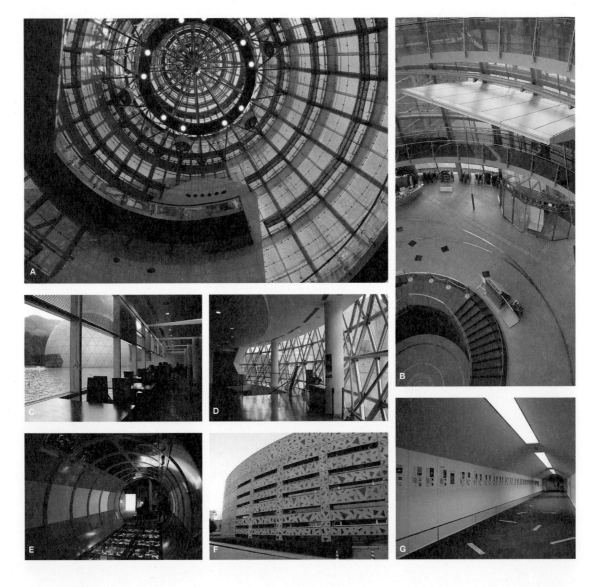

A 아래에서 올려다본 현관 홀. 전시동에서 나선형 경사로로 내려간다. | B 위에서 내려다본 현관 홀. | C 레스토랑에서 본 연못 너머 천체투영관 건물. | D 천체투영관 포이어. | E 전시동 3층 과학 기술관 전시. | F 평생 학습동의 검은 화강암을 박아넣은 콘크리트. | G 연못 아래를 통해 현관 홀과 천체투영관을 연결하는 지하 통로.

축 또한 새로운 과학에서 태어난다, 그런 식으로 구로카
와는 생각했을 것이다.

그런 생각이 앞질러 카를 융Carl Jung의 동시성이론이나
루퍼트 셸드레이크Rupert Sheldrake의 형태형성장이론 등
과학적인 타당성이 벌써 의심스러운 이른바 뉴 사이언스
까지 발을 들여놓는다. 서비스 과잉으로 그만 지나치게
말해버리는 것이 구로카와라는 건축가의 성격이다.

--

교양 없는 사회를 위해

--

그런데 추상 상징주의란 지금으로 치면 아이콘 건축
과 통하는 듯이 여겨진다. 아이콘 건축에 대해서는 이 책
의 '아사히 맥주 아즈마바시 빌딩/아즈마바시 홀' 항목
(132쪽)에도 언급했다. 건물 전체의 외형에 알기 쉬운 특
징을 갖춘 건축을 말한다.

그 대표작으로 건축 평론가 찰스 젱크스Charles Jencks
는 로켓 같은 모습을 한 스위스 리 본사(노먼 포스터 설계,
2004년)와 젖혀 올라간 치마 같은 디즈니 콘서트홀(프랭크
게리 설계, 2003년)을 들었지만 오히려 그 전형은 중국이나
중동에 줄줄이 생겨나는 SF 만화에 나올 듯한 디자인의
빌딩들일 것이다.

왜 그런 나라에서 아이콘 건축이 인기를 끄는가? 설계
자는 주로 구미 건축가이다. 그런 건축가가 아시아나 중

동이라는 문화적 배경이 전혀 다른 클라이언트를 상대할
때에 서양 건축의 고전에서 인용했다고 한들 이해받지 못
한다. 국외 건축가로서 하는 일이 통용되려면 화려하고
상징적인 형태를 만든다. 이것은 타자를 위한 건축을 만
들 때 유효한 전략이다.

포스트모던 건축은 건축을 엘리트의 것에서 대중의 것
으로 끌어내렸다. 그래도 대중이 그 재미를 제대로 맛보
려면 설계자와 공통되는 문화 기반이나 교양이 필요했다.
그러나 아이콘 건축에는 문화 기반도 교양도 필요 없다.
그래서 전 세계에 퍼지는 것이다.

구로카와 본인은 대단한 교양인이다. 그럼에도 그는
데뷔 이래 건축 지식이 없는 일반 대중을 향해 잡지나 텔
레비전을 통해 적극적으로 발언을 계속했다. 그런 건축가
에게 아이콘 건축과 통하는 추상 상징주의 기법은 필연적
인 도달점이었다.

에히메 종합과학박물관은 문화나 교양과 대극에 있는
순진무구한 아이들이 많이 찾는 시설이다. 그렇기에 추상
상징주의 기법이 보기 좋게 들어맞는다고 할 수 있다.

추상적인 상징주의. 구로카와 기쇼는 이 건물을
그렇게 설명했다. 어려운 내용은 이소 씨의 글을
읽어주었으면 하고 대강 말하자면.

ABSTRACT SYMBOLISM
추상 상징주의

어린아이가 아무렇게나
던져놓은 집짓기 장난감을
그대로 거대화한 듯한
건축이다.

현관 홀은 유리 원뿔. 외팔보 경사로의 거대한 소용돌이가 강한 인상을 준다.

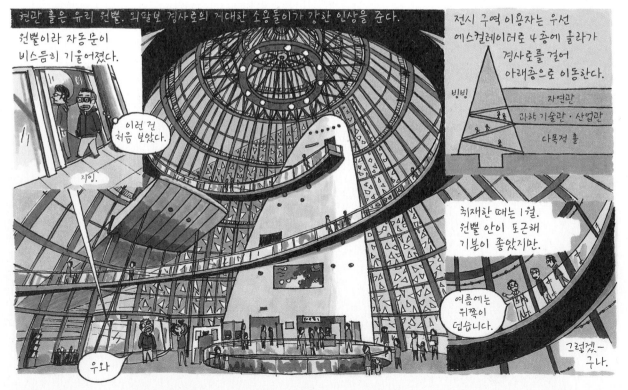

전시 구역 이용자는 우선
에스컬레이터로 4층에 올라가
경사로를 걸어
아래층으로 이동한다.

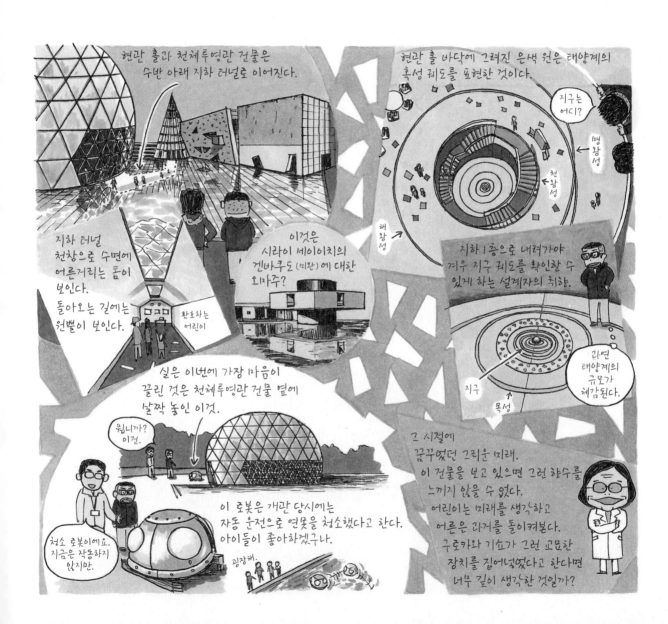

두루 퍼진 세계의 중심

아키타 시립체육관 | 秋田市立体育館 Akita Municipal Gymnasium

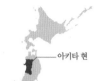

아키타 현

와타나베 도요카즈 건축공방

소재지: 아키타 시 야바세혼초 6-12-20 | 구조: 철근 콘크리트 구조·강구조 | 층수: 지상 2층 | 총면적: 1만 1,432m²
설계: 와타나베 도요카즈 건축공방 | 구조 설계: 가와사키 건축구조연구소 | 설비 설계: 세쓰비기켄 | 시공: 고노이케구미·가토 건설 공동 기업체 | 준공: 1994년

라면과 마찬가지로 건축에도 '담백한 맛'과 '진한 맛'이 있다. 건축의 포스트모던 시대는 어느 쪽인가 하면 '진한 맛'이 우세했다. 그중에서도 더없이 '진한 맛'이 와타나베 도요카즈渡辺豊和가 설계한 건축들이다. 말하자면 건축계의 '천하일품 라면(교토를 발상지로 하는 국물이 걸쭉한 라면 연쇄점)'. 그 대표작인 아키타 시립체육관에 다녀왔다.

JR 아키타 역에서 버스를 타고 15분 정도. 가전 양판점이나 자동차 판매장이 늘어선 우회 도로 연변의 교외 풍경에 별안간 나타나는 그 존재감은 압도적이다.

다행히도 동일본 대지진에 손상을 입지는 않았다고 한다. 건물은 크고 작은 경기장을 내부에 담은 두 개의 돔으로 이루어지며 그 바깥 둘레를 회랑, 줄기둥, 탑과 같은 고전 건축의 모티프가 둘러싼다. 그 모습은 미지의 고대 문명이 남겨놓은 성당 같다.

와타나베는 간사이關西 지역을 근거지로 활약하는 건축가이지만 출신은 아키타이다. 지명 설계 공모에서 이 건물 설계자로 선정되어 금의환향했다.

설계 취지에서 이 건축은 '조몬 수도의 올림피아 신전'이라고 설명되었다. 아키타 현에는 가즈노 시의 오유칸 조렛세키大湯環状列石를 비롯해 조몬 시대(縄文時代: 새끼줄 무늬 토기로 대표되는 일본의 신석기 시대—옮긴이) 유적이 많다. 이 체육관의 원형 평면은 그 환상 열석에서 가져온 것이다. 또한 회랑의 물결치는 지붕은 조몬 시대 화염 토기가

이미지의 근원이다. 이것들은 지역과 관련해서 이해할 수 있다.

한편 이해하기 어려운 것은 '올림피아'이다. 줄기둥이 그리스 신전을 모티프로 했다는 것이지만 왜 그리스인가?

낙도 한촌의 건축

와타나베는 이 밖에도 몇몇 공공 건축을 설계했지만 와카야마 현의 류진 주민체육관(1987년), 나가사키 현의 쓰시마·도요타마 문화의 고향(対馬·豊玉文化の郷, 1990년), 시마네 현의 가모마치 문화 홀(加茂町文化ホール, 1994년), 홋카이도의 가미유베쓰초 향토관 JRY(上湧別町ふるさと館 JRY, 1996년) 등 대부분이 도쿄나 오사카에서 멀리 떨어진 지방에 세워졌다.

포스트모던 건축에서 지역주의에 대해서는 이 책의 나고 시청(48쪽)에도 다루었지만 여기에서 다시금 포스트모던 건축과 지방의 관계에 대해 논하려 한다.

이 책에서는 포스트모던 시대를 1975-1982년의 모색기, 1983-1989년의 융성기, 1990-1995년의 완숙기의 세 시기로 나누었다. 지금까지 채택한 건축을 시기별로 수도권과 지방(여기에서는 편의상 수도권 이외의 곳으로 해둔다.)으로 나누어 집계해보면 모색기는 수도권 1에 대해 지방 4로 지방 쪽이 많다. 이것이 융성기가 되면 수도권 6 대

A 동쪽에서 본다. 왼쪽이 주경기장, 오른쪽이 부경기장. | **B** 옥상 테라스로 올라가는 외부 계단. 간기 형태의 회랑이 둘러싼다. | **C** 주경기장 바깥 둘레의 회랑. | **D** 주경기장 내관. 꼭대기의 천장 높이는 50미터이다. | **E** 2층 통로. | **F** 현관 홀. | **G** 주경기장 바깥쪽을 둘러싼 전체 길이 250미터의 조깅 코스. | **H** 1층 로비(흡연실).

지방 5로 역전되지만 완숙기에는 다시 수도권 3 대 지방 6으로 만회한다.

즉 포스트모던 건축은 지방에서 먼저 일어나 1980년대 들어 거품경제의 팽창과 함께 도쿄의 건축에도 그 디자인 기법이 채택된다. 그러나 거품경제가 붕괴하자 도쿄에서 퇴장해 지방으로 돌아간다. 포스트모던이란 본래 지방에 속하는 건축이 아니었을까?

그래서 포스트모더니스트를 자임하는 와타나베는 그의 말로 하자면 '낙도 한촌의 건축'에 적극적으로 임한 것이다.

변방에서 세계로

한편 1990년대 이후 지방의 건축은 '상자물'이라 불리며 비판을 받게 된다. 특히 거품 붕괴 후 일본에는 경기 대책으로 지방 공공 건축이 활발히 지어졌다. 큰돈을 써서 세웠는데 유지비만 들고 활용하지 못하는 건축, 그 디자인의 대부분이 포스트모던 경향이었기 때문에 포스트모던 건축이 많은 사람에게 비난받게 되었다.

그런 비판을 피하기 위해서만은 아니지만 1990년대 중반에 많은 건축가가 '프로그램'이라는 주제로 관심을 돌리며 포스트모던에서 손을 뗐다. 그런 흐름에 맞서 그뒤에도 포스트모더니즘을 관철한 몇 안 되는 건축가의 하나가 와타나베였다.

와타나베는 상자물 비판에 대해 강한 태도로 나가 그것을 정면 돌파하려 했다. 저서 『건축 디자인학 원론』(일본 지역사회연구소, 2010년)에서 그는 이렇게 썼다. '사람 따위 아무도 없어도 괜찮다. 사람이 없는 마을에 처음부터 폐허인 새로운 건축을 만든다.'

건축은 세계의 닮은꼴이어야 한다고 와타나베는 생각한다. 그리고 건축이 곧 세계라는 감각은 주위가 희박한 장소 쪽이 얻기 쉽다고 한다. 변방으로 가면 갈수록 그곳은 세계로 다가선다.

아키타 시립체육관의 경우는 현청 소재지에 있는 대규모 체육관이어서 이용률도 나름대로 높다. '낙도 한촌의 건축'에는 해당하지 않겠지만 아키타가 지방 도시임은 틀림없다. 와타나베는 아키타를 지방이면서 동시에 세계의 중심으로 파악했다.

이 건물의 용도인 스포츠를 생각한다면 세계 규모의 축전으로 올림픽이 있고 그 기원은 고대 그리스이다. 그래서 머나먼 시공을 사이에 둔 아키타의 체육관에 그리스 건축의 줄기둥을 가져온 것이다.

지방을 세계로 연결하는 중심으로서 건축을 구상한다. 두루 퍼진 세계의 중심. 그것이 와타나베에 의한 변방의 포스트모던 건축이었다.

'대공간 건축'은 모더니즘에서 존재 의식을
내보이기에 좋은 장이었다.

단게 겐조 1964

다케 모토武基雄 1966

A. 레이먼드
A. Raymond
1961

그래서
명작도 많다.

그렇지만 구조 표현과의 유대가 약한 포스트모던은
대공간에서 활약의 장이 없었다.

거기에 1994년, '뒤늦게 온 대공간
포스트모던의 최고 인기 출연자'가 등장했다.
그것이 아키타 시립체육관.

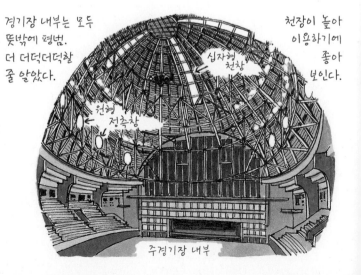

주경기장

나왔다. 이야.

전면 도로에서 본 광경은 이런 느낌.

"주변에 어울리는가 어떤가?" 그런
차원을 초월한다. "지구에 어울리는가?"
"라화 문명에 어울리는가?"를
질문하는 듯하다.

설계 단계에 여러 가지 일이
있었던 것도 이해된다.

경기장 내부는 모두
뜻밖에 평범.
더 더덕더덕할
줄 알았다.

천장이 높아
이용하기에
좋아
보인다.

십자형
천창

원형
저측창

주경기장 내부

아키타 시립체육관은 공상 과학적이다. 필자가 지금까지 본 가운데 가장 공상 과학적인 건축은 국립 교토 국제회관 (1966년).

그러나 교토와 아키타를 비교하면 디자인은 대조적이다.

교토는 직선적, 무기적인 데 비해 아키타는 유기적, 생물적이다.

오타니 사치오
大谷幸夫

SF 건축대결!!

1994

와타나베 도요카즈

서쪽의 국립 교토 국제회관　VS.　동쪽의 아키타 시립체육관

30년간 SF 애니메이션의 진화에 비유한다면 교토는 마쓰모토 레이지 松本零士 적이고 아키타는 미야자키 하야오 宮崎駿 적?

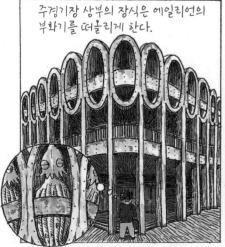

주경기장 상부의 장식은 에일리언의 부화기를 떠올리게 한다.

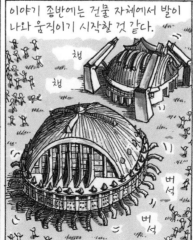

이야기 종반에는 건물 자체에서 발이 나와 움직이기 시작할 것 같다.

챔 챔 버석 버석

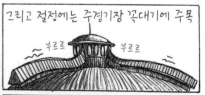

그리고 절정에는 주경기장 꼭대기에 주목

~부르르 　 부르르~

실은 에일리언의 우두머리가 여기에 있었다.

끼익 붕

보기만 해도 그런 망상이 척척 나오는 '망상 세부' 가득. 영화 관계자분은 아무쪼록 여기에서 특수 촬영 로케이션을!

들르는 곳

1994

최첨단
패치워크

사이카이 펄시 센터
[우미 키라라]

西海パールシー・センター
Saikai Pearlsea Center

소재지 : 나가사키 현 사세보 시 가시마에초 1008
구조 : 철근 콘크리트 구조·일부 목조
층수 지하 1층·지상 3층 | 총면적 : 5,722㎡
설계 : 후루이치 데쓰오 도시건축연구소
시공 : 다이세이·니혼고쿠도카이하쓰 공동
기업체 | 준공 : 1994년

후루이치 데쓰오
도시건축연구소

나가사키 현

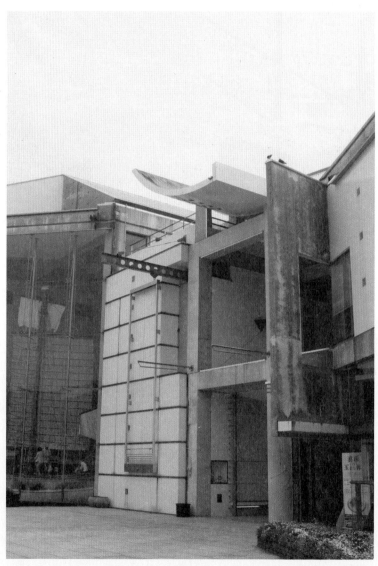

우리가 방문한 때는 2008년 여름이지만 같은 해 9월부터 다음 해 7월까지 개수 공사를 시행해 수족관
기능을 확충했다. 뒷마감도 위의 사진보다 깔끔해졌다.

전체를 같은 색으로 맞춰 멋지게 보이기는 간단하다.

모델: 이소 다쓰오 TATSUO ISO

하지만 제각각인 색과 소재를 이용해 꾸미려면 상당한 멋쟁이 감각이 있어야 한다.

사이카이 펄시 센터는 감히 '제각각 꾸미기'에 도전한 건축이다. 정면만으로도 도대체 몇 가지 디자인과 어휘가 사용되었는지.

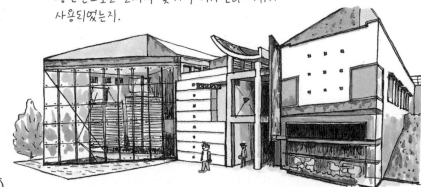

이 시설은 수족관, 배 전시관, 돔 극장으로 이루어진다.※ '바다의 종합 전시장'이다. 그러나 건축 관계자는 그것과는 별개로

⑨⑩ 1990년대 전반 디자인 경향의 전시장

으로서도 즐길 수 있다.

자, 사십대 이상인 분은 마음껏 그리워해주세요. 시간 여행을 떠납시다!

유리 면은 물론 한 시대를 풍미한 DPG(dot point glazing) 공법.

미장 마무리를 한 외벽은 당대의 인물인 구스미 아키라의 작업.

노출 프레임도 유행이었지.

옥외의 큰 계단. 당시는 설계 공모의 단골 항목이었다.

④

스톤헨지풍의 야외 조각도 그 시대답다.

⑤

그래서 꾸미기는 성공했는가, 아닌가? 그것은 당신의 감각으로 판단해주시기를.

※ 돔 극장은 현재 '해파리 심포니 돔'이 되었다.

포스트모던의 고독

다카사키 마사하루 도시건축설계사무소

기호쿠 천구관 | 輝北天球館 Kihoku Astronomical Observatory

가고시마 현

소재지 : 가고시마 현 기호쿠초 이치나리 1660-3 | 구조 : 철근 콘크리트 구조 | 층수 : 지상 4층 | 총면적 : 427m²
설계 : 다카사키 마사하루 도시건축설계사무소 | 구조 설계 : 와세다 대학교 다나카 연구실 | 구조 설계 : 세이에이 설비 | 시공 : 고요·슌엔 공동 기업체 | 준공 : 1995년

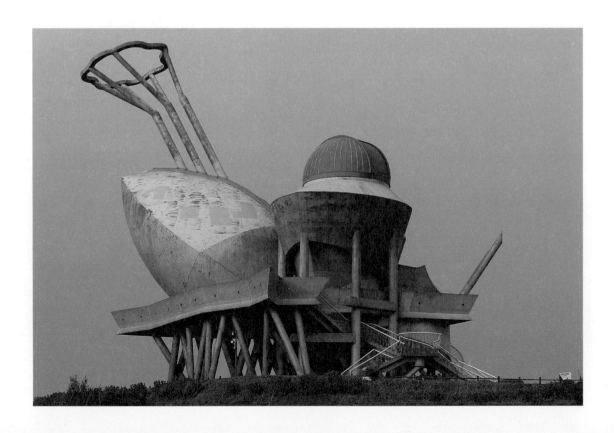

오스미 반도의 밑부분에 해당하는 가고시마 현의 가노야 시. 시가지에서 멀리 떨어진 산 위의 공원 안에 기호쿠 천구관이 있다. 주위를 둘러보면 인공물은 풍력 발전을 위한 풍차밖에 없다. 자연 경관의 한복판이다.

그 모습은 멀리서 보기에도 강렬하게 다가온다. 공중 높이 치켜든 방추형을 에워싸듯이 발코니와 계단이 들쭉날쭉 튀어나온다. 기둥은 비스듬히 기울어지고 상부로 길게 뻗은 세 개는 끝에서 벌어져 꽃 같은 조형을 하늘에 내건다.

기호쿠 천구관은 전시 시설을 갖춘 천문대이다. 가노야 시에 합병하기 이전의 기호쿠초가 환경성이 주관하는 '전국 별하늘 관측'에서 4년 연속 일본 제일이 된 것을 기념해 건설되었다. 일본에서 제일 공기가 맑은 장소에서 일본에서 제일 아름다운 밤하늘을 보는 것을 목적으로 하는 시설이다. 바로 근처에 방갈로도 있어 묵으면서 밤하늘을 즐길 수도 있다.

게이트를 지나 건물로 향한다. 1층 필로티는 '땅의 광장'이라고 명명된 인공 정원이다. 화장실이 있는 것 외에 아무 기능도 없지만 기둥 주위를 돌아다니기만 해도 즐겁다. 2층에는 발코니가 둘러싸 있고 여기에서는 사쿠라지마까지 잘 보인다.

진지한 포스트모던 건축

매표소에서 입장료를 내고 안으로 들어간다. 방추형 덩어리 안은 '제로 공간'이라 불리는 연수실이다. 원형극장 같은 계단석이 마련되어 있기는 하나 무대는 없다. 임시로 바닥을 깔아 음악 연주회를 열기도 한다지만 한가운데를 관통하는 세 기둥이 아무래도 방해가 될 듯하다. '행사에 사용하기는 곤란'하다고 관장도 불평한다.

그러나 기울어진 물방울의 내부 같은 공간은 안에 있는 것만으로 무언가 정신 작용을 받는 듯이 느껴진다. 아무것도 하지 않아도 오래 머물고 싶어지는 곳이다.

거기에서 계단을 더 올라가면 3층 전시실에 이른다. 여기에는 우주에 관한 사진과 패널이 늘어서 있다. 다시 계단을 올라가면 관측실이다. 구경 65센티미터의 카세그레인식 반사 망원경이 설치되어 있다. 2층에는 천장에 별자리가 빛나는 또하나의 전시실도 있다.

건물 설계자는 다카사키 마사하루高崎正治. 가고시마 출신으로 활동 거점도 이곳에 두었다. 그 작풍은 '환경 생명체로서의 건축 만들기'를 표방하는 독자적인 것이다. 이 연재에 채택된 포스트모던 건축은 각각 특이한 조형을 취하더라도 역사상 건축 양식이나 지역성이 있는 소재 같은 참조원을 파악할 수 있다. 그에 비해 다카사키의 건축은

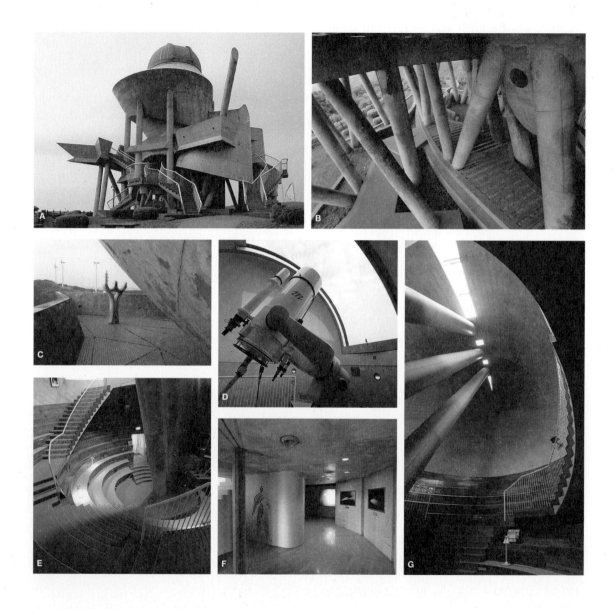

A 남쪽에서 본 전경. | **B** 비스듬한 기둥이 즐비한 '땅의 광장'. 오른쪽에 보이는 알 같은 부분은 '어린이집'으로 현재는 출입 금지. | **C** 2층 전망 교류 광장에 설치된 '지구인'. | **D** 관측실의 반사식 망원경. | **E** 2층 '제로 공간'. | **F** 3층 전시실. | **G** 세 개의 기둥이 관통하는 '제로 공간'을 올려다본 모습.

그런 기원을 지적하기가 어렵다.

　기호쿠 천구관의 방추형을 가고시마 특산 고구마를 비유한 것으로 해석할 수도 있다. 그러나 설계자 본인은 그런 설명을 전혀 하지 않았다. 알기 쉬운 형태를 빌리지 않고 원리적으로 모던을 부정한다는 의미에서 가장 강도 높은 포스트모던 건축이라고도 할 수 있다.

　거기에는 1980년대 포스트모던 건축이 몸에 걸친 냉소적 태도가 없다. 어디까지나 올곧으며 진지하다.

'허구의 시대'의 끝에서

　사회학자 미타 무네스케(見田宗介, 1937년생)는 일본 전후를 세 시대로 구분했다.(『현대 일본의 감각과 사상現代日本の感覚と思想』, 1995년) 종전부터 1950년대까지 '이상의 시대', 1960년대부터 1970년대까지 '꿈의 시대', 1970년대부터 1990년대까지 '허구의 시대'이다.

　이 시대 구분은 전후 건축을 보다 쉽게 이해하는 것을 돕는다. 마에카와 구니오 등이 시작한 모던 건축은 앞으로 사회가 나아가야 할 '이상'을 내보인 것이었고, 다음에 나타난 메타볼리즘 건축가들은 공상 과학적인 도시 계획으로 '꿈'을 그렸다. 그뒤에 등장한 포스트모던 건축은 일반적으로 말하면 '허구의 시대'에 어울리는 것이었다.

　미타의 이론을 이어받아 역시 사회학자인 오사와 마사

치(大澤真幸, 1958년생)는 '허구의 시대'의 끝을 1995년이라고 했다. 말할 것도 없이 한신 대지진과 지하철 사린 사건이 일어난 해이다. '허구의 시대'가 낳은 궁극의 괴물이 옴 진리교이며 그에 따라 시대는 자폭했다고 한다(『허구의 시대의 끝虚構の時代の果て』, 1996년).

　건축계도 1990년대에 들어와 포스트모던의 융성으로부터 모던의 재평가로 서서히 키를 돌린다. 사회가 허구를 허용하지 않는 가운데 포스트모던 건축은 설 자리를 잃어갔다. 그 전환점이 된 것이 역시 1995년이었고 이 책에서도 이해를 단락을 짓는 해로 잡았다.

　기호쿠 천구관은 포스트모던 최후의 해에 태어난 궁극의 포스트모던 건축이다. 그것은 동시에 '궁극의 허구'일 것이다. 사회의 일반적 통념으로 본다면 있을 수 없는 건축이라고 해도 좋을 것이다.

　그러나 그것은 확실히 실재한다. 기호쿠 천구관을 방문해 느끼는 것은 허구성이 아니다. 오히려 압도적인 현실감이다. 그 현실감은 이 건축이 도시에서 동떨어진 환경에 지어졌기에 성립되며 그렇기에 이어왔는지도 모른다.

　규슈 남단에 자리한 산 위에서 내내 하늘을 향해 우뚝서 있는 기호쿠 천구관. 최후의 포스트모던 건축은 고독하다.

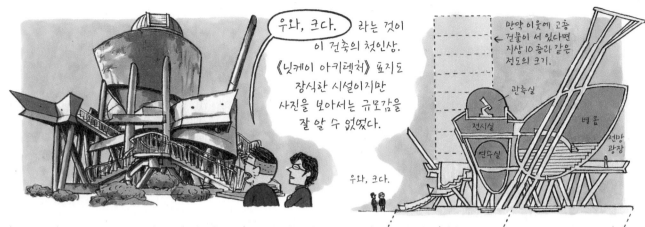

《우와, 크다.》라는 것이 이 건축의 첫인상. 《닛케이 아키텍처》 표지도 장식한 시설이지만 사진을 보아서는 규모감을 잘 알 수 없었다.

우와, 크다.

만약 이웃에 고층 건물이 서 있다면 ← 지상 10층과 같은 정도의 크기.

관측실

별 룸

전시실

전망 광장

연수실

2층 입구로 향하기 전에 1층 중앙 부분을 보고 완전히 녹아웃. 이런 공간은 본 적이 없다!

응? 뭐지.

우와, 지구가 아닌 것 같아.

도대체 어떻게 시공했을까? 거푸집 장인의 노고가 엿보이는 뛰어난 세부가 가득하다.

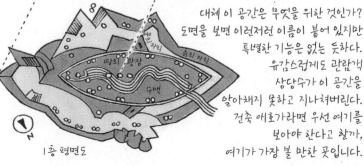

8

빛의 자리

땅의 광장

흙의 자리

수맥

N

1층 평면도

대체 이 공간은 무엇을 위한 것인가? 도면을 보면 이런저런 이름이 붙어 있지만 특별한 기능은 없는 듯하다. 유감스럽게도 관람객 상당수가 이 공간을 알아채지 못하고 지나쳐버린다. 건축 애호가라면 우선 여기를 보아야 한다고 할까, 여기가 가장 볼 만한 곳입니다.

2층 전망 광장도 멋지다. 이 시설은 안에 들어가지 않아도 충분히 즐길 수 있다. "무엇을 위해?"는 여기에서는 삼가야 할 말.

외부만으로 만족하고 돌아가지 마라. 입장료 500엔이니 안으로 들어갈 만하다. 특히 연수실이 압권.

기능주의(모더니즘)에서 가장 멀고 포스트모더니즘(포스트모더니즘)에서도 가장 멀다?

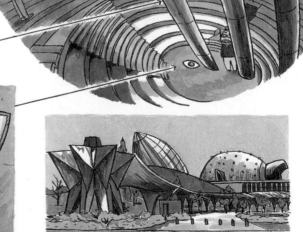

비스듬히 서 있는 세 개의 기둥이 외벽을 관통해 옥외로 튀어나온다. 거대한 옥외 조각의 이름은 '마음의 기둥'.

구면 형태로 움푹 들어간 바닥의 중심에 '눈'이!! 우주에서는 위도 아래도 없다는 메시지인가?

기호쿠 천구관에서 차로 약 두 시간. 이부스키 시의 '나노하나칸なのはな館'도 다카사키 마사하루의 설계 (1998). 이곳도 볼거리가 가득하지만 다음 기회에.

"사회와의 격투가 낳은 긴장감,
이렇게 재미있는 시대는 없다."

구마 겐고 [건축가, 도쿄 대학교 교수] × 이소 다쓰오 [건축 저술가]

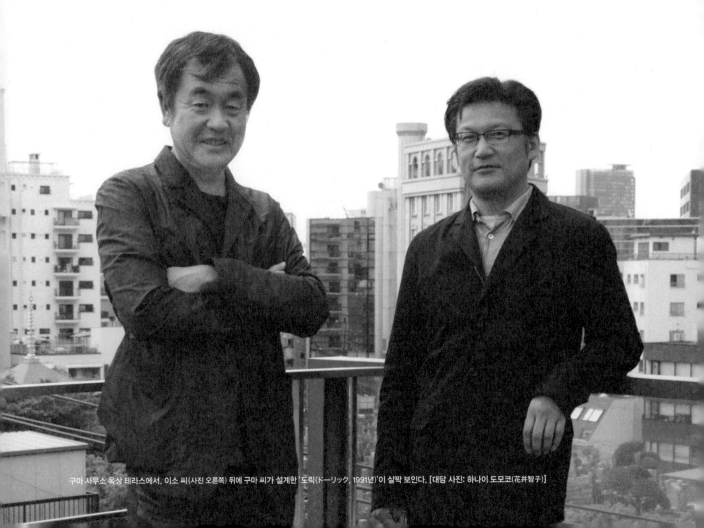

구마 사무소 옥상 테라스에서, 이소 씨(사진 오른쪽) 뒤에 구마 씨가 설계한 '도릭(ドーリック, 1991년)'이 살짝 보인다. [대담 사진: 하나이 도모코(花井智子)]

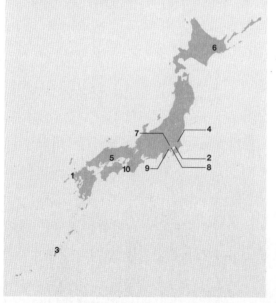

구마 겐고와 이소 다쓰오가 뽑은
일본 포스트모던 건축 10선 (준공 연도순)

1 | **가이쇼칸** [신와은행 본점 제3차 증개축 컴퓨터동]
시라이 세이이치 | 1975년 —— 구마

2 | **지바 현립미술관**
오타카 마사토 | 1976년 [제2기] —— 이소

3 | **나고 시청** | 조 설계집단 | 1981년 —— 구마

4 | **쓰쿠바 센터 빌딩** | 이소자키 아라타 | 1983년 —— 구마

5 | **나오시마초 사무소** | 이시이 가즈히로 | 1983년 —— 이소

6 | **구시로 시립박물관** | 모즈나 기코 | 1984년 —— 이소

7 | **에이신 학원 히가시노 고등학교**
크리스토퍼 알렉산더 | 1985년 —— 구마

8 | **야마토 인터내셔널** | 하라 히로시 | 1986년 —— 이소

9 | **쇼난다이 문화센터**
하세가와 이쓰코 | 1989년 [제1기] —— 구마

10 | **호텔 가와큐** | 나가타·기타노 건축연구소 | 1991년 —— 이소

1954년에 태어난 구마 겐고는 이 책이 대상으로 하는 1975-1995년의 20년 동안 도쿄 대학교 건축학과에서부터 건축가로의 행보를 나아갔다. 마주하는 이소 다쓰오(이 책의 저자)는 포스트모던 절정기에 나고야 대학교 건축학과에 진학해 그 세례를 받았다. 열 살 차이인 두 사람은 이 시대를 어떻게 보고 있는가? 두 사람에게 '일본 포스트모던을 생각하는 데에 특히 중요'하다고 여기는 건축을 다섯 개씩 선택해달라는 것으로 대담을 시작했다.

--

이소 | 모더니즘과 비교하면 포스트모던은 이해하기 어렵다고 말하는 사람이 많네요.

구마 | 그것은 포스트모던에 양면성이 있었기 때문이겠지요.

이소 | 양면성이라면?

구마 | 하나는 '장소성'의 부활입니다. 모더니즘은 일종의 글로벌리즘이어서 추상적인 양식으로 세계를 덮는다는 것입니다. 이에 대해 포스트모던은 각 장소의 고유성을 재발견하려는 움직임이었습니다.

이소 | 또 하나는 무엇입니까?

구마 | '팬아메리카니즘(범미주의)'입니다. 포스트모던을 추진한 것은 미국의 일부 건축가인데 그들은 그리스, 로마 이래로 비장소성을 기본으로 하는 고전주의 건축을 미국의 장소성으로 추출했습니다. 결과적으로 장소성을 부정하는 듯한 왜곡이 일어났습니다.

일본의 포스트모던은 미국에서 들어왔습니다. 즉 미국에서 출발한 새로운 글로벌리즘을 받아들이게 된 측면이 있습니다. 그러므로 두 얼굴의 어느 쪽이 강하게 나오는가에 따라

작품에 편차가 있어 그것이 포스트모던을 이해하기 어렵게 한다고 생각해요.

이소 | 그렇게 말하는 구마 씨가 시라이 세이이치의 가이쇼칸[신와은행 본점 제3차 증개축 컴퓨터동]을 선택한 이유는?

구마 | 시라이 씨라는 존재가 중요한 것이지요. 그는 포스트 모던을 선점했습니다. 겐바쿠도 계획(1955년)을 보면 시라이 씨는 수평성이나 투명성과는 다른 관점에서 모더니즘을 수용했다는 것을 알 수 있습니다. 그것이 장차 포스트모던의 상자성이나 수직성 같은 것으로 변질해갑니다. 특히 가이쇼 칸은 상자성과 수직성이 두드러져 이후에 이소자키 아라타를 중심으로 하는 일본의 포스트모던 건축가에게 적절한 선례라고 할까, 용기를 준 것이 아닐까 생각합니다.

모더니즘에서 포스트모던으로의 전환은 단게 겐조라는 선생과 이소자키, 구로카와 기쇼라는 제자의 사이에서 일어난 '부친 살해' 사건이었던 셈이지요. 그 '살인'을 지원한 것이 시라이 씨가 아니었을까? 저는 그렇게 봅니다.

이소 | 이 건축을 실제로 보고 재미있다고 생각한 점은 시라이 씨가 일종의 큐레이터처럼 전 세계에서 여러 가지를 끌어모아 공간을 만든 것입니다.

구마 | 모더니즘과 포스트모던 사이에는 또하나, 큐레이션으로서의 건축이 있고 그것이 경첩의 역할을 했다고 할 수 있을지도 모르겠네요.

'올바름'에서는 새로움이 태어나지 않아

이소 | 제가 먼저 선택한 것은 오타카 마사토의 지바 현립미술관입니다. 1970년대에 모더니스트의 포스트모던적인 것

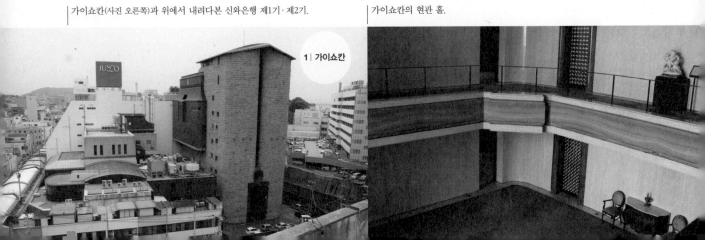

| 가이쇼칸(사진 오른쪽)과 위에서 내려다본 신와은행 제1기·제2기.

| 가이쇼칸의 현관 홀.

1 | 가이쇼칸

으로의 전향을 볼 수 있는데 이것은 그 대표 사례라고 생각합니다. 이것 이후에 오타카 씨의 건축에는 모두 큰 지붕이 놓이게 되지요.

연재에는 오에 히로시의 가쿠노다테마치 전승관(1978년, 34쪽)도 거론했습니다. 이것 역시 큰 지붕이 놓여 있고 아치 조형이 들어 있기도 합니다. 1980년대에 들어서면 마에카와 구니오조차 지붕을 설치합니다.

이른바 모더니즘 5원칙 같은 조형으로부터 그렇지 않은 것으로 점점 변해간 것이 1970년대여서 최종적으로 단게 씨가 포스트모던으로 전향하기까지 큰 흐름의 서막처럼 생각됩니다. 구마 씨는 이 시대에 모더니스트 거장들의 동향을 어떻게 보십니까?

구마 | 분명히 말하자면…… 볼품없다고 생각했습니다.(웃

구마 겐고 1954년 가나가와 현 요코하마 시 출생. 1979년 도쿄 대학교 대학원 석사 과정 건축학 전공 수료. 컬럼비아 대학교 객원 연구원을 거쳐 1990년 구마 겐고 건축도시설계사무소를 설립. 2001년 게이오 대학교 교수, 2009년 도쿄 대학교 교수.

음) 스스로 붙이는 서명이라고 할까, 논리가 지루했고 '올바른' 표현법이 평범한 모더니즘을 무겁게 끌고 가는 것이라 이십대 젊은이의 눈에는 세련되지 못하고 지적이지 않게 보

지바 현립미술관 외관.　　　　　큰 지붕 끝 부분.

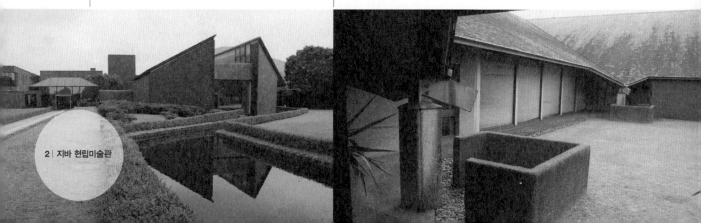

2 | 지바 현립미술관

였지요.

이소자키 씨가 '지적 해학성'이라는 말로 완곡하게 에둘러 포스트모던을 일본에 소개했지만 모더니스트들은 거기에 숨은 위악성과 비평성을 이해하지 못하고 자신의 '정당성' 위에 안주하고 있어 지루했습니다. 하지만 어느 시대에도 '올바른' 것에서는 새로운 것이 태어나지 않습니다.

이소 | 다음은 구마 씨가 뽑은 조 설계집단의 나고 시청(1981년) 이군요.

구마 | 이것은 지금도 좋아하는 건축입니다. 모더니스트들의 '올바른' 형태가 아니고 이소자키 씨의 '지적 해학성'도 아닌 직구 승부로, 오키나와의 풍토를 이런 규모로 그때까지는 없던 건축으로 만든 데에 대단히 감명을 받았습니다. 시사를 많이 쓰는 등 조 설계집단의 장식적인 면은 언제나 불필요하

다고 생각하지만 나고 시청에서는 그것도 조연으로 물러났습니다. 고전적인 강력함까지 느끼게 합니다.

누구나 익살꾼이 되는 것은 아니다

이소 | 계속해서 구마 씨가 선택한 쓰쿠바 센터 빌딩(1983년) 입니다.

구마 | 이것은 수평성, 투명성이라는 단계 겐조류의 모더니즘에서 수직성을 표현할 수 있는 '상자' 건축으로 전환하는 기념비입니다. 결국 단계류의 구조를 보이는 모더니즘의 '상자' 건축은 주변 환경이 복잡해지고 주어진 조건이 엄격해지는 순간 파탄이 나고 말아요.

'상자' 건축은 그렇게 되지 않는 방식이고 그 방법론을 확립한 것은 이소자키 씨와 구로카와 씨입니다. 이 두 사람 덕분

| 나고 시청 남쪽 외관.

| 동쪽에서 본 북쪽 지붕.

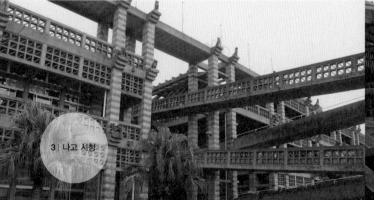

3 | 나고 시청

에 그뒤 일본은 활개를 치며 공공 건축을 상자로 만들 수 있게 되었습니다.

이소 | 이소자키 씨와 구로카와 씨가 공공 건축의 프로그램과 건축적 표현이 무리 없이 공존할 수 있는 기법을 만들었다는 말인가요?

구마 | 그래요. 상업을 포함해 어떤 프로그램이 들어오겠지만 건축으로서 나름대로 모습이 갖추어지는 기술입니다. 유럽의 고전주의 건축은 그 기술이 있었기 때문에 그리스-로마 시대부터 2천 년 넘게 살아남을 수 있었습니다. 그런 숙성한 기술을 일본에서 처음으로 체득한 건축가가 이소자키 씨와 구로카와 씨라고 생각해요.

이소 | 제가 꼽은 이시이 가즈히로의 나오시마초 사무소(1983년)는 쓰쿠바 센터 빌딩과 연관되는 면이 있습니다. 이

이소 다쓰오 약력은 책날개 참조.

것도 '인용'만으로 만든 것 같은 건축이지요. 저는 이것이 생긴 해에 대학에 들어가서 인용으로 건축을 만든다는 기법에 매우 공감했습니다. 다카하시 겐이치로(高橋源一郎, 동서고금의 명작에서 만화, 텔레비전 같은 대중문화까지 인용해 패러디와 혼성모방을 구사한 일본 전위 팝 문학의 기수—옮긴이)의 소설이나 옐로

| 쓰쿠바 역 버스 터미널에서 바라본 쓰쿠바 센터 빌딩. | 기단부 외벽.

4 | 쓰쿠바 센터 빌딩

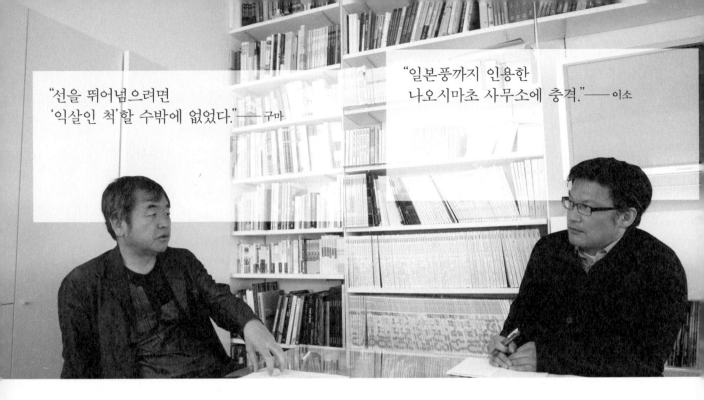

"선을 뛰어넘으려면
'익살인 척'할 수밖에 없었다." ― 구마

"일본풍까지 인용한
나오시마초 사무소에 충격." ― 이소

매직 오케스트라Yellow Magic Orchestra의 음악처럼 건축도 이제는 인용으로 만들 수밖에 없지 않나 하고 생각했으니까요.

구마 ┃ 나오시마초 사무소는 인용을 넘어선 재미가 있어요. 지붕의 얇은 두께와 비스듬한 선을 많이 이용한 디자인이 주위의 목조 가옥과 잘 어울립니다. 저는 주변 환경의 입자감과 물질감에 새로운 건축이 어떻게 반응하는가 하는 건축에서의 도시 계획에 관심이 있기 때문에 이 건축을 보고 이시이 씨도 꽤 하는구나 하고 생각했습니다.

이소 ┃ 과연 이것을 인용이라는 면만으로 평가해서는 안 된다는 것이네요. 그러면 구마 씨는 이 건축이 일본적 어휘, 즉 일본풍을 가져온 것은 어떻게 봅니까?

구마 ┃ '처음에는 비극으로, 두번째는 익살극으로'라는 마르크스의 명문구가 있기는 하지만 저는 반대로 처음은 익살로 등장할 수밖에 없다고 느껴요. 무라노 도고나 요시다 이소야吉田五十八처럼 저쪽 세계로 가버린 사람은 몰라도 이쪽에 있는 사람이 일본적 어휘를 사용하는 것은 금기였습니다. 그것을 뛰어넘으려면 익살인 척하는 수밖에 없었겠지요.

마이클 그레이브스(Michael Graves, 미국의 건축가, 1934년생)는 쓰쿠바 센터 빌딩을 보고 "왜 일본의 요소를 사용하지 않았는가?"라고 이소자키 씨에게 질문을 보냈습니다. 본질적인 곳에서 이소자키 씨의 한계를 찌르고 있지요. 이소자키 씨의 '상자'적 기술의 범위에서는 일본을 다루지 못했다는 것입니

다. 그러나 이시이 씨는 해학적 재능으로 훌륭하게 일본을 받아들였습니다. 누구나 익살꾼이 되는 것은 아니지요.

우주론파의 비극

이소 | 다음으로 저는 모즈나 기코의 구시로 시립박물관(1984년)을 들었습니다. 모즈나 씨를 필두로 와타나베 도요카즈, 다카사키 마사하루의 건축은 이른바 '우주론'을 주제로 했고 1980년대에는 높게 평가되었습니다. 그렇지만 지금은 학생들도 거의 흥미를 갖지 않습니다. 그들의 건축을 실제로 보면 다카사키 씨의 기호쿠 천구관(1995년, 208쪽)에서도 압도되는 면이 있어요. 그 장점을 이제 잘 설명할 수 없는 상태가 되어버린 듯합니다.

구마 | 구시로 시립박물관은 저도 본 적이 있지만 콘크리트 상자 안팎이 가게로 지저분해져 실망했습니다. 우주론파의 비극은 1980년대의 상업주의와 너무 궁합이 좋았기 때문에 그 생각이 상품으로 취급되었다는 데에 있습니다. 건축 안에 우주와 연결되는 요소를 가져오려는 모즈나 씨 등의 시도는 흥미롭다고 생각했지만 실제 건축에서는 우주론을 상품화한 시대에 불쾌함을 느끼게 됩니다.

모즈나 씨의 건축에서는 어머니의 집인 한주키(1972년)를 좋아합니다. 제 스승인 하라 히로시 씨에게도 우주론적인 부분이 있는데 목조 염가 주택에서 그 힘이 가장 발휘되었어요. 우주론은 건축 규모가 커지면 상업주의에 쉽게 손상됩니다.

이소 | 이어서 구마 씨가 선택한 것은 크리스토퍼 알렉산더의 에이신 학원 히가시노 고등학교(1985년)네요.

구마 | 미국의 아카데미즘은 장소성을 다룰 때조차 억지로

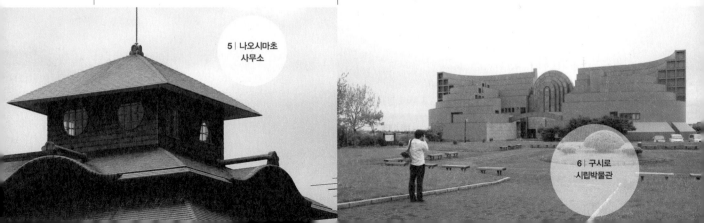

나오시마초 사무소.

5 | 나오시마초 사무소

구시로 시립박물관. 사진 왼쪽 인물은 촬영중인 이소 씨.

6 | 구시로 시립박물관

'과학'으로 만들어버립니다. 그 대표로서 이 건축은 기억에 새겨두고 싶어서 선택했습니다.

이소 | 이것을 보러 현지에 가서 저와 미야자와(일러스트레이션 담당) 두 사람은 상당히 감동했습니다. 생긴 당시는 낙담한 목소리가 높았던 듯하지만 이것은 이것대로 좋지 않은가 싶었습니다. 주위는 아무것도 없는 장소인데 디즈니랜드 같다면 뭐하지만 일종의 유토피아가 달성되었다고 생각했습니다.

구마 | 알렉산더는 자기가 공부한 케임브리지 대학교 교정이 머릿속에 이상으로 존재해서 그런 공간을 되찾고 싶었던 것이지요. 여러 가지 이론으로 무장하지만 실은 자기가 자란 공간에 대해 풋내 나는 오마주를 만들게 됩니다. 건축가는 그런 숙명에서 벗어날 수 없는지도 모릅니다. 특히 미국은

그런 이론으로 무장된 유치함이 있는 나라이지요. 그런 의미에서도 의의가 깊다고 생각합니다.

하라 히로시의 '올망졸망' 느낌

이소 | 하라 히로시의 야마토 인터내셔널(1986년)은 제가 대학 시절에 가장 감명받은 건축입니다. 이것을 잡지에서 보았을 때 건축은 이렇게까지 복잡해질 수 있구나 하고 크게 감격했습니다.

구마 | 저도 이것이 생겼을 때는 하라 씨의 작은 주택에서 받았던 감동을 그런 규모의 건물에서 처음 느꼈습니다. 하라 씨 특유의 '올망졸망한' 규모감이 그대로 전체를 뒤덮었습니다. 그것은 이소자키 씨나 구로카와 씨에게는 없는 독특한 규모감입니다.

연못 너머에서 본 에이신 학원 히가시노 고등학교 강당. 교실군.

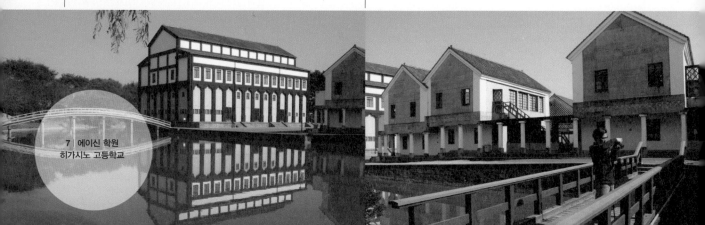

7 | 에이신 학원
히가시노 고등학교

이소자키 씨와 구로카와 씨는 우등생으로 단계류의 모더니즘과 구조주의를 제대로 체득하고서 고전주의 건축의 자양분을 가미해 디자인할 수 있는 사람들입니다. 한편 하라 씨는 그런 우등생다운 머리로는 환원할 수 없는 규모감과 소재감을 근본적으로 가진 사람으로, 그 민가적 규모감이 야마토 인터내셔널에는 거대한 규모로 전개됩니다. 미세한 입자감과 거대한 축선이 공존하는 건축에서 저도 영향을 받았습니다.

이소 │ 다음으로 구마 씨가 꼽은 하세가와 이쓰코의 쇼난다이 문화센터도 올망졸망하네요.(웃음)

구마 │ 하세가와 씨는 모더니즘이라고 생각했는데 이 건축이 완성되고 보니 모더니즘이 아니었지요. 모더니스트가 지향하는 바를 현실에서 구현하면 뜻밖에 장소성을 획득하게

되는 것을 알고 몹시 친근감을 느꼈습니다. 이토 도요 씨의 야쓰시로 시립박물관(1991년, 162쪽)도 그런 부분이 있지만 아직 보편성과 추상성이 우세합니다.

하세가와 씨는 이 건축에서 약간 선을 뛰어넘은 느낌이 들었습니다. 흙을 이용한 부분을 보면 모더니즘과 장소성이란 말하는 만큼 대립하는 것이 아닐지도 모른다고 여겨져 고무된 건축이네요.

장소성은 '바닥 없는 수렁'

이소 │ 거품 경기에 대해 조금 다루어야겠다고 생각해 마지막에 나가타·기타노 건축연구소의 호텔 가와큐(1991년)를 골랐습니다. 표층만이 아니라 뿌리부터 만들었다는 느낌으로, 거품 경기니까 실현할 수 있었던 건축이지요. 건축으로

야마토 인터내셔널 서쪽 외관.　　쇼난다이 문화센터 안의 흙칠 벽.

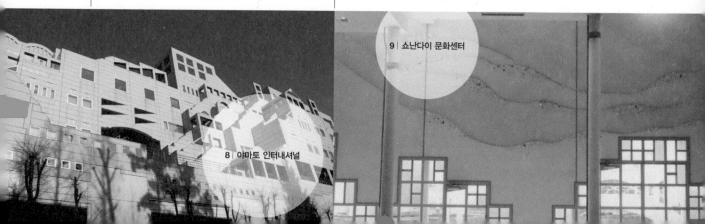

8 │ 야마토 인터내셔널

9 │ 쇼난다이 문화센터

서 제대로 만들었어도 세상에서는 받아들여지지 않았고 호텔로서는 한 번 망하고 말았다는 것이 비극적이네요.

구마 | 하우스텐보스(1992년)도 그런 면이 있지만 장소성이라는 것은 '올바른' 방식으로 사귈 수 있는 상대가 아니에요. 아주 무서운 것입니다. 그것을 인식하지 않고 장소와 겨루면 바닥 없는 수렁에 빠져 꼼짝 못하게 되고 건축 표현으로서도 경영적으로도 어려움을 짊어지게 됩니다.

장소성과 대치하려면 예를 들어 예술과 같은 무기를 이용해 메타 레벨로 한 단계 올리는 조작이 필요합니다. 예술에는 해학성과 비평성이 포함되므로 이시이 씨의 태도는 가능성이 있었다고 하겠습니다.

이소 | 이소자키 씨도 그것은 알고 있었겠지요.

구마 | 단게 씨나 오타카 씨 같은 모더니스트들은 예술가의 방법론이 없었으므로 장소성과 맞붙을 수 없었습니다. 한편 르 코르뷔지에는 건축가이면서 예술가이기도 했으므로 장소성과 대치할 수 있는 메타 레벨로 자신을 끌어올리는 기술을 가졌습니다. 그래서 찬디가르에서 행한 일련의 프로젝트에서 '인도'라는 장소와 마주하면서도 그의 작품은 무거워지지 않았어요. 르 코르뷔지에는 모더니스트의 전형이면서 포스트모더니스트의 전형이기도 했지요. 그것을 가능하게 한 것은 그의 예술성입니다.

일본의 포스트모던에는 긴장감

이소 | 포스트모던 시대의 건축에서 해학성과 예술성을 어떻게 보고 있습니까?

구마 | 해학성을 끌고가자니 이쪽 낭떠러지에서 떨어지고

| 호텔 가와큐 외벽.

| 레스토랑의 인조 대리석 기둥.

10 | 호텔 가와큐

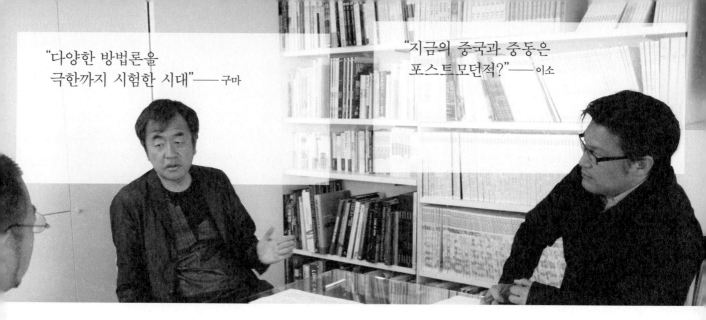

정당성을 끌고가자니 저쪽 낭떠러지에서 떨어지는 줄타기
의 시대였습니다. 이 시대는 다양한 건축 방법론을 극한까지
끌어 시험했습니다. 성공 사례도 실패 사례도 모두 본보기가
있어요. 제가 지금 가진 태도는 이 시대를 함께 달렸기에 나
타난 것입니다.

미국에서 포스트모던은 단순히 역사주의였고 사회 전체도
그런 방향으로 나아갔으므로 익살꾼일 필요가 없었습니다.
따라서 긴장감이 없어요. 그러나 일본에서는 사회를 떠받치
던 문화가 불안정해서 건축가들이 문화 상황과 격투하면서
건축을 만들었습니다. 그 긴장감이 작품에 나타나기 때문에
지금 보아도 재미있어요.

이소 | 지금 중국과 중동에서 개성적인 건축이 많이 만들어
지고 있습니다. 그 나라들에서 일본의 이 시대 같은 건축이
탄생할까요?

구마 | 지금은 무리겠지요. 사회와 문화와의 격투도 긴장도
희박합니다. 건축에서는 그것이 사회와 어떤 관계로 접전했
는지가 드러납니다. 소설도 그런 점이 재미있는 것인데 일본
의 포스트모던 20년간은 그런 문학적인 재미를 즐길 수 있는
시대입니다. 유럽이라면 르 코르뷔지에와 미스 반데어로에
Mies van der Rohe가 있었던 전쟁 전후 시대도 그렇지요. 발레
리Paul Valéry는 그것을 '정신의 위기' 시대라고 불렀습니다.
사회에 맞서 건축가가 어떻게 투쟁했는가 하는 기록으로서
포스트모던 시대를 보았으면 합니다. 건축을 만든다는 행위
에는 그런 측면이 반드시 있으므로 이 시대의 본보기는 젊은
이들에게 매우 도움이 된다고 생각합니다.

| 맺음말 |

시 대 의
증 언
으 로 서

'포스트모던 건축'이란 말을 들으면 어떤 이미지가 떠오르는가?

화려한 색채의 장식적 외관? 박공판이나 아치를 얹은 지붕? 과거의 유명 건축에서의 인용? 아니, 이미지가 아니라 이념이야 하고 말하는 사람도 있을 것이다. 사람에 따라 제각기 다른 의미를 그 말에 덮어씌운다.

그러나 긍정적인가 부정적인가를 말하자면 현재의 건축계에서 '포스트모던'은 부정적인 의미를 담아 사용되는 경우가 많은 듯하다. 허울뿐인 경박한 건축, 그런 비난이 이 말에 포함되어버리는 것이다. 예를 들어 당신이 건축가라면 자신이 설계한 건물이 "멋진 포스트모던 건축이네요"라는 말을 들어도 솔직히 기뻐할 수 없지 않을까?

그러나 어느 시기 건축계에서 포스트모던이 상당히 큰 흐름이었던 것은 확실하고 영향을 받은 건축가도 많았다. 그것을 별난 외관이라고만 생각해 조잡한 것으로 치부한다면 그야말로 건축을 피상적으로 보는 것이 아닐까?

모던 이후의 건축을 생각한다는 기획을 제대로 파악해 포스트모던 건축에 관해 다시 생각해보고 싶다. 그 의의와 가치를 나중에 이런 건축에 접하는 젊은 세대에 전하고 싶다.

이 책은 그런 의도에서 쓰였다.

시대를 상징하는 건축을 폭넓게 다룬다

이 책의 바탕이 된 것은 《닛케이 아키텍처》에 2008년부터 3년에 걸쳐 연재된 '건축 기행 포스트모던 편' 기사이다. 여기에 새로 쓴 '들르는 곳'과 대담을 추가해 단행본으로 만들었다.

저자인 미야자와와 이소는 『쇼와 모던 건축 순례 서일본 편』 『쇼와 모던 건축

순례 동일본 편』으로 이미 두 권의 책을 냈다. 이것은 1945년부터 1975년까지 준공한 일본 모던 건축을 다룬 것으로, 이 책은 그 속편에 해당한다.

취재 대상은 1975년부터 1995년까지 20년간 일본에서 준공한 건축에서 선택했다. '포스트모던'이라 불리는 건축이 고조되었던 시대이지만 '포스트모던 건축'을 엄밀히 정의하는 것은 피하고 시대를 상징하는 건축을 폭넓게 다루었다. 그래서 일반적으로는 포스트모던 건축이라고 불리지 않는 것도 포함했다.

취재 방법과 기사 형식은 『모던 건축 순례』와 같다. 미야자와와 이소 두 사람이 건축을 보러 가고 미야자와가 일러스트레이션, 이소가 사진과 글을 각각 담당한다. '들르는 곳'에서는 글도 미야자와가 집필했다.

엉망진창인 시대

『포스트모던 건축 기행』이 『쇼와 모던 건축 순례』의 직접적 속편임은 틀림없지만 크게 바뀐 것도 있다. 그것은 게재 순서이다. 『모던』에서는 건물의 소재지에 따라 서쪽에서 동쪽으로 늘어놓은 것에 비해 『포스트모던』에서는 준공 연도순으로 나열하고 크게 세 시기로 구분했다. 그 이유는 하나하나의 부분에서는 개별 건축에 관해 쓰면서도 그것들이 결합함으로써 하나의 시대상이 떠오르는 것을 의도했기 때문이다.

그것은 어떤 시대였는가? 고도의 경제성장이 끝나고 과학의 진보나 기술의 발전에 따른 장밋빛 미래라는 신화가 산산조각이 난 뒤의 시대였다. 더 나은 사회로 사람들을 이끄는 전위가 없어졌고 가치의 상대화 속에서 차이만 비대해졌다. 그런 엉망진창인 시대였다.

나 자신은 건축에 대해 알게 된 것이 이 무렵이었다. 대학 건축학과에 진학한

때가 이소자키 아라타의 쓰쿠바 센터 빌딩이 준공된 1983년. 낡고 지루한 모던을 밀어내고 새롭고 재미있는 포스트모던이 건축 매체를 석권해가는 모습을 바라보면서 건축을 배웠다. 거위 새끼가 태어나 처음 보는 움직이는 것을 부모라고 믿어버리듯이 나의 건축관은 포스트모던 건축이 길러준 것이다.

졸업과 동시에 건축 전문지 기자가 되어 이후는 일로 수많은 준공 건물을 돌아보게 되었다. 그때는 이미 거품경제가 시작되어 그때까지라면 도저히 실현될 턱이 없는 호화로운 포스트모던 건축이 속속 구축되는 것을 가까이에서 보았다. 처음 얼마간은 놀라웠지만 점차 익숙해서 무감각해졌다.

그런 저자에 의해 이 책의 글은 쓰였다. 따라서 이 책은 건축 운동을 뒤에서 굽어보며 자리매김하는 역사책이 아니라 그 안쪽에 있던 자에 의한 시대의 증언으로 읽어야 할 것인지도 모른다.

--

포스트모던 이후 건축계의 전개

--

1990년대에 들어서자 거품이 붕괴하고 포스트모던적 건축 디자인도 한물갔다. 프로그램으로 건축을 말하는 모던 건축의 기능주의적 접근이 주목을 받게 되고 건축 형태도 매끄러운 직육면체의 단순한 건축이 늘어간다. 그런 가운데 우리가 이 책에 포스트모던 시대의 단락으로 자리매김한 1995년이 찾아온다.

이 해를 마지막으로 잡은 데에는 의미가 있다. 한신·아와지 대지진과 지하철 사린 사건이라는 두 가지 커다란 사건이 이해에 있었기 때문이다. 그것은 건축가에게 그동안의 디자인에 대해 강렬한 반성을 부추기는 것이었다. 이미 약해졌지만 이것에 의해 건축계에서 포스트모던은 숨통이 끊어졌다.

그렇게 끝나버린 포스트모던이라는 건축 디자인을 우리는 이 3년간 다시 한

번 더듬어 바로잡아보았다. 그 취재 여정을 마치려는 바로 그 무렵에 동일본 대지진이라는 큰 재해가 일어났다.

이런 일에서 이상한 일치를 느낀다. 다시 건축 디자인의 흐름이 바뀌려는 순간에 우리가 입회했는지도 모른다. 그것이 어떤 것인지는 아직 보이지 않지만 말이다.

이소 다쓰오

《닛케이 아키텍처》 게재호 | 취재 시기

《닛케이 아키텍처》 재록분의 글과 각 장 내제지의 앞글은 이소 다쓰오가 썼다.
'들르는 곳'의 사진 캡션과 제목은 미야자와 히로시가 담당했다.
대담은 나가이 미아키(長井美曉, 작가)가 정리했다.
건물 사진은 《닛케이 아키텍처》 재록분은 이소 다쓰오, '들르는 곳'과 대담에
들어간 사진은 미야자와 히로시가 촬영했다.

포스트모던 건축 기행 1975~95년, 일본의 '포스트모던 건축 50'
© 이소 다쓰오(磯達雄), 미야자와 히로시(宮沢洋) 2014

| 초판 1쇄 인쇄 | 2014년 11월 21일 |
| 초판 1쇄 발행 | 2014년 11월 28일 |

| 지은이 | 이소 다쓰오, 미야자와 히로시 |
| 옮긴이 | 신혜정 |

| 펴낸이, 편집인 | 윤동희 |

편집	김민채 김희선 황유정
기획위원	홍성범
모니터링	이지수
디자인	최윤미
사진	이소 다쓰오, 미야자와 히로시
대담 정리	나가이 미아키(長井美曉)
마케팅	방미연 최향모 유재경
온라인 마케팅	김희숙 김상만 한수진 이천희
제작	강신은 김동욱 임현식
제작처	영신사

| 펴낸곳 | (주)북노마드 |
| 출판등록 | 2011년 12월 28일 제406-2011-000152호 |

주 소	413-120 경기도 파주시 회동길 216
문 의	031.955.1935(마케팅) 031.955.2646(편집) 031.955.8855(팩스)
전자우편	booknomadbooks@gmail.com
트위터	@booknomadbooks
페이스북	www.facebook.com/booknomad

| ISBN | 978-89-97835-69-0 03600 |

북노마드